은밀하고 난처한

미술전시회

야마다 고로 지음 권효정 옮김

YUNA

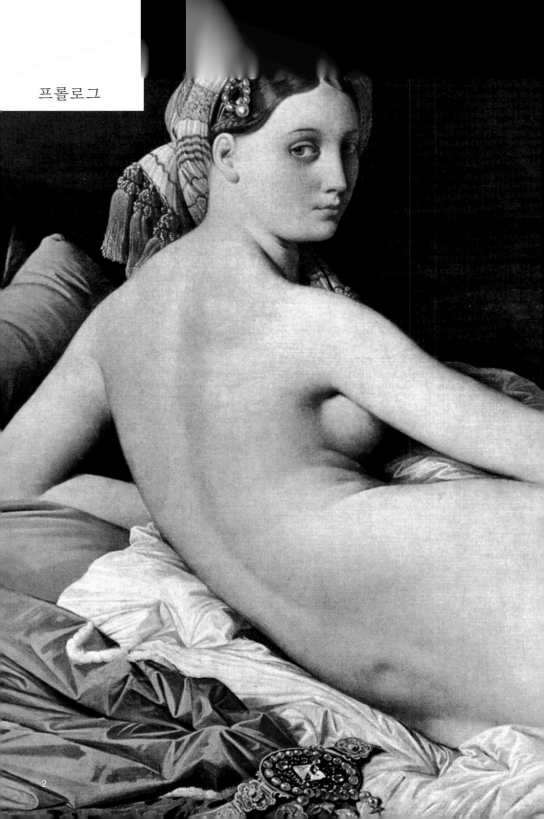

이 책은 '야마다 고로의 어른들을 위한 교양 강좌'라는 유튜브 채널의 서양 회화에 대한 콘텐츠 중 일부를 책으로 엮은 것입니다. 구독자들로부터 많은 요청을 받아, 서양 미술사의 큰 흐름을 파악할 수 있도록 화가들이 활동한 연대순으로 배열했습니다. 이 책은 시대별, 화가별 인덱스로도 활용할 수 있습니다.

서양 회화의 감상법은 다양하지만, 작품과 화가의 숨은 이야기를 아는 것은 더 넓은 시각과 사고를 갖게 합니다. 이 책에서는 그동안 알려지지 않은 명화와 거장의 숨겨진 이야기를 전해드리고자 노력하였습니다.

소재에 따라서는 30분이 넘는 유튜브 콘텐츠를 제한된 지면에 넣기 위해 생략한 부분도 있습니다. 각 파트의 제목 옆에 해당 콘텐츠의 유튜브 QR코드를 넣어 놓았습니다. 이 책을 읽고 좀 더 흥미가 생겼거나 자세한 내용이 알고 싶은 분들은 시청해 보시기 바랍니다. 이 책을 계기로 서양 회화에 대해 더욱 많은 관심을 가지시길 희망합니다.

야마다 고로

3

차례

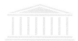

한눈에 보는 서양 미술 연표

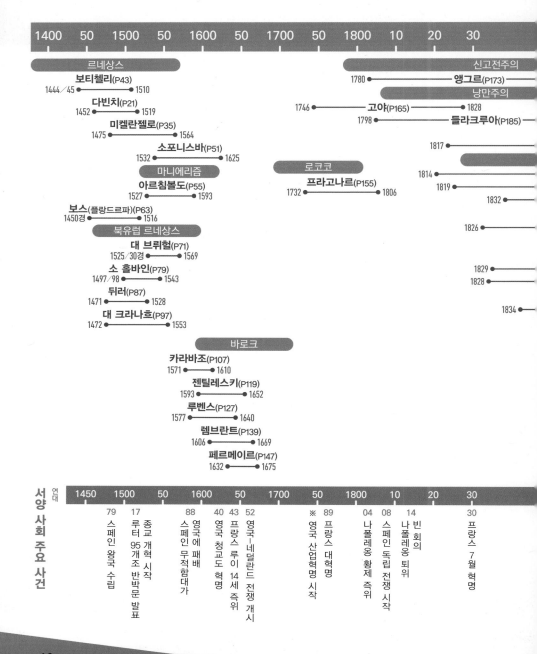

르네상스 - 근대

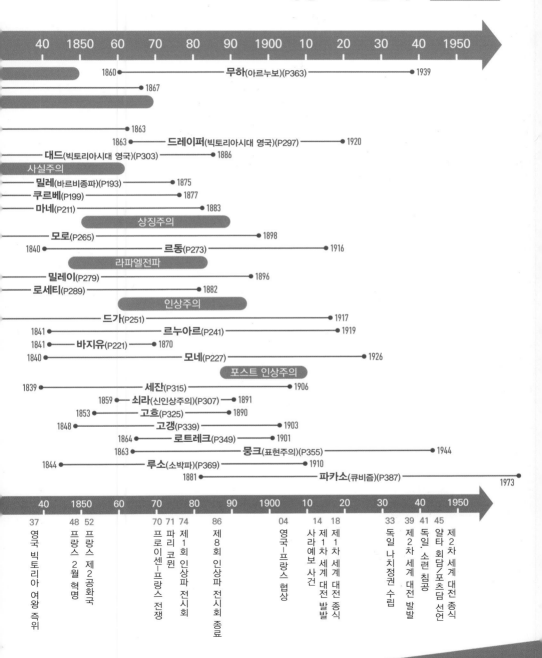

40	1850	60	70	80	90	1900	10	20	30	40	1950

1860 ● ————— **무하**(아르누보)(P363) ————— ● 1939

1867 ● 1867

● 1863

1863 ● ————— **드레이퍼**(빅토리아시대 영국)(P297) ————— ● 1920

대드(빅토리아시대 영국)(P303) ————— ● 1886

사실주의

밀레(바르비종파)(P193) ————— ● 1875

쿠르베(P199) ————— ● 1877

마네(P211) ————— ● 1883

상징주의

모로(P265) ————— ● 1898

1840 ● ————— **르동**(P273) ————— ● 1916

라파엘전파

밀레이(P279) ————— ● 1896

로세티(P289) ————— ● 1882

인상주의

드가(P251) ————— ● 1917

1841 ● ————— **르누아르**(P241) ————— ● 1919

1841 ● **바지유**(P221) ● 1870

1840 ● ————— **모네**(P227) ————— ● 1926

포스트 인상주의

1839 ● ————— **세잔**(P315) ————— ● 1906

1859 ● **쇠라**(신인상주의)(P307) ● 1891

1853 ● **고흐**(P325) ● 1890

1848 ● ————— **고갱**(P339) ————— ● 1903

1864 ● **로트레크**(P349) ● 1901

1863 ● ————— **뭉크**(표현주의)(P355) ————— ● 1944

1844 ● ————— **루소**(소박파)(P369) ————— ● 1910

1881 ● ————— **파카소**(큐비즘)(P387) ————— ● 1973

40	1850	60	70	80	90	1900	10	20	30	40	1950

37 영국 빅토리아 여왕 즉위

48 프랑스 2월 혁명

52 프랑스 제2공화국

70 프로이센-프랑스 전쟁

71 파리 코뮌

74 제1회 인상파 전시회

86 제8회 인상파 전시회 종료

04 영국-프랑스 협상

14 제1차 세계 대전 발발

18 제1차 세계 대전 종식

사라예보 사건

33 독일 나치정권 수립

39 제2차 세계 대전 발발

41 독일 소련 침공

45 얄타 회담/포츠담 선언

제2차 세계 대전 종식

인물관계도 르네상스

※ 인물 관계도의 인물명은 통칭, 또는 속칭을 사용했습니다. 특정이 어려운 경우에는 차이를 알 수 있는 표기를 했습니다.

보티첼리

후원자

프란체스코
델 조콘도

선배

똑같이 취급하지 말아줘!

르네상스 전성기의
두 거장

아내의 초상화 의뢰

작품미납

다빈치

〈최후의 만찬〉 의뢰

완성했지만 바로 훼손됨

밀라노 공

르네상스 시기에는 보티첼리라는 위대한 선배가 있었고, 마감일과 주문 내용도 무시하여 일거리가 없던 다빈치, 그리고 역대 교황의 무리한 요구에 응하며 방대한 작업을 해낸 미켈란젤로가 있었습니다.

인물관계도 북유럽 르네상스

판화상 코크

보스 느낌의 작품이
잘 팔린다고 주목

보스

보스로 추정되는 초상

계약

팔기 시작함
보스의 재림으로

대 브뤼헐

크라나흐

대조적인 화가

지원

지지

장남

아버지

차남

아버지

문장 수여

궁정 화가

얀 브뤼헐

(꽃의 브뤼헐)

**소
피터르 브뤼헐**

프리드리히 3세

루터

14

북유럽 르네상스에서는 회화가 미디어화되었습니다. 판화 상인 코크는 인기가 많았던 보스를 모방한 작품을 브뤼헐에게 만들게 했고, 크라나흐는 마르틴 루터의 초상화를 대량 생산하여 종교 개혁의 보급을 지원했습니다.

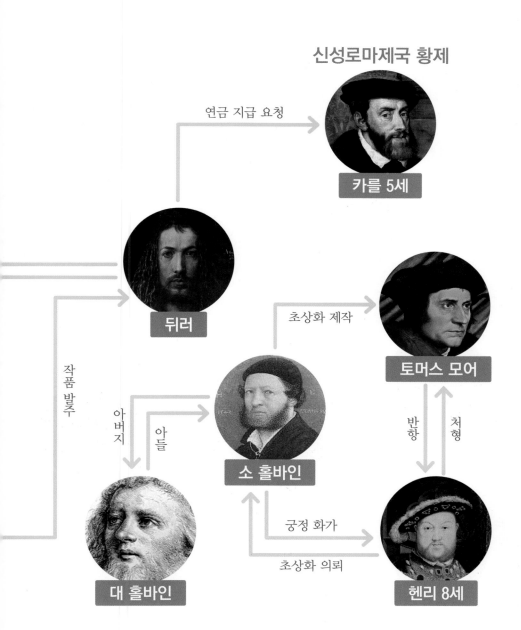

신성로마제국 황제

연금 지급 요청

카를 5세

뒤러

초상화 제작

토머스 모어

작품 발주

아버지

아들

소 홀바인

반항

처형

대 홀바인

궁정 화가

초상화 의뢰

헨리 8세

인물관계도 바로크

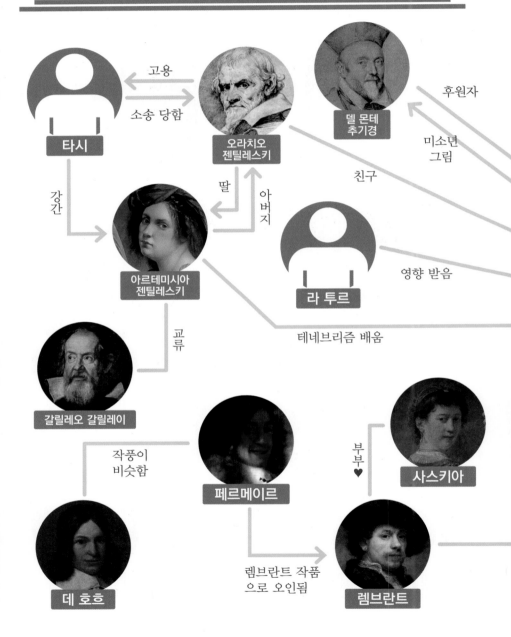

바로크 회화의 중심은 카라바조로, 그는 '카라바제스키'라 불리는 추종자들을 유럽 전역에 배출했습니다. 루벤스는 로마에서, 렘브란트는 로마에서 돌아온 네덜란드 화가로부터 명암 대비 기법을 흡수했습니다. 친구였던 젠틸레스키의 딸 아르테미시아의 활약도 빼놓을 수 없습니다.

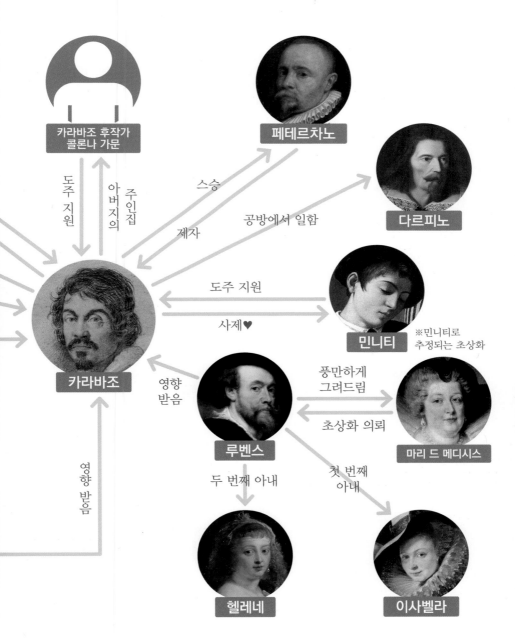

카라바조 후작가
콜론나 가문

도주 지원

아버지의

주인집

스승

제자

페테르차노

공방에서 일함

다르피노

도주 지원

사제♥

민니티

※민니티로
추정되는 초상화

카라바조

영향 받음

루벤스

풍만하게
그려드림

마리 드 메디시스

초상화 의뢰

영향 받음

두 번째 아내

첫 번째
아내

헬레네

이사벨라

인물관계도 인상주의

마네를 추종하는 화가들을 한데 뭉치게 한 것은 바지유입니다. 그는 친척 집에서 알게 된 세잔을 통해 피사로와도 친해졌으며, 자신이 다니던 샤를 글레르 화실의 동료였던 모네, 르누아르, 시슬레 등에게 소개했습니다. 마네의 친구였던 드가도 합류했습니다. 그러나 그들이 인상파 전시회를 열게 되었을 때, 바지유는 이미 전사한 후였습니다. 1874년에 시작된 인상파 전시회는 쇠라 등의 참여를 둘러싼 갈등으로 인해 1886년에 끝을 맺었습니다.

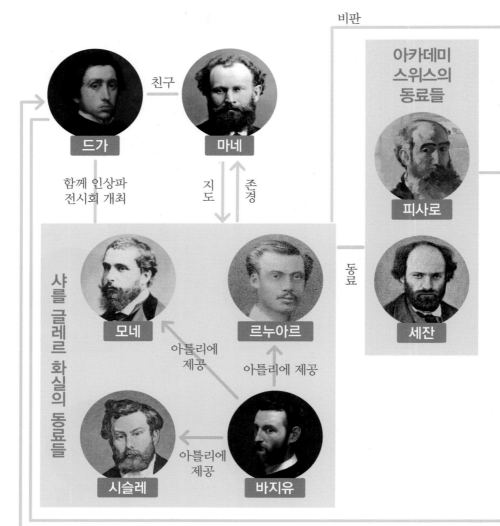

인물관계도 포스트 인상주의

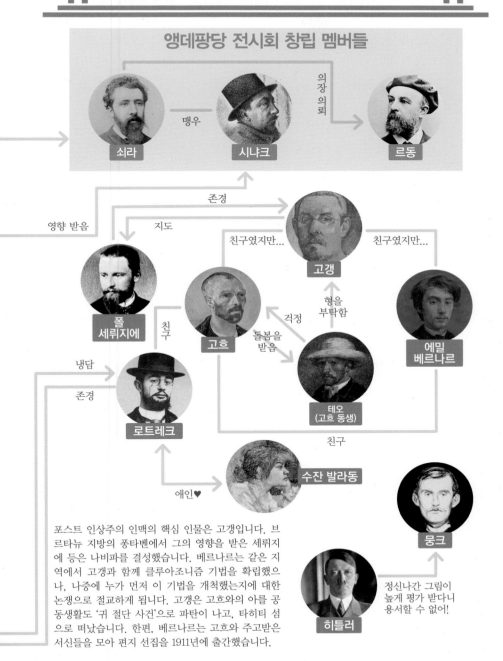

앵데팡당 전시회 창립 멤버들

쇠라 — 맹우 — 시냐크 — 의장 의뢰 → 르동

존경

영향 받음

지도

친구였지만... 고갱 친구였지만...

폴 세뤼지에 — 친구 — 고흐

걱정

형을 부탁함

돌봄을 받음

에밀 베르나르

냉담

존경

로트레크

테오 (고흐 동생)

친구

애인♥ → 수잔 발라동

뭉크

히틀러 → 정신나간 그림이 높게 평가 받다니 용서할 수 없어!

포스트 인상주의 인맥의 핵심 인물은 고갱입니다. 브르타뉴 지방의 퐁타벵에서 그의 영향을 받은 세뤼지에 등은 나비파를 결성했습니다. 베르나르는 같은 지역에서 고갱과 함께 클루아조니즘 기법을 확립했으나, 나중에 누가 먼저 이 기법을 개척했는지에 대한 논쟁으로 절교하게 됩니다. 고갱은 고흐와의 아들 공동생활도 '귀 절단 사건'으로 파탄이 나고, 타히티 섬으로 떠났습니다. 한편, 베르나르는 고흐와 주고받은 서신들을 모아 편지 선집을 1911년에 출간했습니다.

유튜브
동영상 해설

Leonardo da Vinci

다빈치

1452-1519

모나리자는 왜 볼 때마다
표정이 달라 보일까?

모나리자

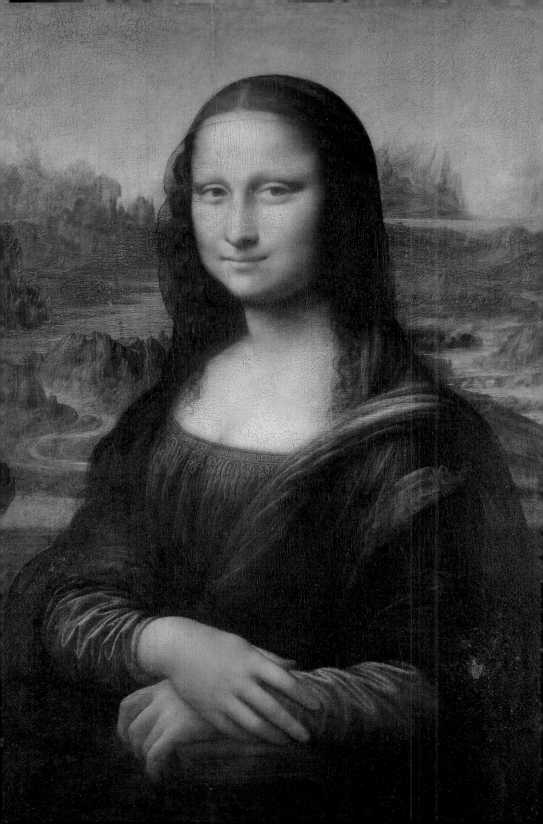

납기를 지키지 않고 제멋대로 수정한 그림

전세계적으로 유명한 명화 〈모나리자〉에는 볼 때마다 얼굴이 다르게 보인다는 이야기가 많습니다. 그 이유 중 하나는 모나리자가 특정 인물을 그린 것이 아니기 때문입니다. 누군가를 그린 작품이지만, 그 누구도 아닌 것입니다. 좋게 말하면 보편적이라 할 수 있고, 나쁘게 말하면 개성이 없어서 보는 사람의 감정이나 상황에 따라 인상이 달라 보이는 것입니다.

이 작품은 원래 초상화로 의뢰받았으나, 작가 레오나르도 다빈치는 납품 기한을 지키지 못해 결국 의뢰인에게 수령을 거부 당했습니다. 그 후로 다빈치는 여러 해에 걸쳐 추가 작업과 수정을 반복하면서, 자신이 생각하는 이상적인 인물상으로 완성했습니다.

◀ 이 작품은 원래 피렌체의 부유한 견직물 상인의 아내인 '리사 델 지오콘도'의 초상화로 의뢰받았습니다. 그러나 레오나르도 다빈치는 납기를 지키지 않고, 보편적인 인물상으로 완성했습니다.

레오나르도 다빈치 〈모나리자〉
1503–1513 유화 목판 79.4×53.4㎝
루브르박물관, 파리, 프랑스

무서운 이유 〈1〉

**개성을 초월한
보편적인 인물상이기 때문에
보는 사람에 따라
표정이 다르게 보입니다.**

의뢰인이 수령을 거부했기 때문에, 레오나르도 다빈치는 작품을 더 이상 주문자와 닮게 그릴 필요가 없어졌습니다. 그리하여 그는 이 작품에서 자신의 이상적인 아름다움을 추구했습니다. 그렇게 완성된 보편적인 인물상이기에, 세상에 실존하는 사람이 아닌 이상적인 존재입니다.

레오나르도 다 빈치

'스푸마토'란 연기처럼 경계가 없는 음영 기법을 말한다

무서운 이유 〈2〉

신비로운 미소의 비밀,
궁극의 스푸마토 기법

얇게 펴서 여러 겹으로 덧칠할 수 있는 것이 유화의 장점이지만, 건조 시간이 오래 걸린다는 단점도 있습니다. 레오나르도 다빈치는 납기가 있는 작품을 작업할 때도 수많은 덧칠을 반복하여 음영의 경계를 완전히 없애버렸습니다.

표정이 달라 보이는 이유

이 그림이 무서운 또 다른 이유는 궁극적인 스푸마토 기법 때문입니다. 아무리 확대해도 음영의 경계를 알 수 없기 때문에, 윤곽이 분명하지 않아 미묘한 빛의 상태나 작품을 보는 각도에 따라 표정이 다르게 보입니다.

시대를 초월한 예술가

레오나르도 다빈치는 납기를 지키지 않고 주문대로 그리지 않는 그의 성격 때문에 점차 이탈리아에서 일이 없어졌고, 결국 적대국인 프랑스에 고용되어 그곳에서 세상을 떠났습니다. 그럼에도 불구하고 자신의 자아를 끝까지 관철한 그의 삶은 시대를 초월하여 오늘날의 예술가들과도 통하는 것이 있습니다.

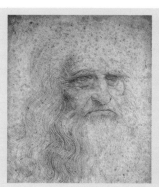

레오나르도 다빈치

14세 때 이탈리아 빈치 마을에서 피렌체로 나와, 베로키오 공방에 들어갔습니다. 르네상스 전성기의 화가로 활약했으나, 평생 남긴 유화 작품은 14~15점에 불과합니다.

레오나르도 다빈치
〈자화상〉 1512년 경
붉은 초크, 종이 33.3 × 21.3cm
토리노왕립도서관, 토리노, 이탈리아

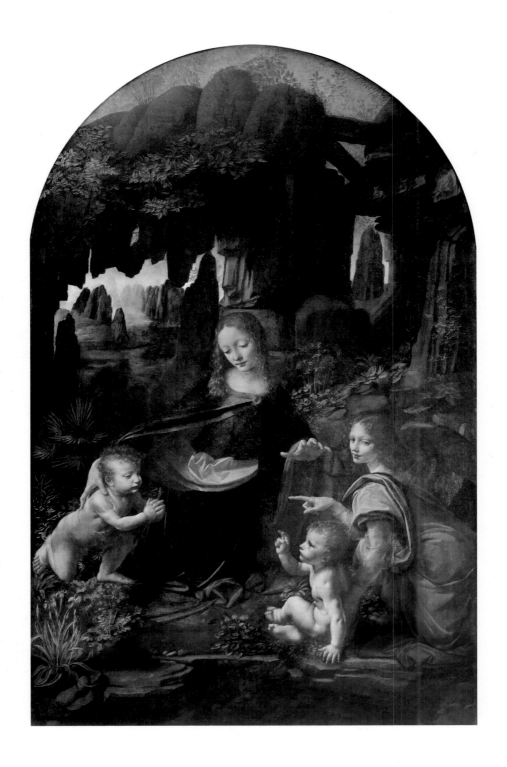

Leonardo da Vinci

마음 내킬 때만,
마음대로 그리는 스타일

두 장 존재하는 <바위산의 성모>의 비밀

⟨바위산의 성모⟩는 같은 작품이 두 점 존재합
니다. 레오나르도 다빈치가 납기를 지키지 않
고 주문대로 그리지 않았기 때문에 소송이 벌
어졌고, 소송 중에 이 그림을 다른 사람에게
팔아버렸습니다. 그 후 합의가 되어, 납품하
기 위해 다시 한 점을 그려서, 두 점이 존재하
게 되었습니다.

레오나르도 다빈치 ⟨바위산의 성모⟩
1483-1494 유화 캔버스 199.5 × 122cm
루브르박물관, 파리, 프랑스

모나리자를 명화라고 하는 이유

유튜브
동영상 해설

완벽한 구도와 다양한 원근법 활용

〈모나리자〉가 명화로 인정받는 이유는 크게 세 가지로 설명할 수 있습니다. 첫째, 인물을 그리는데 있어 구도가 완벽합니다. 바라봤을 때 오른쪽 눈을 중심으로, 양쪽 팔꿈치와 서로 맞잡은 팔로 만들어지는 안정적인 삼각형 구도가 뛰어납니다. 또한 인물이 3/4 정도만 정면을 향하고 있는 것도 입체적인 느낌을 더해줍니다. 둘째, 투시도법과 색채 원근법, 공기 원근법 등 다양한 원근법이 작품에 절묘하게 구사되었습니다. 셋째, 이 작품은 이상적이면서도 보편적인 인물과 풍경을 그려냈습니다. 이는 서양 고전 회화의 한 가지 완성형이라고 할 수 있습니다.

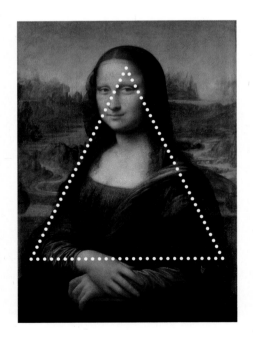

명화인 이유 〈1〉

인물을 그리는데
가장 좋은 구도

훌륭하고 안정적인 삼각구도
인물이 아름답고 안정적인 이등변 삼각형의 구도에 정확히 들어맞습니다.

3/4만 정면을 향한 입체적 포즈
인물을 가장 잘 표현할 수 있는 완벽한 각도입니다.

명화인 이유 〈2〉

완벽한 원근법

가까운 것은 크게, 멀리 있는 것은 작게 그리는 **투시도법**. 멀리 있는 것은 푸른 색으로, 가까운 것은 붉은 색으로 그리는 **색채 원근법**. 그리고 가까운 것은 선명하게, 멀리 있는 것은 흐릿하게 그리는 **공기 원근법**. 이 세 가지 방법을 조합하여 자연스러운 깊이감을 부여했습니다.

투시도법
가까운 것은 크게 – 먼 것은 작게
색채 원근법
가까운 것은 붉게 – 먼 것은 푸르게
공기 원근법
가까운 것은 선명하게 – 먼 것은 뿌옇게

명화인 이유 〈3〉

공상적인 풍경

존재할 것 같지만 실재하지 않는 상상 속 풍경 안에서, 이상적인 인물이 완벽한 구도로 그려진 것이 이 작품입니다. 다시 말해, 〈모나리자〉는 '생각으로 만들어 낸 명작'이라고도 할 수 있습니다.

레오나르도 다빈치의 첫 번째이자 마지막 대작은 왜 훼손되었는가?

최후의 만찬

 유튜브 > 동영상 해설

식당에서 올려다보면 마치 그 자리에 함께 있는 듯한 생생한 현장감!

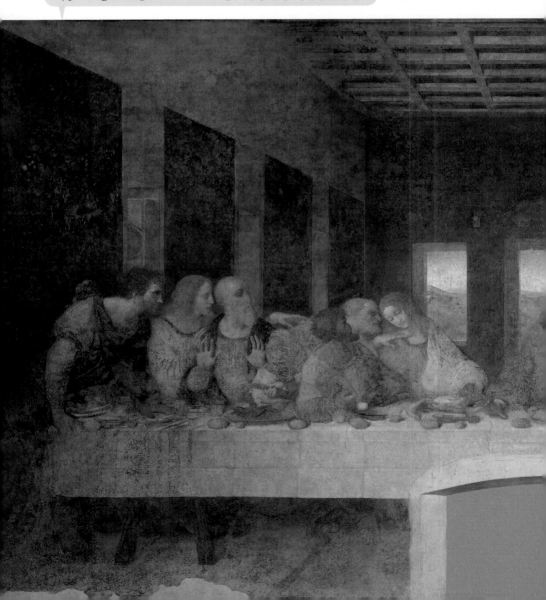

천장의 격자무늬와 양쪽 벽의 선을 연장하면 모든 선이 예수 그리스도의 머리 위에서 교차하는 완벽한 선적 원근감을 통해 생동감을 연출합니다. 또한, "이 안에 배신자가 있다."는 예수 그리스도의 말에 동요하는 인물들의 표정과 움직임도 매우 인상적입니다.

습기가 많은 식당 벽에 달걀을 칠하면 곰팡이가 생기는 것은 당연한 일!

레오나르도 다빈치 〈최후의 만찬〉
1495–1498 벽화 템페라 460×880㎝
산타마리아 델레 그라치에 성당, 밀라노, 이탈리아

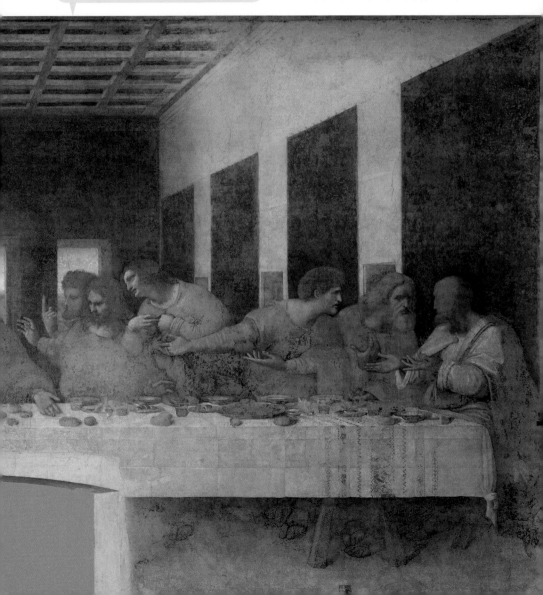

두려움 없이 도전하고 깔끔히 실패한 남자

〈최후의 만찬〉은 레오나르도 다빈치가 밀라노 공작으로부터 직접 의뢰받은 그의 인생 첫 초대형 작품입니다. 그러나 그는 이러한 일생일대의 중요한 작업에서 큰 실수를 저질렀습니다. 이 작품은 수도원 식당을 장식하는 벽화이기 때문에, 일반적으로는 회반죽이 마르기 전에 재빨리 그리는 프레스코 기법을 사용해야 했습니다. 그러나 덧칠을 좋아하고 붓질이 느린 레오나르도 다빈치는 안료를 달걀과 기름으로 녹여서 칠하는 템페라 기법으로 도전했습니다.

그 결과, 그의 생전부터 이미 곰팡이가 생겨서 그림이 벗겨지기 시작했고, 수백 년 후에는 심각한 훼손 상태에 이르게 되었습니다. 20세기 말에 이르러 22년에 걸친 복원 작업을 통해 현재의 상태로 회복될 수 있었습니다.

산타마리아 델레 그라치에 성당

밀라노 공작 프란체스코 스포르차의 지시로 1469년에 완성되었습니다. 〈최후의 만찬〉은 이 성당의 수도원 식당에 그려졌습니다. 〈최후의 만찬〉을 올려다보면 완벽한 선적 원근법이 사실적인 깊이감을 만들어서, 마치 최후의 만찬에 함께 참석하고 있는 듯한 느낌을 줍니다.

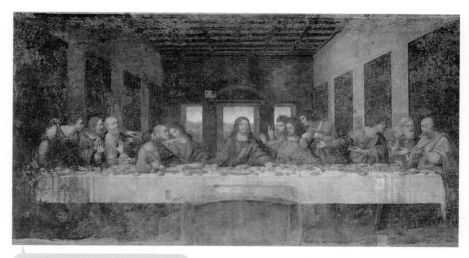

복원 전, 훨씬 심했던 훼손 상태!

또다시 실패?

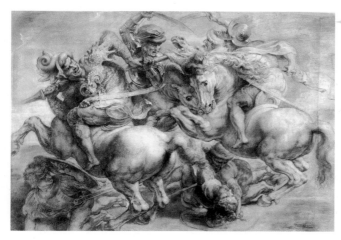

1504년, 레오나르도 다빈치는 피렌체 베키오궁의 500인의 방에 '앙기아리 전투'를 주제로 한 벽화를 의뢰 받았으나, 이번에도 프레스코 기법을 사용하지 않고 납화법으로 도전하였으나 실패했습니다. 나중에 루벤 스가 이 밑그림을 모사했습니다.

페테르 파울 루벤스 〈앙리아기 전투〉의 모작
1603년 데생 45.3×63.6cm 루브르박물관, 파리, 프랑스

레오나르도 다 빈치

유튜브
동영상 해설
⌄

Michelangelo Buonarroti

미켈란젤로

1475-1564

살가죽만 남은 거장의 자화상

최후의 심판

슬쩍 그려 넣은 자화상

동시대의 천재로서 수많은 밑그림과 메모를 남겼지만 완성작이 적은 레오나르도 다빈치와는 대조적으로, 미켈란젤로는 조각, 회화, 건축 등 모든 분야에서 방대한 작업을 이루어 낸 '신이 내린 예술가'로 찬사를 받았습니다. 하지만 정작 본인은 많은 고통을 겪었을지도 모릅니다.

바티칸 궁전의 시스티나 예배당의 제단 벽화 〈최후의 심판〉에 그려진 성 바르톨로메오를 보면, 살가죽이 벗겨지는 형벌로 순교했기에 자신의 살가죽을 들고 있습니다. 그런데 그 살가죽의 얼굴을 자세히 보면 허물 상태가 된 미켈란젤로 자신의 자화상입니다.

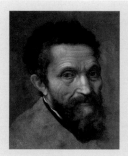

미켈란젤로

화가 도메니코 기를란다요의 공방을 거쳐 메디치 가문의 후원을 받았습니다. 로마 교황 율리우스 2세의 초청으로 로마로 갔으며, 그 후 죽기 직전까지 예술 활동을 계속하며 후배 예술가들에게 큰 영향을 미쳤습니다.

다니엘라 다 볼테라 〈미켈란젤로의 초상〉
1545년 경 유채 목판 88.3×64.1㎝ 메트로폴리탄미술관, 뉴욕

400명이 넘는
건강한 남녀의 나체!

미켈란젤로 부오나로티 〈최후의 심판〉
1536-1541 프레스코 1,370×1,220㎝
시스티나 예배당, 바티칸

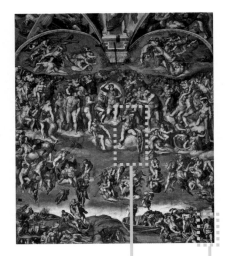

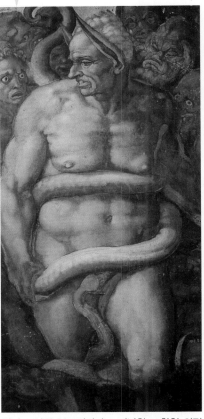

나체 표현을 비판한 교황청 의전장의 성기를 뱀이 물도록 하여 슬쩍 복수함

고대 그리스 조각 같은 늠름한 육체를 지닌 성 바르톨로메오는 벗겨진 자신의 살가죽을 들고 있습니다.

성기 묘사를 부도덕하다고 비난한 교황청 의전 장 체제나를 지옥의 재판관 미노스로 묘사하고, 그를 어리석음의 상징인 당나귀 귀와 죄의 상징 인 뱀으로 꾸몄습니다. 이는 미켈란젤로의 반항 정신을 잘 보여줍니다.

역대 교황의 무리한 요구에 기진맥진

다빈치와는 달리 제대로 일을 척척 해낸 미켈란젤로는 역대 교황으로부터 많은 의뢰를 받았습니다. 시스티나 예배당의 천장을 장식하는 약 14×40m 크기의 초대형작 〈천지창조〉를 4년 걸려 완성하고, 거대한 무덤 조각을 만들기도 했습니다. 14×12m 크기의 〈최후의 심판〉을 의뢰받았을 때, 그의 나이는 이미 60세였습니다.

지친 예술가에게 자비 없는 교황

성 바르톨로메오의 살가죽에 본인의 자화상을 넣은 것은 어쩌면 가혹한 업무로 인해 매우 지쳐 더 이상은 못하겠다는 그의 메시지였을지도 모릅니다. 하지만, 교황은 이 메시지를 무시하고, 그가 88세로 생을 마감할 때까지 계속해서 일을 시켰습니다. 이를 통해 미켈란젤로는 우리에게 사람이 일을 지나치게 잘 해내는 것이 항상 좋은 것만은 아니라는 메시지를 전해 줍니다.

예수 그리스도를 중심으로 천국으로 올라가는 사람과 지옥으로 떨어지는 사람들이 회전하는 듯한 구도로 그려져 있습니다. 인체를 늘려서 왜곡하여 그리는 화법은 다음 시대의 양식인 마니에리즘의 선구라고 할 수 있습니다.

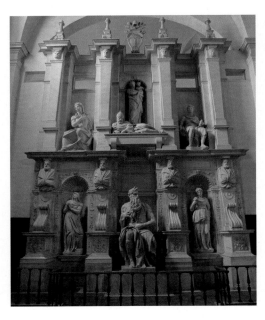

교황 율리우스 2세의 무덤

율리우스 2세는 미켈란젤로에게 자신의 무덤도 의뢰했습니다. 장대한 무덤의 중앙에는 미켈란젤로의 최고 걸작 중 하나인 〈모세 조각상〉이 자리하고 있습니다.

미켈란젤로 부오나로티
〈교황 율리우스 2세의 무덤〉
1505–1545 대리석 조각
산 피에트로 인 빈콜리 성당, 로마, 이탈리아

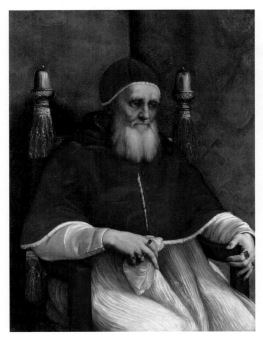

교황 율리우스 2세 초상화

시스티나 예배당 천장화를 의뢰한 교황 율리우스 2세. 예술을 사랑한 그는 많은 예술가를 지원하며 로마에 르네상스 미술의 전성기를 가져왔습니다.

라파엘로 산티오
〈교황 율리우스 2세의 초상화〉
1511년 유화 목판 108.7×81cm
내셔널갤러리, 런던, 영국

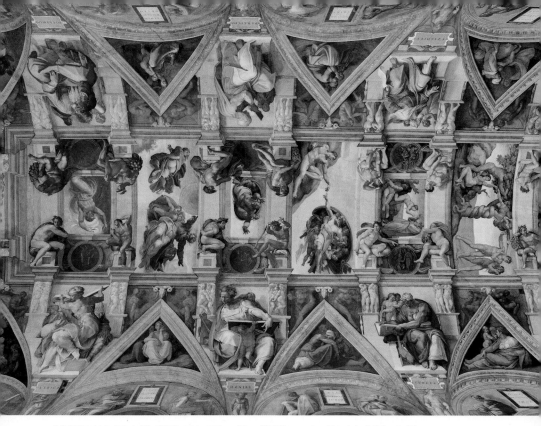

미켈란젤로 부오나로티 〈천지창조〉 1508–1512 프레스코 천장화 14×40m 시스티나 예배당, 바티칸

〈천지창조〉는 시스티나 예배당에 있는 세계 최대 천장화입니다. 구약성서 '창세기'의 9가지 장면을 4년에 걸쳐 그렸습니다.

초인적인 업무량을 소화하며 '신이 내린 예술가'로 칭송받아, 더욱더 많은 일이 몰려오는 악순환에 빠짐

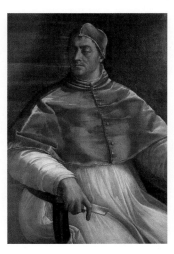

교황 클레멘스 7세의 초상화

〈최후의 심판〉 의뢰자. 3대 전의 율리우스 2세의 무덤보다 〈최후의 심판〉을 먼저 완성하라고 강요하여 미켈란젤로를 곤란하게 만들었습니다.

세바스티아노 델 피옴보
〈교황 클레멘스 7세의 초상화〉
1526년 경 유화 캔버스 145×100㎝
카포디몬테미술관, 나폴리, 이탈리아

유튜브
동영상 해설
∨

Sandro Botticelli

보티첼리

1444/45-1510

단순한 고전의 '부흥'이 아닌
배가 부른 비너스

봄(프리마베라)

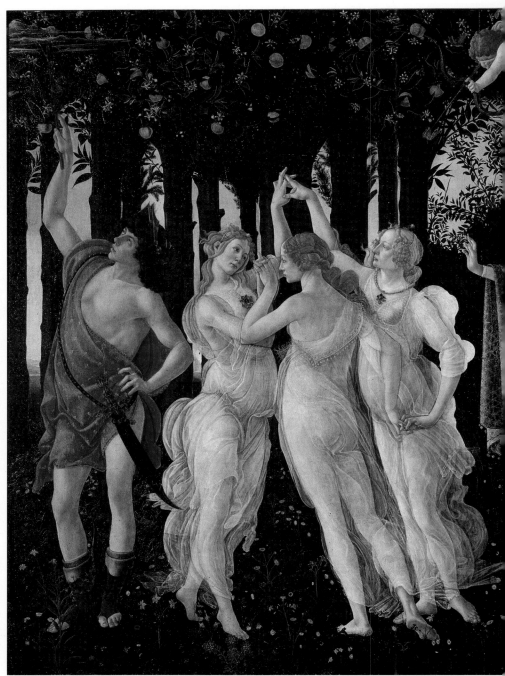

이 작품은 1480년 경 로렌초 디 피에르프란체스코 데 메디치의 결혼을 축하하기 위해 그려진 작품으로 알려져 있습니다. 오렌지가 풍성하게 열린 나무들은 가문의 번영을 기원하는 상징으로 여겨집니다.

주로 나체로 그려지는 비너스가 왜 임부복을 입어 몸을 가렸을까?

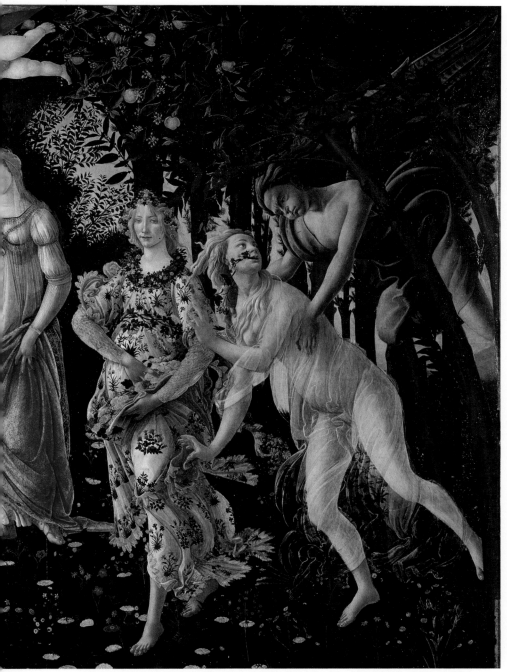

산드로 보티첼리 〈봄 (프리마베라)〉 1480년 경 템페라 목판 207×319㎝ 우피치미술관, 피렌체, 이탈리아

다신교와 일신교의 융합

르네상스는 기독교 문화에 대한 고대 그리스 로마 문화의 '부흥'으로 알려져 있지만, 사실은 두 문화의 '융합'으로 보는 것이 맞습니다. 예를 들어, 비너스를 중심으로 서풍의 신 제피로스가 나무의 요정 클로리스를 꽃의 여신 플로라로 변신시켜 봄이 왔음을 상징적으로 오른쪽에 묘사하고, 삼미신과 전령신 메르쿠리우스를 왼쪽에 그린 이 작품은 분명 고대 로마 신화의 '부흥'을 보여줍니다.

하지만 비너스가 옷을 입고 있다는 점, 배가 불룩한 모습, 그리고 배경의 나무들이 후광처럼 보이는 것에 주목하면 다른 측면이 보입니다.

비너스와 성모 마리아의 융합?

이것은 개인적인 상상이지만, 어쩌면 보티첼리는 고대 로마 신화의 비너스와 기독교의 성모 마리아를 '융합'했을 수도 있습니다.

메디치가의 문장

메디치는 '약'이나 '의사'를 의미하며, 메디슨(medicine)과 같은 어원을 가지고 있습니다. 메디치가 문장에 그려진 동그란 알약이 오렌지와 비슷하게 생겨서, 오렌지는 메디치 가문의 상징이 되었습니다.

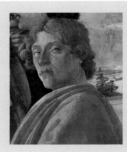

보티첼리

그는 15세기 피렌체를 지배한 메디치 가문의 후원을 받았습니다. 만년에는 고대 부흥을 중단하고, 경건하고 신비로운 기독교 그림만을 그렸습니다. 결국에는 화가를 그만두었다고 전해집니다.

산드로 보티첼리
〈동방박사의 경배〉에 그려진 보티첼리의 자화상
1475년 템페라 목판 111×134cm
우피치미술관, 피렌체, 이탈리아

Sandro Botticelli

5월(초여름)　　　4월(봄)　　　서풍

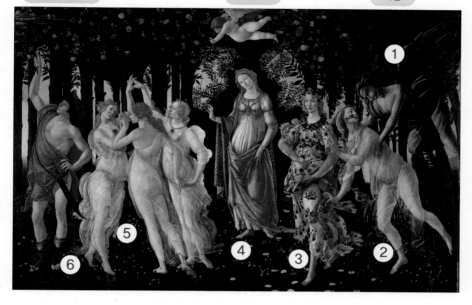

① 제피로스(서풍)

서풍의 신으로 봄의 도래를 알리는 바람으로 알려져 있습니다. 그는 요정 클로리스에게 반해 그녀를 강제로 납치하지만, 이후 자신의 잘못을 뉘우치고 클로리스를 나무의 요정에서 꽃의 여신으로 승격시켰습니다.

③ 꽃의 여신 플로라

꽃과 봄, 풍요를 관장하는 여신입니다. 제피로스에게 납치된 클로리스의 지위가 신으로 승격되면서, 로마 신화의 플로라와 동일시되었습니다.

⑤ 삼미신

왼쪽부터 '사랑', '순결', '아름다움'의 상징인 삼미신으로, 비너스 머리 위의 큐피드(애욕의 상징)가 눈을 가린 채 세 명에게 사랑의 화살을 겨누고 있습니다. 이는 '사랑은 맹목적이다.'는 것을 나타내는 것 같습니다.

② 나무의 요정 클로리스

제피로스와 결혼하여 꽃과 봄을 관장하는 여신이 되었습니다. 식물의 녹색 색소인 클로로필과 같은 어원을 가지고 있습니다. 제피로스의 몸이 녹색으로 그려지는 경우가 많은데, 이는 클로리스의 남편이기 때문입니다.

④ 비너스(4월)

로마 신화의 베누스의 영어 이름입니다. 그리스 신화의 아프로디테(Aphrodite)와 동일시되는 사랑과 아름다움의 여신입니다. 위쪽에 큐피드가 따르는 것으로 보아, 이 여인이 비너스로 추측됩니다.

⑥ 메르쿠리우스(5월)

여행자, 상인의 신(그리스 신화의 헤르메스)입니다. 축제일이 5월 15일이라 5월을 상징합니다. 나무막대로 머리 위의 구름을 걷어내어 햇빛이 쏟아지는 초여름의 도래를 암시하고 있습니다.

산드로 보티첼리

산드로 보티첼리 〈비너스의 탄생〉 1485년 경 템페라 캔버스 172.5×278.5㎝ 우피치미술관, 피렌체, 이탈리아

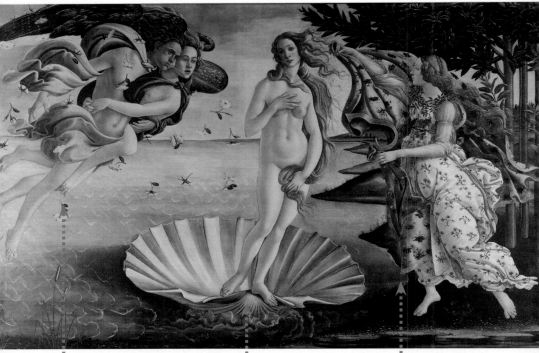

서풍의 신 제피로스와 함께 있는 인물에 대해서는 클로리스라는 설과 아우라라는 설이 있습니다.

비너스는 하늘의 신 우라노스의 잘린 성기가 바다에 떨어져 생긴 거품에서 태어났습니다. 조개껍데기를 타고 서풍에 실려 지상에 도착한 모습입니다.

플로라는 지상에 도착한 비너스에게 옷을 입히려고 합니다. 바다에서 지상으로 보내진 비너스는 원죄를 범하고 에덴동산에서 쫓겨난 이브와 겹쳐 보이며, 수치심을 알아 버린 것으로 보입니다.

벌거벗은 것을 창피해하는 듯한 비너스는, 기독교의 이브를 방불케 합니다. 바다에서 태어나, 지상에 도착하여, 창피함을 알고, 옷을 입게 되는 광경이 낙원에서 쫓겨난 이브를 연상시킵니다.

욕망은 이성으로 억제하라!

〈봄〉은 메디치가의 결혼을 축하하기 위해 그려졌다는 이야기가 있는데, 만약 그렇다면 비너스의 배가 부른 것은 단순히 자손 번영을 기원하는 의미일 수도 있습니다.

그러나 당시 피렌체에서는 고대 그리스 철학과 기독교 신학을 융합한 신플라톤주의가 유행했던 점과 보티첼리가 나중에 수도승 사보나롤라에게 귀의할 정도로 열성적인 기독교도였던 점을 고려하면 성모 마리아와의 융합설도 무시할 수 없습니다.

참고로 〈팔라스와 켄타우로스〉 작품도 기독교적 이성에 의한 고대 그리스적 육욕의 제어를 은유적으로 표현하고 있습니다.

육욕은 이성으로 억눌러라!

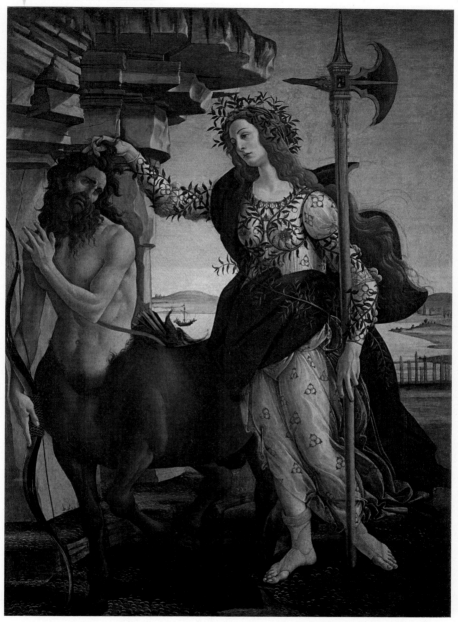

산드로 보티첼리 〈팔라스와 켄타우로스〉 1480-1485년 경 템페라 캔버스 207×148㎝ 우피치미술관, 피렌체, 이탈리아

지혜와 전쟁의 여신 팔라스 아테나가 하반신이 말인 켄타우로스를 억제하는 장면을 그리고 있습니다.
이는 기독교적 이성이 고대 그리스적 육욕에게 승리하는 것을 표현하고 있습니다.

Sofonisba Anguissola

소포니스바

1532-1625

팔이 세 개 있는 초상화의 비밀

안귀솔라의 초상화를 그리는 베르나르디노 캄피

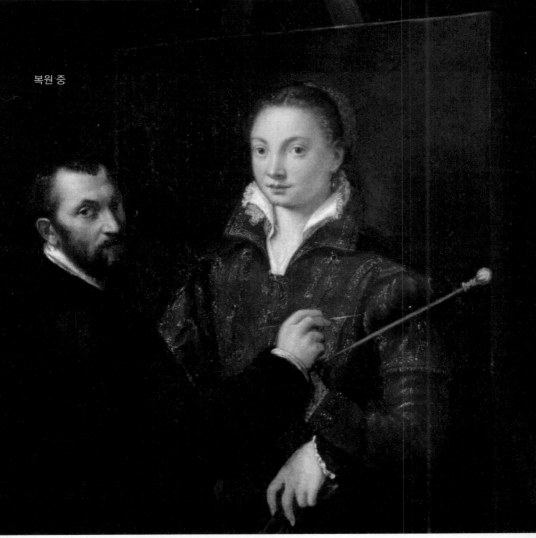

복원 중

소포니스바 안귀솔라 〈안귀솔라의 초상화를 그리는 베르나르디노 캄피〉
1550년 유화 캔버스 111×109.5cm 시에나국립미술관, 시에나, 이탈리아

소포니스바는 이 작품을 완성한 후 펠리페 2세의 궁정 화가로 스페인에 초청되어 가는 것이 결정되어 있었습니다. 귀족 가문 딸로서의 모습을 가족에게 남기기 위해 신분에 걸맞는 포즈로 다시 고쳐 그렸을지도 모릅니다.

소포니스바의 스승 캄피

르네상스 시기의 화가. 밀라노 페란테 1세 곤차가의 궁정화가로 초상화와 성당, 궁전의 장식화를 남겼습니다.

> 현재는 복원이 완료되어 고쳐 그린 흔적을 알 수 없게 되었습니다

왼팔이 왜 두 개 있지?

〈안귀솔라의 초상화를 그리는 베르나르디노 캄피〉는 16세기의 여성화가 소포니스바가 그녀를 그리는 스승을 그린 이중적인 초상화입니다. 작품을 자세히 보면 왼팔이 두 개인 것처럼 보입니다. 처음에는 소포니스바가 붉은 옷을 입고 왼손을 올린 모습으로 그렸으나, 화가 본인이 왼손을 내린 자세로 수정한 것입니다. 그러나 시간이 지나면서 위에 덧칠한 붉은색이 퇴색되었고, 그 결과 밑의 그려져 있던 팔이 비쳐 보이게 되어 후대의 화가가 옷 전체를 검게 칠해버렸습니다. 이후 그림을 복원하기 위해 덧칠한 검은색을 제거하였더니, 숨어있던 팔이 나타난 것입니다.

신분의 벽이 가로막은 손과 손

문제는 소포니스바가 왜 팔을 아래로 떨어뜨린 상태로 다시 그렸는가 하는 점입니다. 당시에는 신분 제도가 엄격하여 귀족 신분인 그녀가 직인 계급인 스승과 손을 잡은 듯한 모습은 사회적으로 바람직하지 않다고 여겨졌을 것입니다. 현재는 복원이 완료되어, 스포니스바 본인이 완성했을 때와 같이 붉은 옷을 입고 팔을 아래로 내린 모습으로 전시되어 있습니다.

> 내려뜨린 손에 쥐고 있는 장갑은
> 일할 필요가 없는 귀족계급의 상징

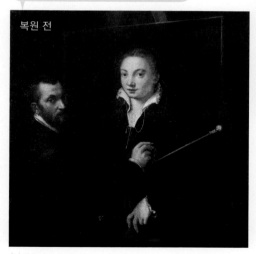

복원 전

〈안귀솔라의 초상화를 그리는 베르나르디노 캄피(부분)〉

소포니스바

스페인의 펠리페 2세에게 궁정 화가로 초청받아 이탈리아에서 스페인으로 가게 된 그녀는, 기념으로 스승 캄피와의 초상화를 가족에게 남겼다고 전해집니다.

소포니스바 안귀솔라
〈자상화〉 1556년 유화 캔버스 66×57㎝
완추트미술관, 완추트, 폴란드

유튜브
동영상 해설

Giuseppe Arcimboldo

아르침볼도

1527–1593

황제의 얼굴을 채소로 그린 이유

베르툼누스 : 황제 루돌프 2세

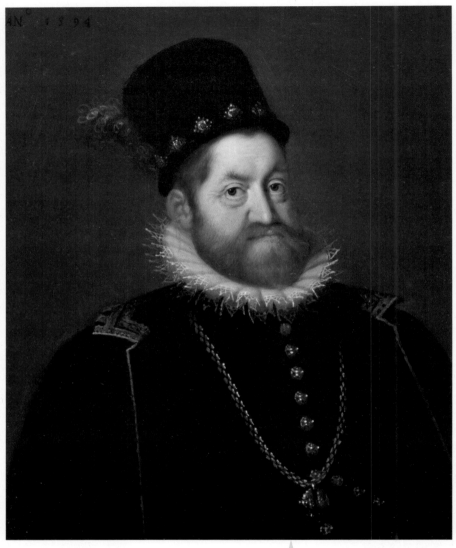

요셉 하인즈 〈황제 루돌프 2세의 초상〉
1594년 유화 동판 16.2×12.7㎝ 미술사박물관, 빈, 오스트리아

이 그림의 모델, 황제 루돌프 2세

합스부르크 왕가 제 6대 신성 로마 제국의 황제. 정치적으로는 무능했다고 알려졌지만, 천문학자 케플러를 비롯한 많은 과학자와 예술가를 후원하며 문화 번영에 기여했습니다.

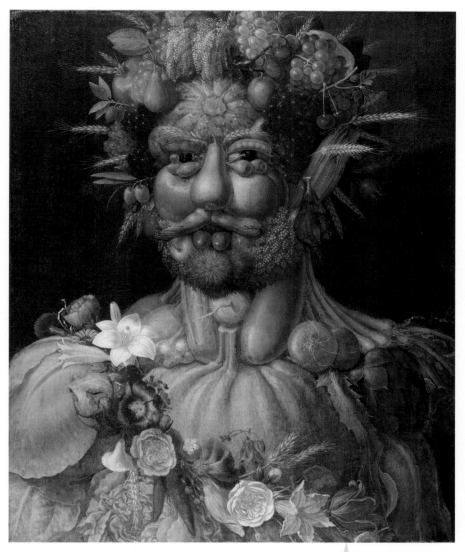

주세페 아르침볼도 〈베르툼누스: 황제 루돌프 2세〉
1591년 유화 70×58㎝ 스코클러스터 성, 스코클러스터, 스웨덴

굳이 채소로 그렸다!

로마 신화에 등장하는 식물의 신 베르툼누스로 비유하여 그린 루돌프 2세의 초상화. 황제를 식물의 신으로 그려 '백성들에게 풍요를 가져오는 좋은 왕'이라는 의미를 전달하고자 했습니다.

주세페 아르침볼도

신기한 것을 좋아한 황제

　신성 로마제국의 황제 루돌프 2세는 과학과 연금술을 사랑하여, 궁정에는 유럽 전역에서 다양한 분야의 뛰어난 재주를 가진 사람들이 모였습니다. 이들 중에는 '엘리자베스 여왕 시대 최대의 마술사'로 불린 존 디와 영국의 에드워드 켈리도 있었습니다. 해독 불가능한 신비한 언어로 쓰여진 책 '보이니치 필사본(Voynich manuscript)'은 그들이 조작했다는 설도 있습니다.

해독 불가능한 문장과 기묘한 그림이 기록된 수수께끼의 고문서, 보이니치 필사본. 존 디가 소유했다는 설과 에드워드 켈리가 조작했다는 설도 있습니다.

보이니치 필사본 〈천체도〉
제작 연도 불명
예일 대학, 뉴헤이븐, 미국

존 디
과학을 애호한 루돌프 2세의 궁정에는 영국의 연금술사이자 점성술사인 존 디도 왔습니다. 그는 이후 영국으로 돌아가 마술을 싫어했던 제임스 1세 시대에 은퇴합니다.

〈존 디의 초상화〉 작가 미상 1594년 경
유화 76×63.5cm 애쉬몰리안박물관, 옥스포드, 영국

에드워드 켈리
연금술사이자 수정구슬 예언가인 에드워드 켈리도 존 디와 함께 영국에서 왔습니다. 그러나 만들 수 있다고 공언했던 금을 만들지 못해 사기죄로 투옥되고 말았습니다.

작가 미상 〈에드워드 켈리의 초상화〉

　　　　　　　　　　　　　　　　　　　　　　Giuseppe Arcimboldo

짐은 채소 얼굴에 만족하노라

아무리 신비한 것을 좋아한다고 해도, 감히 신성 로마 제국 황제의 얼굴을 채소와 과일로 표현하는 것은 불경스럽게 보일 수 있습니다. 하지만 아마도 황제 자신은 매우 만족했을 것입니다. 고대 로마의 풍요의 신으로 비유되었을 뿐만 아니라, 박물학과 기이함이라는 16세기의 대유행을 훌륭하게 담아냈기 때문입니다.

짐은 박물학에 푹 빠졌노라

대항해시대가 열린 15세기에는 전 세계의 미지의 동식물을 수집하는 것이 왕후 귀족의 지위를 나타내는 중요한 요소로 여겨졌습니다. 당시 궁정 화가는 이러한 수집품을 도감 형태로 기록하는 것도 중요한 임무 중 하나였습니다. 아르침볼도도 루돌프 2세가 사설 동식물원에 수집한 희귀한 생물들을 많이 그렸습니다. 〈베르툼누스: 황제 루돌프 2세〉 작품에는 67종이나 되는 식물이 그려져 있어 식물 도감으로서의 의미도 가지고 있습니다.

짐은 기상천외한 그림을 좋아하노라

게다가 당시에는 르네상스 미술이 농익어서 더 이상 갈 곳이 없어진 마니에리즘이라 불리던 시대로, 기상천외한 그림이 대유행했습니다. 우의적인 요소들을 모아 사람의 얼굴을 그리는 기상천외한 표현은 아르침볼도의 주특기였으며, 많은 추종자가 생길 정도로 인기 있는 표현 방식이었습니다.

아르침볼도

밀라노 출신으로 페르디난트 1세, 막시밀리안 2세, 루돌프 2세에 이르기까지 삼 대에 걸쳐 합스부르크 왕가의 궁정 화가를 역임했습니다. 동식물을 조합한 기괴한 인물화로 유명합니다.

주세페 아르침볼도 〈자상화〉
1570–1579년 데생 23×15.7㎝
프라하국립미술관, 프라하, 체코

롤란트 사베리 〈새가 있는 풍경〉 1628년 유화 목판 42×58.5㎝ 미술사박물관, 빈, 오스트리아

'풍경화를 가장한 조류 도감'이라 할 수 있는 이 작품에는 다양한 종류의 새들과 함께 멸종된 도도새도 그려져 있습니다. '이상한 나라의 앨리스'에 등장하는 도도새는 이 작품을 바탕으로 그려진 것으로 알려져 있습니다.

작가 미상 〈올레 보름의 분더카머〉 1655년 동판화

> 풍경화를 가장하여
> 수많은 조류들이 총출동!

15세기 유럽의 왕후 귀족들은 세계 각지의 '희귀한 물건'을 수집해 놓은 방을 '분더카머(경이로운 방)'라고 불렀고, 학자와 문인들 사이에서도 유행했습니다. 이는 현재 박물관의 전신이라고 할 수 있습니다.

'계절'에 맞는 식물로 봄 여름 가을 겨울을 표현!

 주세페 아르침볼도 사계 시리즈 〈봄〉
1573년 유화 캔버스 76×63.5㎝
루브르박물관, 파리, 프랑스

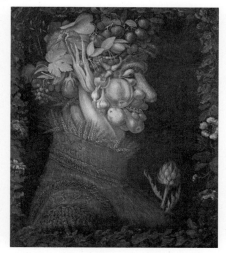

 주세페 아르침볼도 사계 시리즈 〈여름〉
1573년 유화 캔버스 76×64㎝
루브르박물관, 파리, 프랑스

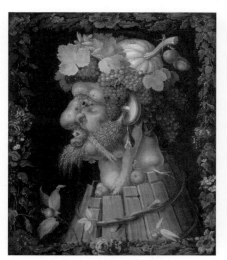

 주세페 아르침볼도 사계 시리즈 〈가을〉
1573년 유화 캔버스 73×63.5㎝
루브르박물관, 파리, 프랑스

주세페 아르침볼도 사계 시리즈 〈겨울〉
1573년 유화 캔버스 73×63.6㎝
루브르박물관, 파리, 프랑스

아르침볼도는 동물이나 인물 그림에 특별히 뛰어나지 않았기 때문에, 자신만의 개성을 살리기 위해 동식물로 사람의 얼굴을 그리려고 한 것일지도 모릅니다.

유튜브
동영상 해설
∨

자연지향적인 나체주의자들은
지옥에 떨어져도 즐거울 듯

세속적인 쾌락의 정원

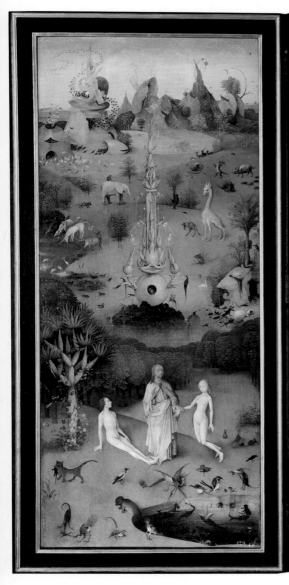
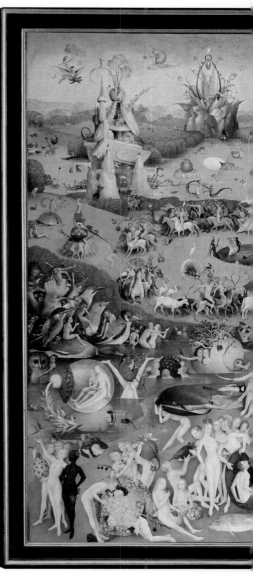

히에로니무스 보스 〈세속적인 쾌락의 정원〉 1490–1500년 유화 목판 205.5×384.9㎝(액자 포함)
프라도미술관, 마드리드, 스페인

기독교의 트리프티카(세폭 제단화)는 보통 왼쪽에 아담과 이브가 선악과를 먹은 '원죄', 오른쪽에 '최후의 심
판'이나 그 결과로 떨어지는 지옥, 중앙에는 성모나 그리스도의 수난 같은 신약 성서의 장면이 그려지지
만, 이 작품의 구성은 매우 이색적입니다.

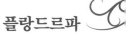

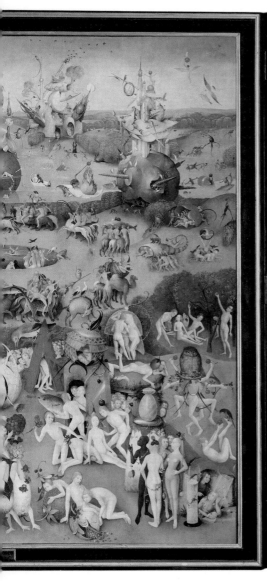

자세히 보면 낙원, 현재, 지옥 전부 이상하다!

등장 인물 모두가 나체

기독교 교회에 흔한 트리프티카(세폭 제단화)로 왼쪽에는 아담과 이브가 태어난 낙원
(과거), 중앙에는 쾌락에 빠진 남녀(현재), 오른쪽에는 지옥(미래)이 그려져 있습니다. 이
작품은 지옥 부분의 독창적인 악마와 괴물의 묘사가 유명하지만, 사실 다른 부분들도
매우 기묘합니다. 예를 들면, 선악과를 먹고 있는 것은 낙원의 아담과 이브가 아닌,
쾌락의 정원의 남녀들입니다.

나체주의자는 자연 지향

이 작품은 낙원에서 추방되기 전의 아담과 이브의 삶으로 돌아가고자 나체로 생활
하던 고대의 이단 '아담파'를 위한 제단화라는 이야기도 있습니다. 아담파가 부흥한
시기나 지역과 일치하지 않아 현재는 부정되고 있지만, 설득력이 있는 가설입니다. 쾌
락의 정원에는 건조물이 전부 돌이나 식물로 만들어져 있으며, 인공적인 것은 지옥에
만 존재합니다.

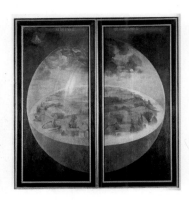

양쪽 패널을 닫으면 아담과 이브가 태어
나기 이전의 '천지창조' 장면이 나타납니
다. 이 부분은 단색으로 그려져 있어서,
패널을 열었을 때 나타나는 안쪽의 화려
한 색상이 더욱 돋보입니다. 왼쪽 위에는
창조주가 작게 그려져 있습니다.

〈세속적인 쾌락의 정원〉 접은 날개

보스

네델란드의 스헤르토헨보스에서 태
어났습니다. 고딕시대의 기독교 미
술을 계승하면서 독자적인 환상 회
화를 구축했습니다.

자크 르 부크
〈히에로니무스 보스로 추정되는 초상〉
1550년 경 목탄 빨간초크 종이
42×28cm 아라스시립도서관, 아라스, 프랑스

무섭지 않은 지옥의 왕

이 작품에서 가장 인기가 있는 것은 지옥 부분입니다. 보스의 기발한 상상력으로 탄생한 악마와 괴물들은 기괴하면서도 어딘가 유머러스한 면이 있습니다. 망자를 먹는 지옥의 왕 루시퍼조차도 머리에 냄비를 쓰고 있어 장난스럽게 보입니다.

친구 같은 괴물

이 감각은 역시 게르만 유래의 자연 숭배가 강하게 남아있는 북유럽 특징이라고 할 수 있습니다. 자연 숭배에서 태어난 괴물은 절대적인 악이 아니며, 때로는 사람을 돕거나 함께 놀기도 합니다. 보스는 이러한 친숙한 괴물을 창조하여 후세의 화가들에게 큰 영향을 미쳤습니다.

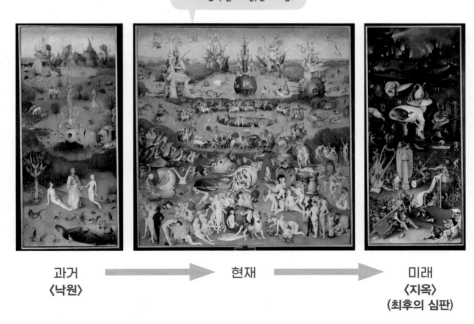

'현재'를 그렸는데, 마치 천국같이 밝은 느낌!

과거
〈낙원〉

현재

미래
〈지옥〉
(최후의 심판)

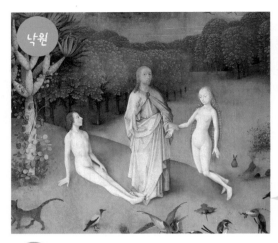

낙원

신이 아담의 갈비뼈로 이브를 창조하는 장면입니다. 이후 이브는 뱀으로 변신한 악마의 유혹에 넘어가 아담과 함께 선악과를 먹고 낙원에서 추방되는데, 이 작품에는 특이하게도 그 장면이 그려져 있지 않습니다.

자연을 사랑한 아담파는 원조 히피였을까?

현재

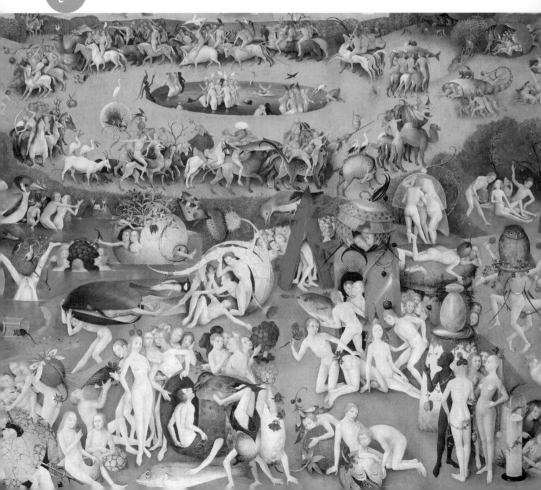

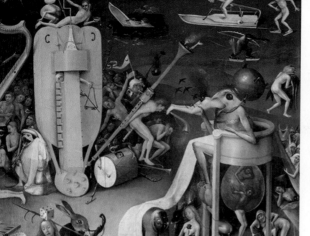

지옥

음악 지옥

인간을 삼키고 배설하는 괴물의 정체는 지옥의 왕 루시퍼입니다. 지옥에는 왼쪽(낙원)이나 중앙(현재) 패널에서는 볼 수 없는 인공물(악기 등)이 그려져 있습니다.

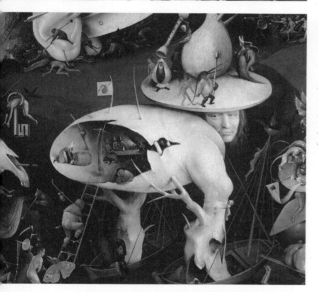

지옥

나무 인간

몸통은 달걀, 다리는 나무 줄기로 된 기묘한 모습을 한 괴물의 얼굴은 보스의 자화상이라고 합니다. 달걀 껍질 속은 선술집으로 되어 있고, 악마들이 술에 취해 있는 모습이 그려져 있습니다.

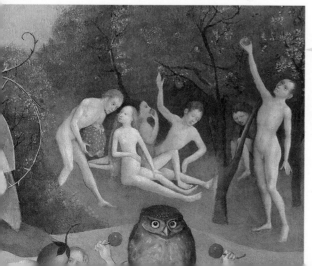

선악과는
여기서 먹는 건가?

현재

'낙원'에 그려져 있어야 할 선악과를 먹는 장면이, '현재'를 나타내는 중앙 패널의 오른쪽 끝에 그려져 있습니다.

유튜브
동영상 해설
∨

Pieter Bruegel

대 브뤼헐
1525/30경–1569

제 2의 보스가 그린
유머러스한 요괴들

천사의 전락

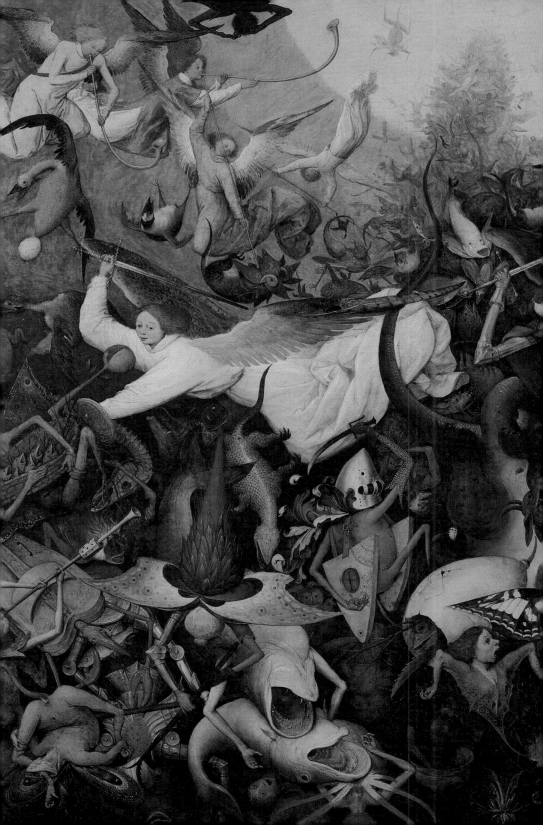

브뤼헐 1세는 보스 2세

〈바벨탑〉으로 유명한 대 피테르 브뤼헐은 여러 세대에 걸친 화가 가문의 시조입니다. 여러 장을 인쇄할 수 있어 이름을 알리기 쉽고 돈도 되는 판화로 젊은 시절 많은 돈을 벌었던 그는 '보스의 재림'이라고 불렸습니다. 유화로 그린 〈천사의 전락〉에도 보스의 영향을 받은 괴상하지만 매혹적인 괴물들이 가득합니다.

악마는 원래 천사였다

기독교에서는 유일신이 만물을 창조했다고 전해지는데, 그렇다면 악마도 신이 창조한 것이 됩니다. 그래서 생각해낸 것이 신을 거역한 천사는 땅에 떨어져 악마가 된다는 '타락 천사' 개념입니다. 〈천사의 전락〉 작품에는 요한 계시록에 기록된, 타락 천사인 악마가 이끄는 괴물 군단과 대천사 미카엘이 이끄는 천사 군단의 최후 결전을 그리고 있습니다.

누가 보아도 보스 작품같다!

대 피테르 브뤼헐 〈폭식〉 (7가지 죄악 시리즈) 1558년 동판화 벨기에왕립도서관, 브뤼셀, 벨기에

대 브뤼헐의 판화. 귀가 바퀴로 된 사람 얼굴의 건물이나 찢어진 배에서 무언가가 나오는 물고기 같은 생물 등, 보스와 매우 유사한 판화를 많이 만들었습니다. 자세히 보면, 술통에 브뤼헐의 서명이 작게 새겨져 있습니다.

대천사 미카엘과 싸우고 있는 용은 타락 천사 루시퍼가 변한 것입니다. 루시퍼가 지상에 추락할 때 생긴 거대한 분화구가 지옥입니다. 그는 지옥 끝에 군림하는 악마가 되어 괴물들을 거느렸습니다.

대 피테르 브뤼헐
〈천사의 전락〉
1562년 유화 목판 117×162㎝
벨기에왕립미술관, 브뤼셀, 벨기에

하늘에서 무리 지어 떨어져 내리는 타락 천사 무리

대장의 싸움 미카엘 VS 루시퍼

긴 칼을 손에 든 대천사 미카엘 밑에 뒤집혀 있는 용이 루시퍼입니다. 패배한 루시퍼의 몸 안에서 작은 악마가 나오고 있습니다.

물고기에서 받은 영감

이탈리아에서는 악마가 보통 파충류로 그려지는데, 보스와 브뤼헐의 작품에서는 주로 물고기로 표현되었습니다. 이는 생선을 많이 먹는 식문화의 영향을 받은 것으로 보입니다. 벨기에는 홍합이 유명하고, 네덜란드에서는 청어를 자주 먹습니다.

배가 갈라져서
알이 튀어나올 것 같은 개구리

원래는 천사였기 때문에 날개가 있다

복어처럼 생긴 귀여운 괴물

홍합으로 된 날개를 갖고 있는 가재 괴물

대 브뤼헐

16세기 네덜란드를 대표하는 풍경 및 풍속화가. 초기에는 판화의 밑그림 화가로 활동했습니다. 사람들의 일상 생활 속에 교훈과 유머를 담은 작품이 많으며, 수수께끼 같은 그림도 인기가 있습니다.

요하네스 비릭스
〈피테르 브뤼헐의 초상〉 1572년 동판화

악기 × 징거미새우

허디거디(나무 원통을 돌려서 소리를 내는 바이올린 같은 악기)에 다리가 달린 괴물입니다. 아메리카 대륙에만 존재하는 아르마딜로처럼 생긴 괴물 등, 콜럼버스 이후에 들어온 새로운 외래종도 괴물로 그려져 있습니다.

빛보다 어둠에서 커지는 상상력

이 작품에서 주목할 점은 화면에서 차지하는 면적과 개체수, 그리고 자세한 묘사까지 모두 악역인 타락 천사 군단이 압도적이라는 것입니다. 천국보다 지옥의 묘사에 힘을 쏟는 것은 보스나 대 브뤼헐뿐만 아니라 많은 화가에게서 나타나는 공통된 경향입니다. 인간의 상상력은 부정적인 쪽에서 커지는 것 같습니다.

귀여운 복어를 괴롭히지 마!

게르만의 자연 신앙을 이어받은 보스와 대 브뤼헐의 상상력에서 나온 괴물은 뭔가 기분 나쁘면서도 유머러스한 특징이 있습니다. 복어 괴물은 오히려 귀엽고, 아무리 봐도 약해 보입니다.

아르마딜로 갑옷 인간의 얼굴 + 아르마딜로 + 홍합 조개 날개

Hans Holbein

소 홀바인

1497/98-1543

불길한 것을 슬쩍 그려 넣은 것은
단순히 고약한 장난일까?

대사들

유명한 물감 이름의 유래

한스 홀바인은 소 한스 홀바인 또는 홀바인 2세라고 불리는데, 그의 아버지도 같은 이름의 화가였습니다. 유명한 물감 회사인 '홀베인'의 이름이 그의 이름에서 유래될 정도로 유명한 화가입니다. 그는 잉글랜드 왕 헨리 8세의 궁정 화가로 활동했습니다.

〈헨리 8세의 초상〉의 비밀

홀바인의 작품으로 알려진 〈헨리 8세의 초상〉은 사실, 같은 시대의 복제품입니다. 원작은 화이트홀 궁전의 대형 벽화였지만, 화재로 소실되었습니다. 이후 여러 화가들이 이 작품을 복제하였고, 이 작품도 그중 한 장입니다.

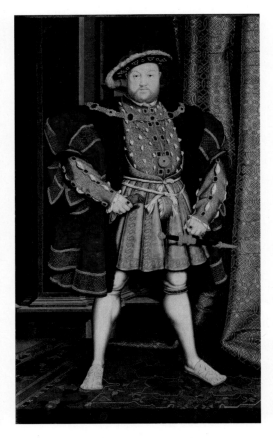

홀바인

에라스무스, 토머스 모어와도 교류를 했던 홀바인은 헨리 8세의 궁정 화가로 활약하며, 역사에 남을 유명 인사들의 초상화를 많이 남겼습니다.

사타구니에 패드를 넣고, 스커트 사이로 그것을 과시하는 것이 당시에 유행하던 패션입니다. 종아리에도 패드를 넣었습니다. 당시에는 사타구니와 종아리가 남성의 성적 매력을 어필하는 포인트였습니다.

한스 홀바인의 복제 〈헨리 8세의 초상〉
1537년 경 유화 목판 239×134.5cm
워커미술관, 리버풀, 영국

Hans Holbein

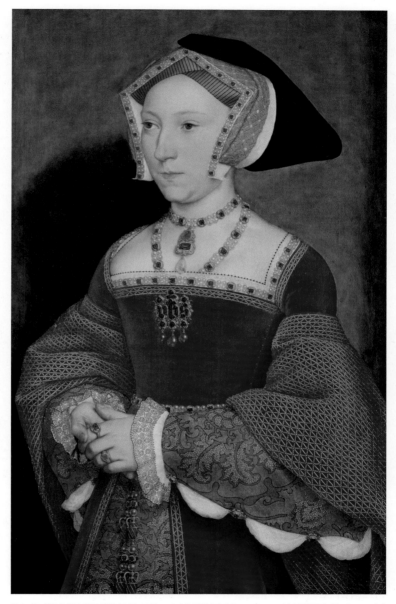

한스 홀바인 〈제인 시모어의 초상〉 1536–1537년 유화 목판 65.5×47㎝ 미술사박물관, 빈, 오스트리아

헨리 8세는 이혼하고 싶어서 가톨릭을 버리고 영국 국교회를 만들었습니다. 그는 총 여섯 번 결혼했으며, 이 그림은 그의 세 번째 아내입니다. 다른 아내들의 그림도 대부분 홀바인이 그렸습니다.

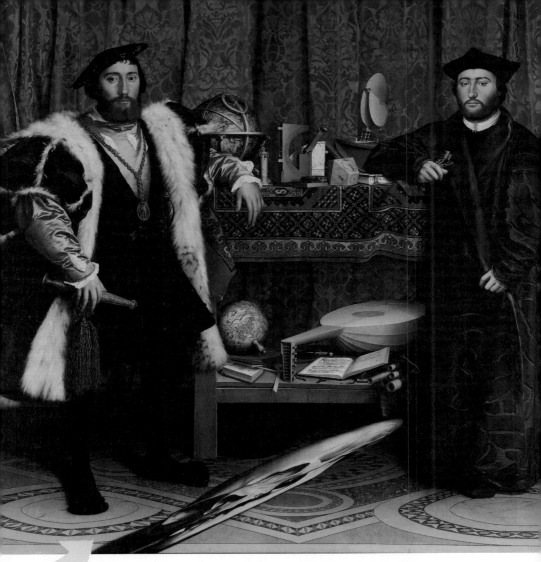

한스 홀바인 〈대사들〉 1533년 유화 목판 209.5×207㎝ 내셔널갤러리, 런던, 영국

왼쪽은 장 드 당트빌(25세), 오른쪽은 조르주 드 셀브(25세)입니다. 둘 다 프랑스 귀족입니다.

책을 기울여 왼쪽 아래에서 오른쪽 위로 바라보세요!

비스듬히 보면 무엇이 보일까?

　〈대사들〉이라는 제목으로 알려진 이 그림은 프랑스 왕이 헨리 8세에게 보낸 신하 두 명을 그린 초상화입니다. 그런데 그림의 아래쪽 가운데에 기묘한 물건이 보이는데, 이것은 도대체 무엇일까요?

Hans Holbein

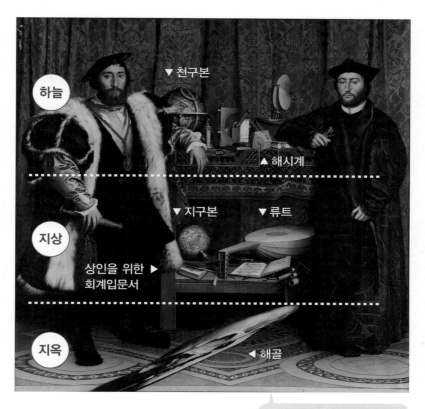

하늘

▼ 천구본

지상

▼ 지구본

▲ 해시계

▼ 류트

상인을 위한 ▶
회계입문서

지옥

◀ 해골

놀랍게도, 해골이 나타났다!

선반 위의 물건에도 의미가!

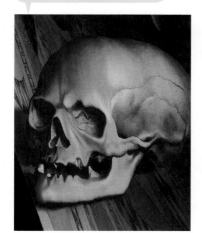

해골을 숨겨놓은 이유(추측)

- **화가의 실력 과시**
→ 아나모르포시스[1]는 정확한 원근법이
 필수입니다.

- **대사들에게 배려**
→ 젊은 두 사람을 배려하여
 노골적인 죽음의 묘사를 피했습니다.

- **죽음의 잠재성**
→ 죽음은 모르는 사이에 몰래 다가온다는
 메시지를 담고 있습니다.

1) 아나모르포시스(anamorfosis)는 왜곡된 화상을 원
통 등에 투영하거나 각도를 바꿔 보는 것으로 정상적인
형태가 보이게 되는 디자인 기법입니다.

왜 하필 해골인가?

여러분도 해골이 보이셨나요? 일그러진 이미지를 원통형 거울에 비추거나, 각도를 바꿔서 보면 정상적인 모양으로 보이게 그리는 기법을 아나모르포시스라고 합니다. 일종의 트릭 아트로 매우 고도의 테크닉입니다.

그건 그렇다 치고, 왜 해골을 그렸을까요? 서양 회화에는 '바니타스(허영)' 또는 '메멘토 모리(죽음을 잊지 마라)'라고 부르는 전통적인 그림 주제가 있습니다. 이것은 활짝 핀 꽃이나 젊은 사람 또는 보석 같은 사치품과 함께, 시든 꽃이나 노인, 해골, 시계를 그려 성자필쇠의 교훈을 가르치는 그림입니다. 홀바인은 이런 그림을 잘 그렸고, 다양한 직업의 사람들이 해골에게 끌려가는 광경을 그린 판화 시리즈 〈죽음의 무도〉도 큰 인기를 끌었습니다.

해골은 오히려 서비스 특전

'메멘토 모리'는 '카르페 디엠'이라는 말과 자주 짝을 이루어 사용됩니다. '카르페 디엠'은 '현재에 충실하라.'는 의미로 사람은 언제 죽을지 모르기 때문에 오늘을 열심히 살아야 한다는 뜻입니다. 말하자면 성자필쇠를 긍정적으로 반전한 가르침입니다.

홀바인은 대사들을 저주하거나 설교하려는 것이 아니라, 지금의 젊음을 마음껏 만끽하라는 격려하는 의미로, 자신의 특기인 해골 그림을 초고난도의 기술을 사용해 은밀하게 그려 넣은 서비스였을 것입니다.

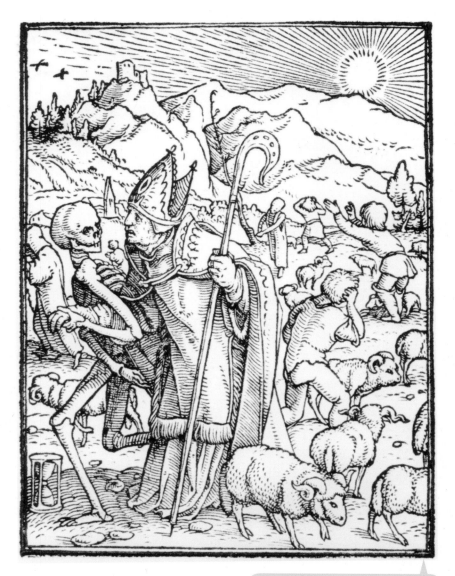

한스 홀바인 〈주교〉 목판화시리즈
〈죽음의 무도〉에서 1538년

Memento mori (죽음을 잊지 마라)
Carpe diem (현재에 충실하라)

'죽음'을 상징하는 해골이 다양한 직업의 사람들을 무덤으로 데려가는 〈죽음의 무도〉 작품은 직업 도감으로도 인기가 많았습니다. 황제나 주교와 같은 특권 계층의 사람들에게도 모두 평등하게 '죽음'이 온다는 이 작품의 메시지는 계급 사회에서 고통받는 사람들에게 위안이 되었습니다.

유튜브
동영상 해설
∨

Albrecht Dürer

뒤러

1471–1528

숙련공의 자부심!
자신을 예수와 비슷하게 그린 이유

1500년의 자화상

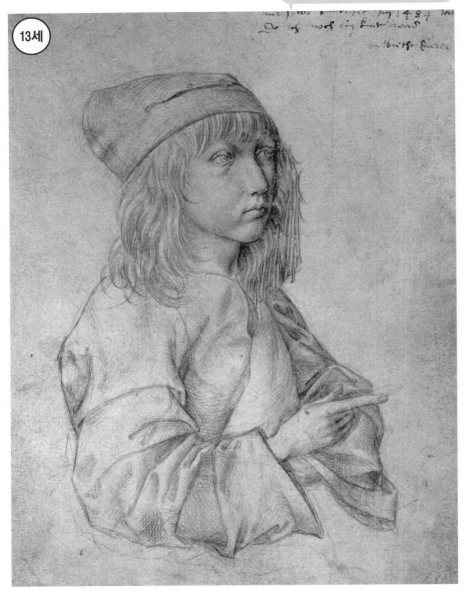

알브레히트 뒤러 〈13세의 자화상〉 데생 1484년 은필 종이 27.3×19.5㎝ 알베르티나미술관, 빈, 오스트리아

수정이 불가능한 은필로 그린 자화상

뒤러가 13세 때 은필로 그린 자화상입니다. 그림에는 "1484년에 제 자화상을 그렸습니다. 그때 아직 어린 아이에 불과했습니다."라고 나중에 굳이 덧붙였는데, 이는 어린 시절부터 그림을 잘 그렸다는 자부심이 엿보입니다.

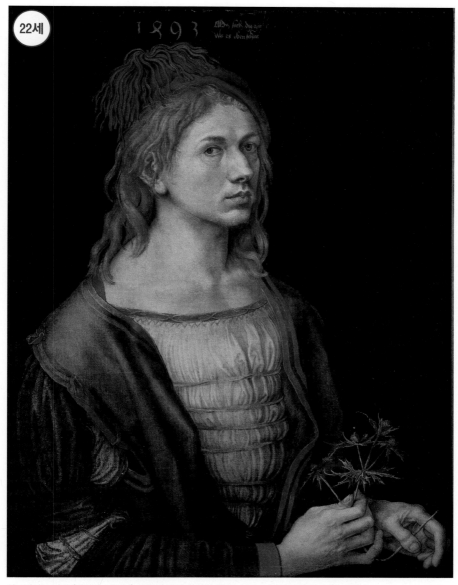

알브레히트 뒤러 〈자화상, 1493년〉 1493년 유화 양피지 56.6×44.5cm 루브르박물관, 파리, 프랑스

자식을 갖지 못한 애처가

각지에서 수련을 쌓은 뒤러가 고향에 남아 있는 약혼자에게 보낸 '약혼 초상화'입니다. "1493년, 나의 모든 것은 신이 이끄는 대로 이루어지리라."라는 글이 적혀 있습니다. 손에 들고 있는 것은 에린지움이라는 꽃으로, 독일에서는 '충성'을 상징합니다.

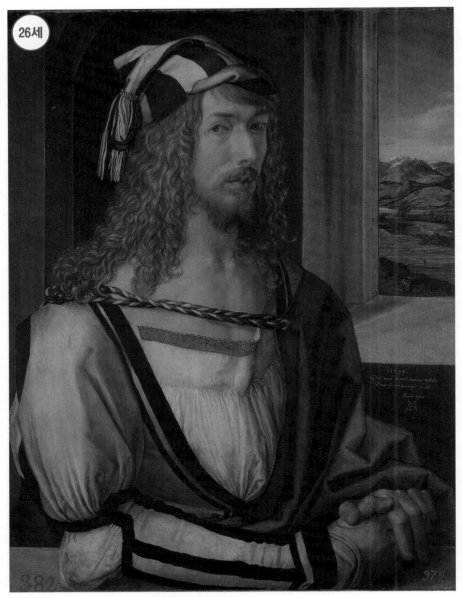

알브레히트 뒤러 〈자화상〉 1498년 유화 목판 52×41㎝ 프라도미술관, 마드리드, 스페인

거장의 느낌

장인으로 독립한 후 26세의 뒤러 초상화입니다. 그림에는 "1498년, 내가 내 모습을 그렸습니다. 그릴 당시, 나는 26세였습니다."라고 쓰여 있습니다.

Albrecht Dürer

알브레히트 뒤러 〈1500년의 자화상〉 1500년 유화 목판 67.1×48.9㎝ 알테피나코테크, 뮌헨, 독일

거장을 넘어서서 그리스도처럼!

그림에는 "뉘른베르크의 알브레히트 뒤러가 이렇게 자신을 그렸다. 변하지 않는 색채로."라는 라틴어 문구가 쓰여 있습니다.

자기애 넘치는 나르시시스트?

근대 이후의 화가들과 달리, 근세까지의 고전 화가들은 주로 주문을 받아서 그림을 그렸습니다. 따라서 의뢰를 받을 일이 없는 화가 자신의 자화상은 거의 그리지 않았습니다. 하지만, 뒤러는 후세에 남길 자신감 넘치는 역작으로 여러 장의 자화상을 그렸고, 그 작품들에는 제작 연도와 서명을 꼼꼼히 남겼습니다.

이러한 강한 자의식은 그가 황제가 직접 관리하는 자치도시 뉘른베르크에 본인의 공방을 가진 화가였다는 점에서 비롯된 것이라 할 수 있습니다. 시민들이 직접 정치에 참여하는 이 도시에서는 화가를 포함한 장인들도 높은 교양과 자부심, 자립심을 가지고 있었습니다. 그의 자부심이 특히 강하게 드러난 작품이 〈1500년의 자화상〉입니다. 뒤러는 이 작품에서 서양 회화에서 〈살바토르 문디(세계의 구세주)〉로서 예수 그리스도를 묘사할 때 사용하는 정형화된 구도를 사용하여 자신을 그렸습니다.

이 그림은 레오나르도 다빈치 작품으로 알려져 있으며, 약 5000억 원에 낙찰되었습니다. 살바토르는 구세주를, 문디는 세상을 의미합니다. 구세주 예수 그리스도를 나타내는 전통적인 그림입니다.

레오나르도 다빈치 〈살바토르 문디〉
1500년 경 유화 목판 65.6×45.4cm

Albrecht Dürer

종말의 날, 세상을 구하는 것은 나?

뒤러가 자신을 구세주와 비슷하게 그린 이유는 1500년이라는 제작 연도와 관련이 있을 것입니다. 요한 계시록 따르면, 천년의 평화로운 시기의 끝에 종말이 온다고 기록되어 있기 때문에, 유럽에서는 세기말에 종말 사상이 나타났습니다. 특히 뒤러가 살았던 15세기 말은 500년 주기의 직전이었습니다.

그가 1498년에 15장의 목판화 시리즈인 〈요한 계시록〉을 발표했던 것을 보면, 종말을 의식했던 것으로 보입니다. 이 판화 시리즈는 종말 사상의 유행을 타고 전 유럽에서 대히트를 기록했습니다.

그러나 아무리 종말이 오더라도 자기 자신을 구세주로 생각하는 것은 스스로를 과대평가했다고 생각됩니다. 어쩌면 〈요한 계시록〉 판화가 잘 팔려서 자신감이 넘쳤을지도 모르지만, 그 속에는 다른 의미도 있다고 추측됩니다.

뒤러
자녀는 없었지만, 평생 애처가로 알려져 있습니다. 뒤러는 50세가 넘어서 아내와 함께 카를 5세에게 연금을 요청하기 위해 네덜란드로 여행을 떠났습니다.

바그너 오페라 '뉘른베르크의 명가수'에 등장하는 한스 작스는 뒤러와 동시대에 뉘른베르크에 실존했던 구두 장인입니다. 이 오페라에서는 장인(마이스터)이 시를 짓고 노래를 부름으로서, 교양과 센스를 자랑했다는 것을 알 수 있습니다.

〈1493년의 뉘른베르크〉

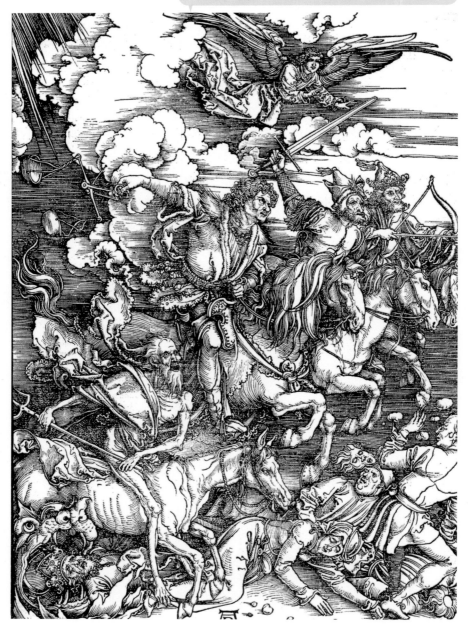

알브레히트 뒤러 〈요한 계시록의 네 기사들〉 1498년 목판화 39.9×28.6㎝ 카를스루에주립미술관, 카를스루에, 독일

〈요한 계시록〉의 한 장면입니다. 전쟁과 기아, 죽음 등이 풀려나오는 모습을 그리고 있습니다.

Albrecht Dürer

오히려 스스로를 경계했다

이 작품을 그리고 17년 후, 뒤러의 후원자 중 한 명이었던 작센 선제후의 근거지 비텐베르크에서 루터가 종교개혁을 시작했습니다. 뒤러는 종교개혁을 열렬히 지지했습니다. 종교개혁이 독일에서 시작된 이유는 로마 교회가 르네상스 미술에 소비한 자금을 메꾸기 위해 사람들에게 면죄부를 강매했기 때문입니다. 그리고 독일에는 이에 반발할 정도로 자아가 강한 주민들이 많았습니다. 그 대표적인 인물이 뒤러와 같은 자유 도시의 장인들이었습니다. 이들은 성직자에게 돈을 주고 죄를 사면받는 면죄부를 거부하며, 자신이 예수 그리스도를 본받아 금욕적으로 살아가면 구원을 받을 수 있다고 믿었습니다. 뒤러가 자신을 구세주로 비유한 것은 자만해서가 아니라, 오히려 자신을 경계하기 위한 것이었을 가능성이 큽니다.

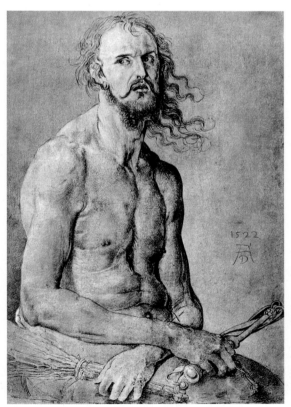

만년의 네덜란드 여행 중 말라리아에 걸려 죽음을 각오했을 때의 자화상입니다. 가죽과 나뭇가지 채찍 두 개를 들고 있는 것은 슬픈 예수 그리스도라는 그림 주제의 전형적인 방식입니다. 죽음을 각오한 그리스도와 자신을 동일시하는 듯합니다.

알브레히트 뒤러
〈슬픈 남자의 자화상〉
1522년 은필 종이

유튜브
동영상 해설
∨

Lucas Cranach

대 크라나흐

1472-1553

멋진 몸매만이 에로틱한 것은 아니라고 가르쳐 준 궁정 화가

비너스와 큐피드

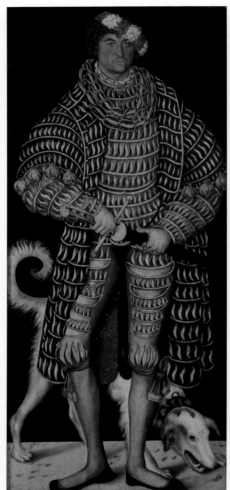

루카스 크라나흐 〈작센공작 하인리히 4세와 카타리나 폰 메클렌부르크의 초상〉
1514년 유화 목판 각 184.5×83cm 드레스덴 고전거장미술관, 드레스덴, 독일

16세기 인플루언서

16세기에 유행했던 '슬래시' 패션은 옷에 절개를 넣어 안감이 보이게 하는 스타일입니다.
슬래시 패션을 몸에 두른 작센 공작과 당시 인기 있던 견종이 함께 그려져 있습니다.

Lucas Cranach

고객 제일주의로 사업 번성

동시대에 독일에서 활약한 뒤러가 독립적이고 자유로운 장인 화가였던 것과는 대조적으로, 대 크라나흐는 고객 제일주의의 궁정 화가였습니다. 대 크라나흐는 당시 유행하는 의상을 입은 실물 크기의 초상화나 종교화로 인기를 끌었습니다. 고용주인 작센 선제후에게 받은 문장을 서명 대신 사용한 점도, 자신의 모노그램을 사용한 뒤러와는 대조적입니다.

그는 대형 공방을 운영하여 많은 제자들을 고용해 그림을 대량 생산할 뿐만 아니라, 약재도 독점 판매했습니다. 또한 비텐베르크의 시장을 역임한 능력 있는 인물이었지만, 의외의 면도 있었습니다.

크라나흐
작센 선제후 프리드리히 3세의 초청으로 궁정 화가가 되었습니다. 그는 종교 개혁의 선전 활동을 담당하며, 독일어로 번역된 성경을 인쇄하거나 루터의 초상화를 그렸습니다.
루카스 크라나흐 〈자화상〉
1550년 유화 목판 64×49cm
우피치미술관, 피렌체, 이탈리아

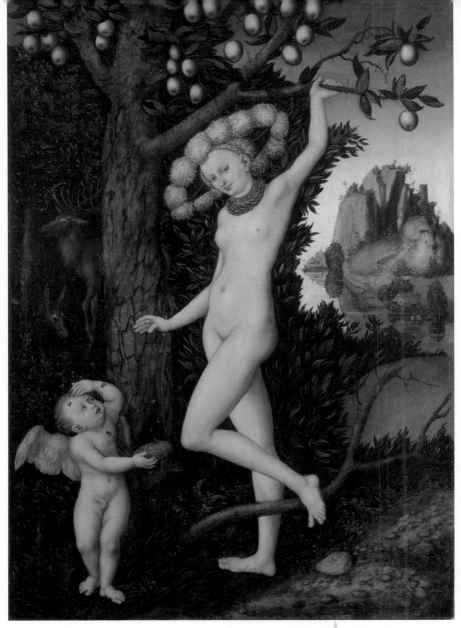

루카스 크라나흐 〈비너스와 큐피드〉
1526–1527년 유화 목판 81.3×54.6㎝ 내셔널갤러리, 런던, 영국

멋진 몸매는 아니지만,
오히려 그것이 매력적!

큐피드가 옆에 있는 것만 보아도, 이 여성은 비너스입니다. 풍만한 육체가 아니라, 날씬하고 몸이 길어서
오히려 현실감이 있어 더 에로틱하게 느껴진다고 독일 남성들에게 인기가 많았습니다.

Lucas Cranach

종교개혁의 숨은 공로자

선제후가 비텐베르크에 세운 대학에 초빙한 신학 교수가 마르틴 루터였습니다. 그의 종교 개혁은 1517년 이 도시에서 시작되었습니다. 대 크라나흐는 루터의 절친이었으며, 종교 개혁을 시각적으로 열렬히 지원했습니다. 교과서에서 볼 수 있는 루터의 초상화는 그의 작품으로, 공방에서 대량으로 제작되어 전 유럽에 배포되었습니다. 또한 루터가 독일어로 번역한 성경에 삽화를 넣어 인쇄한 것도 그의 공방이었습니다. 이 관계가 의외인데 그 이유는 종교 개혁에서는 대 크라나흐의 주된 작업인 종교화를 부정했기 때문입니다. 그럼에도 불구하고 그는 우정을 우선시하며, 종교화를 대체할 새로운 돌파구를 찾았습니다.

완벽하지 않아서 오히려 에로틱

종교 개혁으로 인해 가톨릭 교회의 압박이 느슨해진 틈을 타, 그는 나체화를 대량으로 제작하기 시작했습니다. 그리고 여기에서도 고객을 우선시하여 이탈리아풍의 이상적인 아름다운 몸매가 아닌, 독일 남성들이 선호하는 현실적인 체형으로 그렸습니다. 일부러 얇은 옷을 비치게 하거나, 액세서리를 한 점 몸에 걸치게 하여 에로티시즘을 강조했습니다. 오늘날에도 유럽 곳곳의 미술관에서 볼 수 있을 정도로 인기를 끌었던 대 크라나흐의 나체화를 보면, 완벽한 몸매나 전라여야만 에로틱한 것은 아니라는 점을 알 수 있습니다.

루터는 수도사, 그의 아내는 수녀였기 때문에 가톨릭에서는 결혼할 수 없었지만, 개신교에서는 가능했습니다. 그들의 결혼은 종교 개혁의 상징이었으며, 부부의 초상화 자체가 홍보 수단으로 사용되었습니다.

루카스 크라나흐
〈마르틴 루터 부부〉
1529년 템페라 목판
각 38×24cm
우피치미술관, 피렌체, 이탈리아

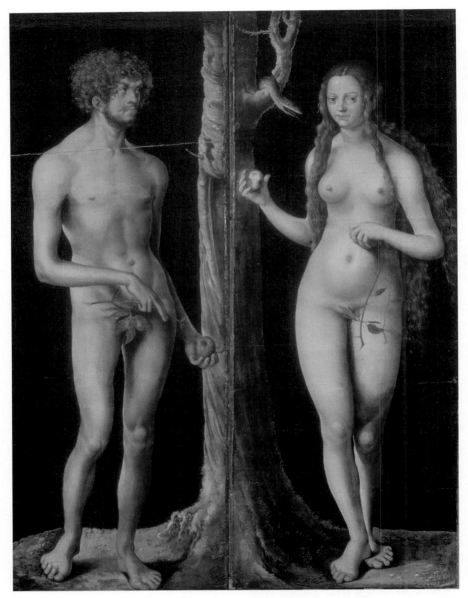

루카스 크라나흐 〈아담과 이브〉 1508-1510년 템페라 목판 139×106㎝ 브장송미술관, 브장송, 프랑스

크라나흐는 그의 전임 궁정 화가인 이탈리아 출신 야코포 데 바르바리에게서 이탈리아 르네상스 느낌의
누드 표현을 배웠기 때문에, 풍만한 육체도 그릴 수는 있었습니다.

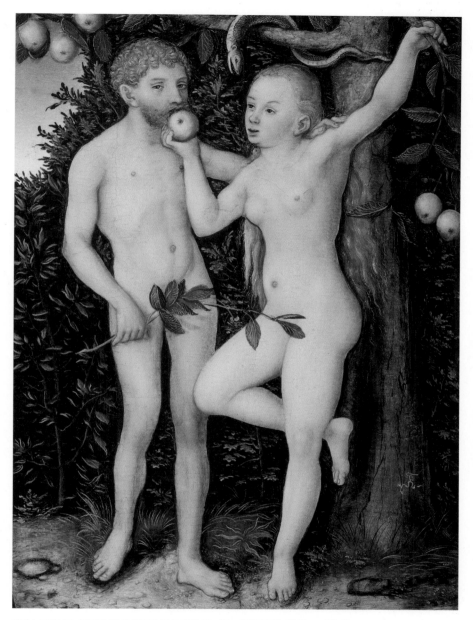

루카스 크라나흐 〈아담과 이브〉 1538년 유화 목판 49×33㎝ 프라하국립미술관, 프라하, 체코

왼쪽의 그림과 동일한 주제의 그림이지만, 인상이 전혀 다른 이유는 누드 표현의 차이 때문입니다. 크라나흐 특유의 관능미는 당시 독일 남성들을 매료시켰습니다.

대 루카스 크라나흐

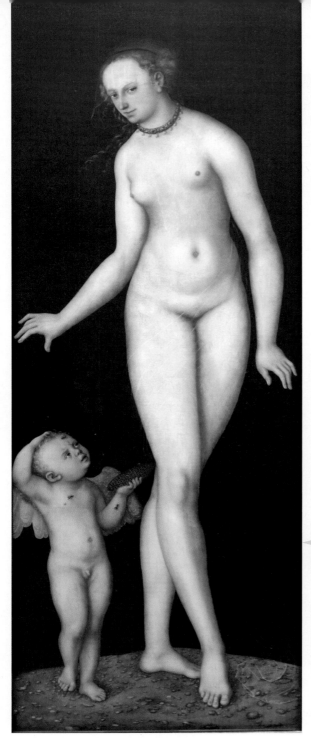

〈에로티시즘 비법!〉
전라 + 액세서리

전라에 모자나 목걸이 등 액세서리
하나만 더해도 에로티시즘이 한층
강조되는 효과를 보여주는 작품입
니다. 이 작품에서는 다리를 비정
상적으로 길게 그린 것도 포인트
입니다.

루카스 크라나흐 〈비너스와 큐피드〉
1537년 이후 유화 목판 175.4×66.3cm
게르만국립박물관, 뉘른베르크, 독일

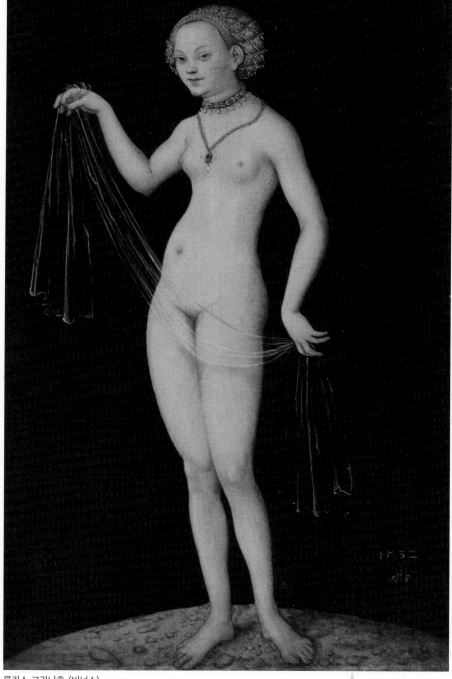

루카스 크라나흐 〈비너스〉
1532년 유화 목판 37.7×24.5cm 슈테델미술관, 프랑크푸르트, 독일
피부에 얇은 베일을 덮어서 더욱 관능적으로 보이는 효과를 노린 작품입니다.
은밀한 부위에 걸친 투명한 천이 에로티시즘을 한층 자극합니다.

〈에로티시즘 비법2〉
전라 + 얇은 옷

유튜브
동영상 해설
∨

Michelangelo Merisi da Caravaggio

카라바조
1571–1610

그림과 악행 모두에서 절정을 이룬
천재 화가이자 살인자

과일 바구니를 든 소년

난폭한 그 남자

 사람들은 카라바조를 '살인자 화가'라고 불렀습니다. 젊은 시절부터 거칠게 살아온 카라바조는 여러 사건을 일으켰고, 21살 때 경찰을 다치게 하여 고향인 밀라노를 떠나 로마로 도망쳤습니다. 로마에서 인기 있는 화가의 공방에 들어가 주로 식물과 과일을 그렸습니다. 당시에 그린 정물화 〈과일 바구니〉는 후에 이탈리아 지폐에도 사용되었습니다.

 한편, 본인에게도 그런 성향이 있었는지 수상한 미소년을 잘 그렸습니다. 이에 바로 반응하여 그의 후원자로 나선 것이 미술과 미소년을 매우 사랑하는 델 몬테 추기경이 었습니다. 로마 교황 다음가는 가톨릭 교회의 중요한 직책인 추기경이 그의 나쁜 행동을 덮어주었기 때문에, 카라바조는 더욱더 마음대로 행동했습니다. 한편, 당시의 이탈리아 화가들에게 가장 격이 높은 종교화를 그릴 기회도 얻었지만, 여기서도 문제를 일으켰습니다.

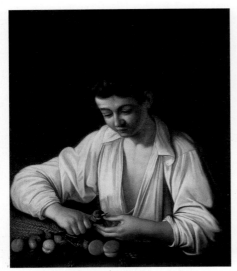

카라바조의 작품 중 현존하는 가장 오래된 그림으로 알려져 있습니다. 밀라노 시절 스승인 시모네 페테르차노의 키아로스쿠로(명암대비 기법) 영향을 강하게 받은 작품입니다.

미켈란젤로 메리시 다 카라바조
〈과일 껍질을 벗기는 소년〉
개인소장

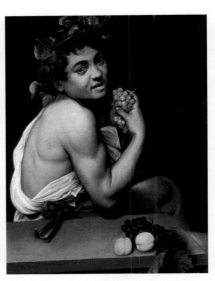

공방에 근무하던 시절, 병든 자신을 모델로 그렸다고 알려진 작품입니다. 카라바조도 젊었을 때는 꽤 미남이었던 것으로 전해집니다.

미켈란젤로 메리시 다 카라바조
〈병든 바쿠스〉 1595년 경
유화 캔버스 67×53cm 보르게세미술관, 로마, 이탈리아

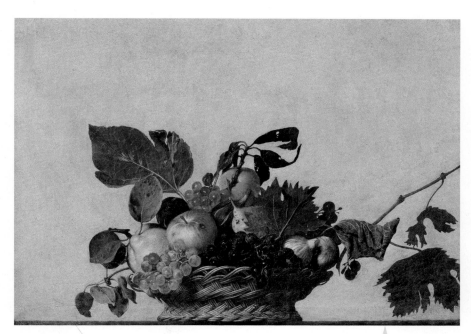

미켈란젤로 메리시 다 카라바조 〈과일 바구니〉
1597–1600년 경 유화 캔버스 54.5×67.5㎝ 암브로시아나미술관, 밀라노, 이탈리아

이탈리아 정물화 역사상 최고 걸작으로 불리는 작품입니다.
벌레 먹은 것과 썩은 부분까지 충실하게 표현되어 있습니다.

지폐에도
사용된 그림!

카라바조

1571년 이탈리아 밀라노에서 태어났습니다. 아버지는 카라바조 후
작 부인의 저택 관리인 겸 집사였습니다. 명암 대비를 특징으로 한
극적인 표현법의 바로크 회화를 확립하여, 서양 회화 역사에 큰 영
향을 미친 화가입니다.

오타비오 레오니 〈카라바조의 초상화〉
1621년 경 크레용 종이
마르셀리아나도서관, 피렌체, 이탈리아

미켈란젤로 메리시 다 카라바조

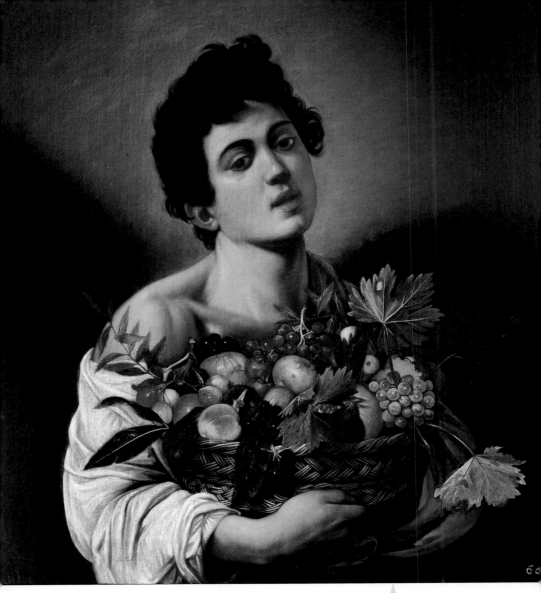

미켈란젤로 메리시 다 카라바조 〈과일 바구니를 든 소년〉
1595년 경 유화 캔버스 70×67㎝ 보르게세미술관, 로마, 이탈리아

약간 상한 과일과
병든 미소년은
둘 다 달콤하다

벌레 먹은 과일과 나른한 느낌의 미소년을 카라바조보다 잘 그리는 화가는 없을 것입니다.
참고로 그는 평생 결혼하지 않았습니다.

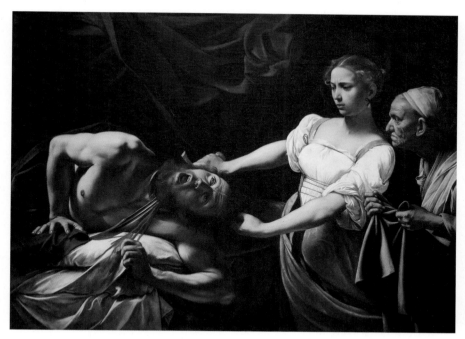

미켈란젤로 메리시 다 카라바조 〈홀로페르네스의 목을 치는 유디트〉
1598–1599년 경 유화 캔버스 145×195㎝ 국립고전회화회관, 로마, 이탈리아

테네브리즘

직역하면 '어둠주의'입니다. 어둠 속에서 스포
트라이트를 비춘 것처럼 강렬한 대비를 주는
명암 대비 기법입니다.

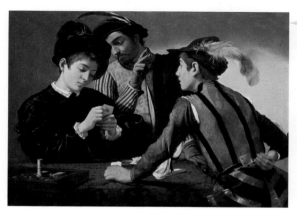

카드 게임 사기는 모두가
모방한 인기 있는 주제

시칠리아 출신의 6살 연하의 화가
마리오 미니티(왼쪽)가 모델입니다.
확실히 카라바조가 좋아할 만한 미
소년입니다.

미켈란젤로 메리시 다 카라바조
〈카드 사기꾼〉
1595년 경 유화 캔버스 94.2×130.9㎝
킴벨미술관, 포트워스, 미국

창부를 모델로 성녀를 그리다

이탈리아 북부의 관문 밀라노에서 공부한 카라바조는 이탈리아적인 이상화를 거부하고 북유럽풍의 사실주의를 추구했습니다. 종교화도 실존 인물을 모델로 그렸는데, 하필 모델로 고른 사람이 필리데라는 악명 높은 창부였습니다. 그림 주문자는 분노하여 작품을 되돌려 보냈지만, 그림의 완성도가 매우 뛰어났기 때문에 곧 다른 사람이 구매했습니다. 카라바조는 그림 주문이 끊이지 않았습니다.

그림도 악행도 절정으로

1600년, 그는 〈성 마태오의 소명〉으로 바로크 회화의 막을 열고, 로마 화단의 정점에 올랐습니다. 강렬한 명암 대비와 극적인 표현은 '카라바제스키'라고 부르는 추종자를 만들었고, 로마에 공부하러 온 각국의 화가들을 통해 유럽 전역에 퍼졌습니다.

하지만, 우쭐해진 그의 악행도 정점에 이르렀습니다. 얼굴이 알려지게 된 탓에 매년 체포되었고, 1606년에는 결국 살인까지 저질러 도주할 수 밖에 없었습니다.

영화로운 생활 뒤의 도피 생활은 마치 본인이 확립한 바로크 회화처럼, 극적인 명암 대비가 강렬한 전개였습니다.

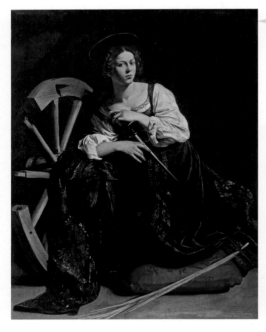

이 사람, 유명한 창부잖아!

사실주의를 추구하며, 당시 로마에서 누구나 알던 창부를 모델로 성녀를 그려 큰 비난을 받았습니다.

미켈란젤로 메리시 다 카라바조
〈알렉산드리아의 성 카타리나〉
1598-1599년 경 유화 캔버스
173×133㎝
티센 보르네미사 미술관. 마드리드. 스페인

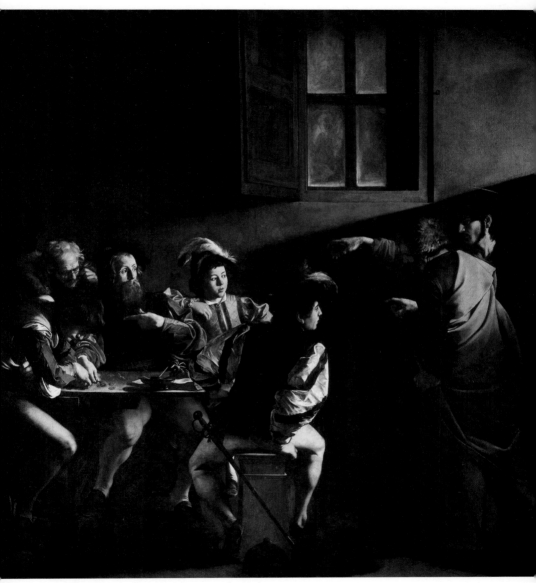

미켈란젤로 메리시 다 카라바조 〈성 마태오의 소명〉 1599–1600년 경
유화 캔버스 340×322cm 산루이지데이프란체시 성당, 로마, 이탈리아

1600년 29세 무렵에 그린 작품으로, 성 마태오의 생애를 그린 삼
부작 중 하나입니다. 예수가 로마 제국의 세금을 걷는 세리였던
마태오를 제자로 지명하는 순간을 극적인 명암 대비로 그려 큰
인기를 얻은 출세작입니다.

로마 화단의 정점에 올라
스포트라이트를 받는 순간

골리앗의 머리를 든 다윗

유튜브 >
동영상 해설

그리고, 싸우고, 도망치는 스타일

카라바조가 죽인 사람은 창부 필리데의 정부이자 불량배였지만, 그의 부모는 유력가였습니다. 후원자인 추기경들도 이번 만큼은 그를 보호할 수 없었고, 결국 그는 참수형을 선고받고 현상수배범이 되었습니다. 그래서 그는 어린 시절 자신을 돌봐준 후작 부인의 도움으로 나폴리로 도망쳤습니다. 그곳에서 그림을 그리며 도주 자금을 모아서, 죽마고우였던 후작의 둘째 아들의 도움으로 로마법이 미치지 않는 기사단 자치령인 몰타섬으로 건너갔습니다. 그러나 그곳에서 제단화를 그리며 환영받는 것도 잠시, 고위 단원과 싸워 부상을 입히고 감옥에 갇히게 됩니다.

후작 둘째 아들의 도움으로 탈옥한 후, 이번에는 옛 친구를 의지하여 시칠리아섬으로 도망칩니다. 그러나 그곳에서도 현지 화가들과 다투기 일쑤였고, 결국 섬에서 쫓겨나는 신세가 되었습니다.

여러 가지로 과해서
마태오 3부작
〈성 마태오의 영감〉을
다시 그렸다!

처음에 그린 〈성 마태오와 천사〉 작품입니다. 성 마태오의 복장이 지나치게 캐주얼하고, 천사가 너무 관능적으로 그려져 문제가 되어, 결국 다시 그리게 됩니다.

미켈란젤로 메리시 다 카라바조
〈성 마태오와 천사〉 제 1작
카이저 프리드리히 박물관, 베를린, 독일
세계2차대전 때 소실되었음

▶ 예수의 가르침을 전하는 복음서를 집필 중인 성 마태오에게 영감을 주는 천사. 처음부터 이렇게 그렸으면 좋았을텐데…

미켈란젤로 메리시 다 카라바조
〈성 마태오의 영감〉 제 2작
1602년 경 유화 캔버스 292×186cm
산루이지데이프란체시 성당, 로마, 이탈리아

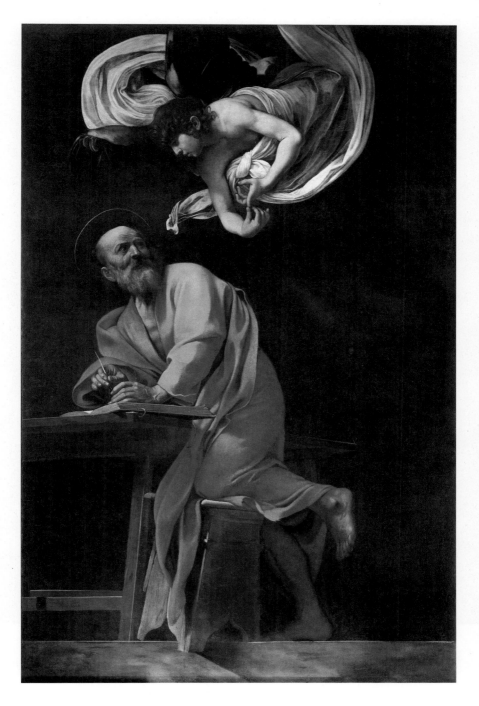

미켈란젤로 메리시 다 카라바조

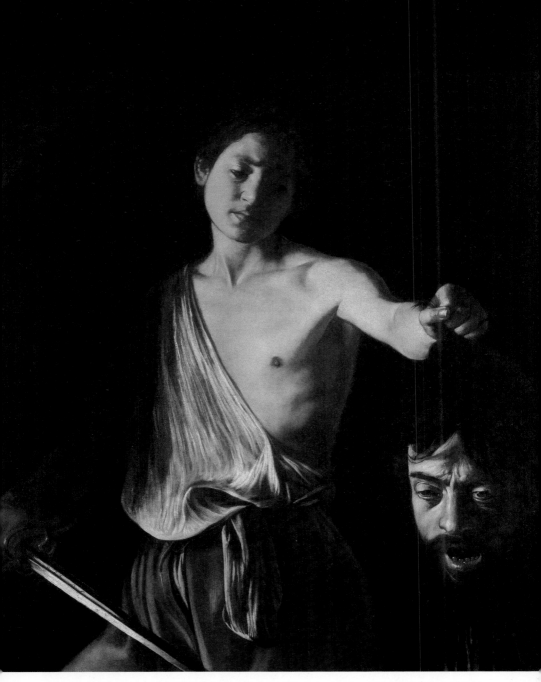

미켈란젤로 메리시 다 카라바조 〈골리앗의 머리를 든 다윗〉 1610년 유화 캔버스 125×101㎝ 보르게세미술관, 로마, 이탈리아

제목 그대로 다윗이 골리앗의 머리를 들고 있는 작품입니다. 카라바조가 테네브리즘을 많이 사용한 이유
는 도망을 다니며 배경을 그릴 여유가 없었기 때문이라고도 합니다.

Michelangelo Merisi da Caravaggio

목을 바쳤는데도 객사

온갖 계책이 바닥난 후, 나폴리로 돌아온 카라바조는 기사단 자객에게 습격을 당해 치명상을 입었습니다. 이제 한계에 다다랐음을 깨달은 그는 후원자 추기경에게 〈골리앗의 머리를 든 다윗〉을 보내며 목숨을 구해달라고 탄원했습니다. 그림 속 골리앗의 머리를 자신의 얼굴로 묘사한 것은 '이렇게 머리를 바치며 용서를 구합니다.'라는 메시지였을 것입니다.

그 덕분인지 교황의 특별사면이 나올 것이라는 연락이 왔습니다. 그러나 그는 배를 타고 로마로 향하던 도중 열병에 걸려 작은 항구 마을에 내렸으나, 결국 그곳에서 객사했습니다. 바로크 회화의 막을 올린 사람에게 어울리는 극적인 삶은 허무하게 막을 내렸습니다.

피비린내 가득한 폭력 사건으로 얼룩진 인생을 살았습니다. 훌륭한 작품을 완성한 뒤에도, 그 명성을 망쳐버리는 사건을 일으켰습니다. 이는 거의 병적인 수준이었는데, 그렇기 때문에 빛과 어둠을 모두 이해하는 화가가 될 수 있었는지도 모릅니다.

카라바조 범죄 연대기

연도	날짜	내용
1601	10/1	화가 살리니를 습격
	10/11	불법 무기 소지
1603	8/9	화가 지오반니 발리오네를 비방하는 외설적인 시를 만들어 모욕죄(오라치오 젠틸레스키와 공범)
1604	4/23	술집 종업원에게 아티초크 접시를 던져 폭행 상해죄
	10/12	경찰관에게 돌을 던짐
	11/12	경찰관에게 폭행
1605	5/28	불법 무기 소지
	7/19	집세 체납 및 주인집 파손
	7/30	공증인 마리아노 파스콸로네에게 중상을 입히고 제노바로 도망
1606	5/29	라누치오 토마소니(불량배이자 창부 필리데의 정부)를 살해하여 참수형 확정

미켈란젤로 메리시 다 카라바조

Artemisia Gentileschi

젠틸레스키

1593-1652

성폭행 피해를 극복하고
위대한 화가가 된 여성

홀로페르네스의 목을 치는 유디트

이 박력은 어디에서 오는 것일까?

여성 화가는 근대 이전에도 존재했지만, 그들 중 대부분은 모작이나 종교화를 그리는 수녀이거나, 그림 수업의 연장으로 그림을 그리는 귀족의 딸, 또는 가업을 이어받은 화가의 딸이었습니다. 젠틸레스키는 세 번째 경우에 해당하였습니다.

그녀는 어릴 때부터 그림에 재능을 보였고, 아버지 오라치오와 그의 나쁜 친구 카라바조에게서 테네브리즘이라는 명암 대비 기법을 익혔습니다. 적장 홀로페르네스를 술에 취하게 한 뒤 목을 벤 유대인 여장부 유디트를 그린 이 작품에서도 그 성과를 발휘하여 박력 면에서는 스승을 능가할 정도였습니다. 그 이유는 이 작품의 배경에 그녀 자신의 고통스러운 경험이 있었기 때문입니다.

젠틸레스키에서 렘브란트까지, 카라바조의 영향을
받은 화가들은 '카라바제스키'라고 불렸습니다.
미켈란젤로 메리시 다 카라바조 〈홀로페르네스의 목을 치는 유디트〉
1598–1599년 경 유화 캔버스 145×195㎝ 국립고전회화회관, 로마, 이탈리아

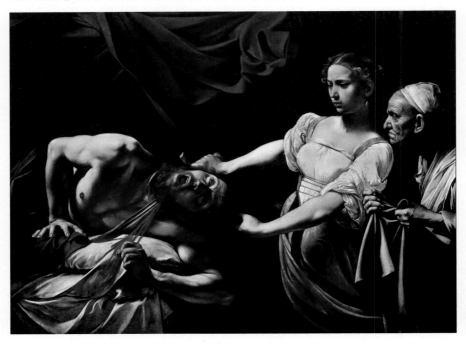

키아로스쿠로(명암 대비)를 더욱 극대화하며, 어둠 속에
스포트라이트를 비춘 듯이 그리는 테네브리즘은 카라바
조에게서 이어받은 것이지만, 박력과 감정 표현에서는
아르테미시아가 더 뛰어났습니다.

아르테미시아 젠틸레스키 〈홀로페르네스의 목을 치는 유디트〉
1614–1620년 유화 캔버스 199×162.5㎝ 우피치미술관, 피렌체, 이탈리아

정말로 '죽여버리겠다!'는
기백 넘치는 표정과 자세

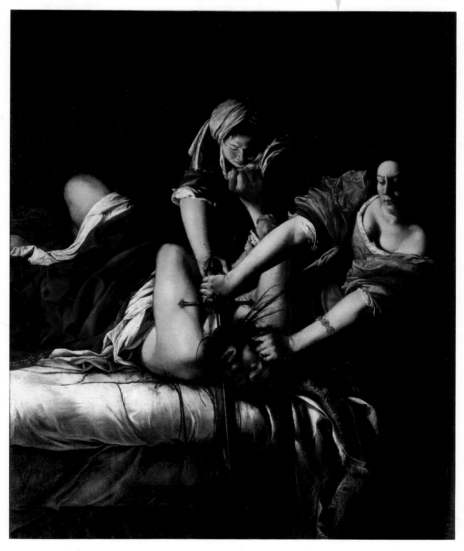

아르테미시아 젠틸레스키

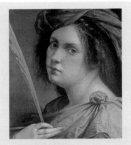

A 젠틸레스키

12세에 어머니를 잃고, 어린 시절부터 아버지의 일을 도우며 그림에 재능을 발휘한 A 젠틸레스키는, 아버지의 나쁜 친구 카라바조에게도 그림 지도를 받았습니다.

아르테미시아 젠틸레스키
〈자화상〉
1615년 경 유화 목판
31.7×24.8cm 개인 소장, 뉴욕

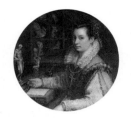

라비니아도 화가의 딸로, 로마 교황 클레멘스 8세에게 초대되어 활약했습니다. 그녀의 남편은 아이를 돌보고 집안일을 하며 내조했습니다.

라비니아 폰타나 〈자화상〉
1579년 유화 동판 지름 15.7cm
우피치미술관, 피렌체, 이탈리아

귀족 출신의 소포니스바는 부유한 집안에서 교양으로 시작한 그림 실력이 매우 뛰어나 스페인 궁정 화가로 초대되었습니다.

소포니스바 안귀솔라
〈안귀솔라의 초상화를 그리는 베르나르디노 캄피(부분)〉
1550년 유화 캔버스
111×109.5cm
시에나국립미술관
시에나, 이탈리아

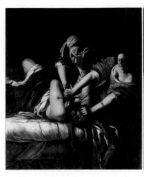

피렌체로 이사한 후에 그린 버전에는 아르테미시아의 이름의 유래가 된 그리스 신화의 처녀성의 여신 아르테미스의 모습이 새겨진 팔찌가 추가로 그려져 있습니다. 마치 '나는 강간 따위로 더럽혀지지 않았다.'고 주장하는 듯합니다.

아르테미시아 젠틸레스키
〈홀로페르네스의 목을 치는 유디트〉

강간범에게 그림으로 복수

아르테미시아는 19세 때 아버지가 조수로 고용한 불량한 화가에게 성폭행을 당했습니다. 아버지가 소송을 제기하면서 사건이 세상에 알려졌고, 심문 과정에서 고문을 당하거나 믿었던 동료에게 배신을 당하는 등, 그녀는 몸과 마음에 큰 상처를 입었습니다. 이러한 사건을 배경으로 그려진 〈홀로페르네스의 목을 치는 유디트〉에서, 남자를 죽이는 유디트의 표정과 자세에 살기가 넘치는 것은 당연하다고 생각됩니다.

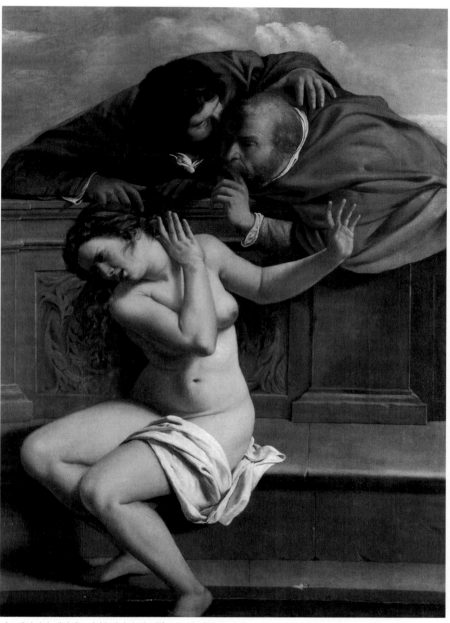

아르테미시아 젠틸레스키 〈수잔나와 장로들〉 1610년 경 유화 캔버스 170×119㎝ 바이센슈타인성, 바이에른, 독일

아르테미시아가 17세에 그린 것으로 알려진 작품입니다. 젊은 수잔나가 음탕한 장로들에게 추행당하는 그림의 주제는, 슬프게도 그녀의 이후 인생을 예언하는 듯합니다.

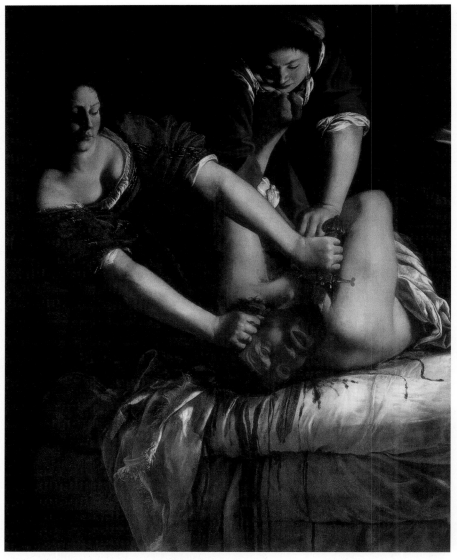

아르테미시아 젠틸레스키 〈홀로페르네스의 목을 치는 유디트〉
1613년 경 유화 캔버스 158.8×125.5㎝ 카포디몬테미술관, 나폴리, 이탈리아

로마에서 성폭행 재판 중에 그린 것으로 알려진 첫 번째 작품입니다.
'그림을 통한 복수'라고도 불리는 작품입니다.

당당하게 위대한 화가로

그렇지만 그녀는 이를 극복하고, 다른 화가와 결혼하여 피렌체로 갔습니다. 아이의 양육과 화가로서의 작업을 병행하며 여성 최초로 미술 아카데미 회원이 되었고, 갈릴레오 갈릴레이와도 교류했습니다.

45세에는 영국의 궁정 화가로 활동 중이던 아버지의 일을 계승하여, 런던에 건너가 훌륭한 천장화를 그렸습니다.

런던 시절에 그린 자화상입니다. 가혹한 운명을 극복하고, 남성 화가들에게 전혀 뒤지지 않는 활약을 했습니다.

아르테미시아 젠틸레스키
〈회화의 알레고리로 그려진 자화상〉
1638–1639년 경 유화 캔버스
98.6×75.2cm 왕립컬렉션, 런던, 영국

여성도 커다란 천장화를
그릴 수 있다는 것을 증명!

아르테미시아 젠틸레스키
& 오라치오 젠틸레스키
〈평화와 예술의 알레고리〉
1635–1638년 경 유화 캔버스
892×1,070cm
말보로하우스, 런던, 영국

Peter Paul Rubens

루벤스

1577–1640

풍만해야 아름답다!

삼미신

풍만한 몸매의 미녀들

미인에 대한 기준은 사람마다 다릅니다. 하지만, 여성은 날씬한 편이 더 아름답다는 생각이 일반적이지 않은가요?

그러나 인류 역사상 날씬한 몸매가 아름답다는 가치관이 형성된 것은 매우 최근인 1920년대 이후의 일입니다. 그 전까지는 동서고금을 막론하고 여성은 풍만해야 아름답다고 여겼습니다. 풍만한 몸은 먹을 걱정이 없는 계급이며 건강하다는 것을 상징했습니다. 남성의 경우에도 풍만한 편이 더 선호되었습니다. 이를 염두에 두고 루벤스의 〈삼미신〉을 보면, 정말 육감적이고 아름다운 여성이 그려져 있다고 생각되지 않나요?

모든 각도에서 미인을 보는 즐거움

루벤스의 〈삼미신〉은 불화의 여신이 세 여신을 이간질하여 아름다움을 경쟁시켜, 트로이의 왕자 파리스에게 심판을 맡긴다는 그리스 신화의 에피소드를 주제로 하고 있습니다.

이 주제가 회화에서 사랑받은 이유는 정면, 후면, 측면의 세 방향을 모두 그릴 수 있기 때문입니다. 아름다운 여성의 누드는 어느 방향에서 봐도 아름답습니다.

루벤스

1577년 독일에서 태어나 벨기에에서 성장했습니다. 이탈리아에서 공부하여 만토바 공작의 궁정 화가가 되었고, 그 후 벨기에로 귀국하여 알브레히트 대공의 궁정 화가로 활동했습니다. 북유럽 바로크의 최대 거장으로 활약했습니다.

페테르 파울 루벤스
〈자화상〉
1623년 유화 목판 85.7×62.2cm
왕립컬렉션, 런던, 영국

페테르 파울 루벤스 〈삼미신〉
1630-1635년 유화 목판 220.5×182cm 프라도미술관, 마드리드, 스페인

셀룰라이트 듬뿍
마시멜로 여성

루벤스의 〈삼미신〉은 그리스 신화에서 카리테스라고 불리는 미와 우아함을 주관하는 세 명의 여신 아글라이아, 에우프로시네, 탈리아입니다.

페테르 파울 루벤스

마르칸토니오 라이몬디 (라파엘로 원화) 〈파리스의 심판〉
1515–1516년 동판화 슈투트가르트 주립미술관, 슈투트가르트, 독일

제우스의 아내 헤라와 지혜와 전쟁의 여신 아테나, 그리고 영어로 비너스라 불리는 아름다움과 사랑의 여신 아프로디테가 심판관 파리스를 매수하려 합니다.

페테르 파울 루벤스 〈마르세유 상륙〉
1622-1625년 유화 캔버스 394×295㎝ 루브르박물관, 파리, 프랑스

바다의 요정들도
풍만하게 그린 거장

앙리 4세의 아내 마리 드 메디치는 뤽상부르 궁전의 장식 벽화로
자신의 생애를 그린 연작을 루벤스에게 의뢰했습니다.

페테르 파울 루벤스

페테르 파울 루벤스 〈루벤스와 이사벨라 브란트의 초상화〉
1609—1610년 유화 캔버스 178×136.5㎝ 알테피나코테크, 뮌헨, 독일

사별한 첫 번째 아내 이사벨라와의 사이에서 태어난 아이는 17년간 세 명입니다.

풍만함을 좋아한 루벤스와 그의 어린 아내

루벤스는 왕과 왕비를 그릴 때도 더 아름다워 보이도록 풍만하게 보정하기도 했습니다. 그러나 아무리 풍만한 체형이 아름답게 여겨지던 시대라 하더라도, 루벤스의 풍만한 체형에 대한 애정은 다소 과한 편이었습니다. 처진 지방이나 셀룰라이트까지 사실적으로 묘사한 것은 단순히 루벤스의 개인적 취향일 수도 있습니다. 37살 어린 후처도 풍만한 체형이었는데, 루벤스는 그녀에게 푹 빠져 있었습니다.

전라에 모피 의상은
지금도 인기 있는 조합

루벤스는 53세 때, 자신의 장남과 같은 나이인 16세의 헬레네와 재혼했습니다. 그들은 10년간의 결혼 생활 동안 다섯 명의 자녀를 낳을 만큼 사랑을 했으나, 루벤스는 막내가 태어나는 것을 보지 못하고 안타깝게도 세상을 떠났습니다.

페테르 파울 루벤스
〈모피를 두른 헬레네 푸르망〉
1636-1638년 경 유화 목판
178.7×86.2cm
미술사박물관, 빈, 오스트리아

파트라슈의 시점에서 보면 해피엔드!?
'플란다스의 개'에 나온 바로 그 그림

십자가에서 내려지는 예수

유튜브
동영상 해설

네로가 죽어가며 본 그림!

소년 네로가 마지막으로 본 그림

유명한 '플란다스의 개'를 보면 가난하지만 그림 그리는 것을 좋아하는 소년 네로가 죽기 직전 전에 애견 파트라슈와 함께 성당에서 바라 본 제단화가 〈십자가에서 내려지는 예수〉입니다.

왜, 이 그림 앞에서 죽고 싶었을까?

안트베르펜의 성모 마리아 성당에는 네로가 동경한 대화가 루벤스의 제단화 세 작품이 걸려 있습니다. 그 중에서 죽는 순간에 보기 적합하다고 생각되는 것은 〈성모승천〉입니다.

그런데, 왜 네로는 〈십자가에서 내려오는 예수〉를 보며 죽었을까요? 그 이유는 이 작품이 죄 없는 네로가 천국에 갈 수 있음을 보증하는 '예수의 죽음에 의한 원죄의 속죄'를 그리고 있기 때문이 아닐까요?

'플란다스의 개'에 대한 새로운 고찰

'플란다스의 개'는 구원이 없는 슬픈 이야기이지만, 주인공을 파트라슈라고 생각해 보면, 다르게 보입니다. 외롭게 죽음을 기다리고 있던 노견이 네로와 만나 여생을 즐길 수 있었고, 개는 들어갈 수 없는 성당에서 네로와 함께 죽을 수 있었으며, 같은 무덤에 묻히게 됩니다. 개의 시선에서 보면, 오히려 해피엔딩입니다. 크리스마스 밤에 일어난 기적이라고도 할 수 있습니다.

〈십자가에 오르는 예수〉보다 완성도가 높고, 예수의 몸과 흰 옷이 빛나는 듯 돋보입니다. '예수 그리스도는 세상을 밝히는 빛이다.'라는 가르침이 숨겨진 주제입니다.

페테르 파울 루벤스 〈십자가에서 내려지는 예수〉
1611~1614년 유화 목판 421×311cm 양끝, 421×153cm
성모 마리아 성당, 안트베르펜, 벨기에

성모 마리아 성당의 정면 안쪽 제단에는 〈성모승천〉이 있고, 오른쪽에는 〈십자가에서 내려지는 예수〉, 왼쪽에는 〈십자가에 오르는 예수〉가 걸려 있습니다.

〈성모 마리아 성당〉 내부
Nave of the Cathedral of Our Lady,
Antwerp, Province of Antwerp, Flanders,
Belgium/ Zairon

안트베르펜 성모 마리아 성당 바로 앞에 있는 루벤스 동상은 관광객에게도 잘 알려진 관광 명소입니다.

〈성모 마리아 성당 근처에 있는 루벤스 동상〉
Standbeeld van Rubens op de Antwerpse
Groenplaats/ Willem Geefs

Peter Paul Rubens

3연작 제단화는 보통 중앙과 좌우에 다른 장면
이 전개되지만, 이 작품은 하나의 장면이 세 장
에 걸쳐 연결되어 있습니다. 비스듬한 삼각형 구
도가 드라마틱한 움직임을 연출합니다.

페테르 파울 루벤스
〈십자가에 오르는 예수〉
1609–1610년 유화 목판
460×340㎝ 양끝, 460×150㎝
성모 마리아 성당, 안트베르펜, 벨기에

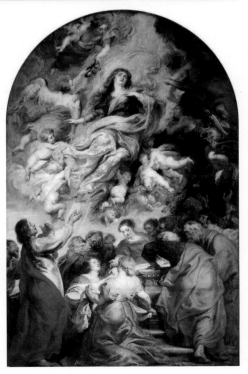

세 개의 제단화 중 마지막으로 그려진 메인 작
품입니다. '원죄 없는 잉태' 신앙에 따르면, 성모
마리아는 원죄를 범하지 않았기 때문에 세상을
떠난 즉시 영혼과 함께 육체도 천국으로 승천했
습니다.

페테르 파울 루벤스
〈성모승천〉
1625–1626년 유화 목판 490×325㎝
성모 마리아 성당, 안트베르펜, 벨기에

유튜브
동영상 해설
ⵠ

Rembrandt van Rijn

렘브란트

1606-1669

수상하게 빛나는 소녀의 정체는?

야경

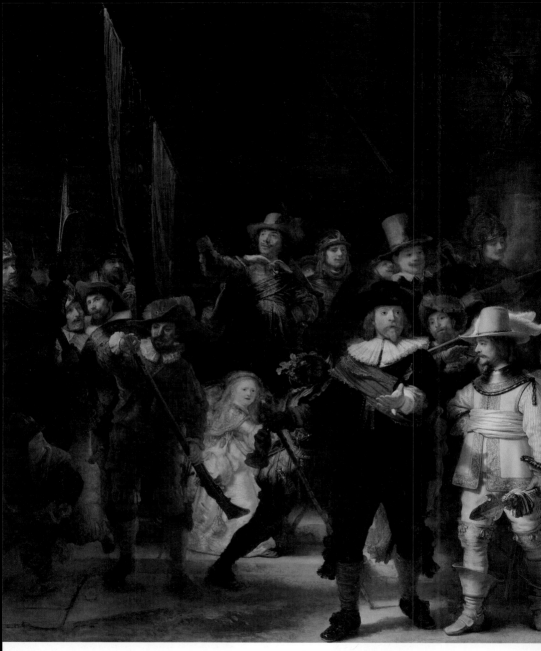

렘브란트 반 레인 〈야경〉 1642년 유화 캔버스 379.5×453.5㎝ 암스테르담 국립미술과, 암스테르담, 네덜란드

중앙의 대장과 부대장, 그리고 수수께끼의 소녀에게는 빛이 비추고 있지만, 민병대의 다른 사람들은 어둡게 묘사되어 있습니다. 모두가 자금을 모아서 의뢰한 단체 초상화였기에 당연히 불만을 갖는 사람이 많았습니다.

우리도 돈 냈는데!?

주인공보다 눈에 띄는 소녀는 누구일까?

〈야경〉이라는 이름으로 알려진 이 작품은 사실 낮의 풍경을 묘사한 것이라고 합니다. 하지만 바로크적인 '키아로스쿠로' 효과를 활용한 데다, 그림 표면의 바니시가 나중에 거무스름하게 변색되어 밤 풍경으로 오해를 받게 되었습니다.

이 작품은 시내를 순찰하는 민병대의 단체 초상화로 지금으로 말하자면 단체 사진과 같은 것이지만, 의문이 드는 것은 수수께끼의 소녀입니다. 소녀는 민병대도 아닌데 앞에 서 있는 대장과 부대장에 버금갈 정도로, 아니 오히려 그 이상으로 돋보입니다.

또한, 소녀는 민병대의 상징인 닭을 허리춤에 거꾸로 매달고 있는 것으로 보아 민병대를 의인화한 가상의 여신이라고 생각되지만, 그 얼굴은 나이를 알 수 없어서 솔직히 섬뜩한 느낌을 줍니다.

렘브란트

네덜란드 라이덴에서 태어나 암스테르담에서 활동했습니다. 사랑하는 아내 사스키아와 결혼하면서 화가로서 성공했지만, 사별 후에는 급격히 빈곤해져 파산 선고까지 받는 파란만장한 인생을 보냈습니다.

렘브란트 반 레인 〈자화상〉 1640년 유화 캔버스 91×75cm 내셔널갤러리, 런던, 영국

키아로스쿠로?

키아로 = 밝음 **스쿠로 = 어둠**

이탈리아어로 '밝음'과 '어둠'을 의미합니다. 그림에 명암 대비 효과를 주어 드라마틱한 연출이 가능하게 합니다. 바로크 회화의 특징적인 표현 방법입니다.

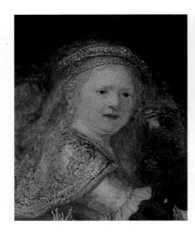

아내 사스키아

〈야경〉 제작 중에 둘째 아들을 낳고 산후조리를 제대로 못 해서 29세의 젊은 나이에 세상을 떠난 렘브란트의 사랑하는 아내 사스키아. 그녀의 모습을 소녀에게 투영했기 때문에, 어른처럼 보여 불길하게 느껴지는 것일지도 모릅니다.

> 닭발은 남성들이 속한 민병대의 상징

닭발은 민병대의 상징입니다. 이 작품은 민병대의 의뢰로 그려진 단체 초상화이기 때문에, 소녀는 허리춤에 닭을 거꾸로 매달고 있습니다. 이 아이템으로 미루어 볼 때, 그녀는 민병대를 의인화한 가상의 여신일 것이라고 추측할 수 있습니다.

> 일렬로 늘어서 있는 단체 초
> 벗어나 시츄에이션을 더해

사랑하는 아내의 모습을 잊지 못해서

소녀의 연령을 추측할 수 없는 이유는 렘브란트가 〈야경〉 제작 중에 세상
아내 사스키아의 모습을 소녀에게 투영했기 때문일지도 모릅니다.

렘브란트는 명문가의 딸이었던 사스키아와 결혼하여 상류층 인맥과 많은
얻었습니다. 게다가 서로를 정말 사랑했기에 그녀를 모델로 한 그림도 많이
다. 그런 행운의 여신과 사랑하며 일도 순조롭게 진행되던 절정기에 갑작스
이 닥쳐온 것입니다.

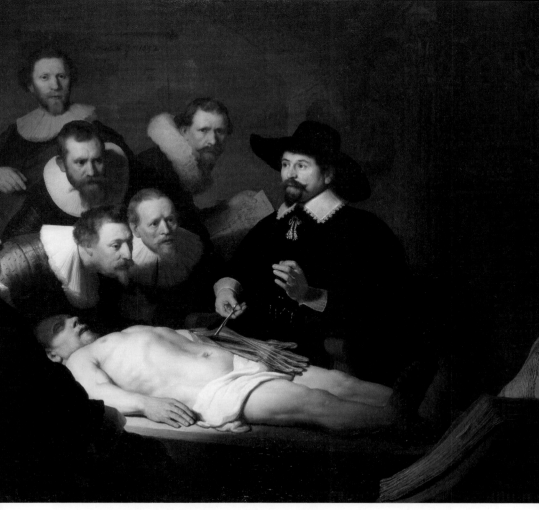

렘브란트 반 레인 〈튈프 박사의 해부학 수업〉 1632년 유화 캔버스 169.5×216.5cm 마우리츠하이스미술관, 헤이그, 네덜란드
외과의사 조합으로부터 단체 초상화를 의뢰받아 해부학 강의를 하는 장면을 그린 작품입니다.
당시 네덜란드는 시민들이 경제력을 가지고 있었기 때문에, 시민들이 예술가를 후원했습니다.

파산 후 나타난 그의 진정한 재능

아내와의 사별을 기점으로 렘브란트의 인생은 급격히 어두워집니다. 모든 사람의 얼굴이 제대로 보이지 않을 정도로 표현에 집착한 〈야경〉에 대한 비판과 함께, 불경기로 일이 급감했습니다. 유모와의 부적절한 관계로 소송에 휘말리고, 낭비벽까지 겹쳐 결국 파산하고 빈민가로 가게 됩니다.

그러나 이때부터 렘브란트의 진정한 실력이 발휘되었습니다. 주문이 줄어들어 오히려 자유로워졌기 때문일까, 붓 터치를 살린 깊이 있는 걸작이 탄생하게 됩니다.

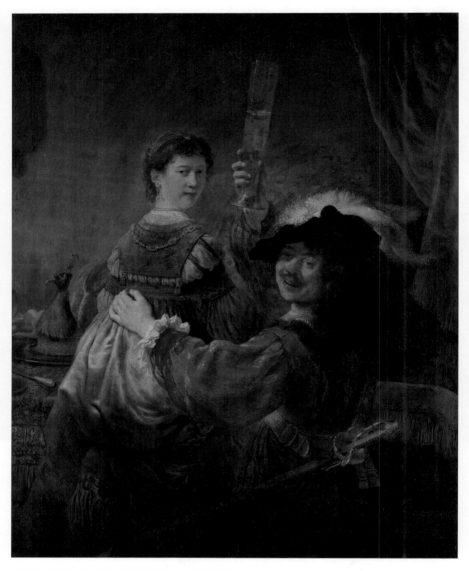

렘브란트 반 레인 〈선술집의 렘브란트와 사스키아(방탕아)〉
1635년 유화 캔버스 161×131㎝ 알테마이스터미술관, 드레스덴, 독일

사랑하는 아내 사스키아와 렘브란트가 성서에 나오는 '돌아온 탕아'를 스스로 연출하여 그린 작품으로 두 사람의 사랑과 인생의 충만함을 엿볼 수 있습니다.

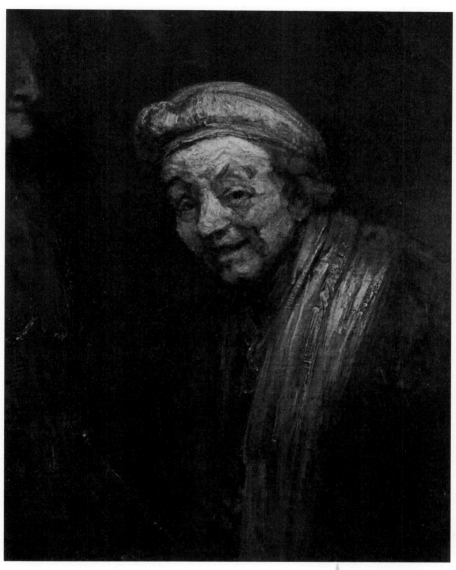

렘브란트 반 레인 〈제욱시스로 분장한 자화상〉
1668년 경 유화 캔버스 82.5×65㎝ 발라프리하르츠미술관, 쾰른, 독일

어때, 좋은 얼굴이지?

렘브란트가 만년에 그린 깊이 있는 작품입니다. 몰락하기 전에는 역사화 등 다양한 의뢰를 받아 그렸는데 너무 잘 그려서 오히려 평범해 보일 때도 있었습니다.

유튜브
동영상 해설

Johannes Vermeer

페르메이르

1632-1675

큐피드를 복원한 것이
과연 최선이었을까?

열린 창가에서 편지를 읽는 여인

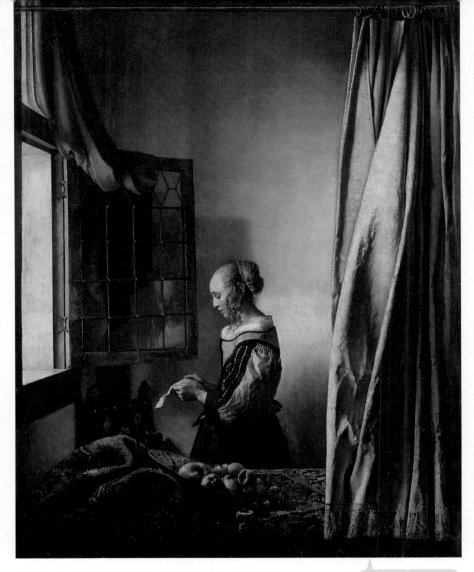

요하네스 페르메이르 〈열린 창가에서 편지를 읽는 여인〉 1657–1659년
유채 캔버스 83×64.5㎝ 알테마이스터미술관, 드레스덴, 독일 (복원 전)

18세기 초에 덧칠된 후, 약 300년 동안 이 상태로 있었습니다.

여백의 미가
있는 복원 전 상태

벽에 나타난 큐피드!

　〈열린 창가에서 편지를 읽는 여인〉의 뒤편 벽에 원래는 큐피드 그림 액자가 그려져
있었던 사실이 1979년 엑스레이 조사에서 밝혀졌습니다. 복원을 위해 물감을 분석한
결과, 큐피드 그림 액자 위에 덧칠한 것은 페르메이르 본인이 아니라 그가 사망한 이

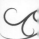

요하네스 페르메이르 〈열린 창가에서 편지를 읽는 여인〉 1657–1659년
유채 캔버스 83×64.5㎝ 알테마이스터미술관, 드레스덴, 독일 (복원 후)

후인 18세기 초 다른 사람이 하였음이 판명되었습니다. 복원 작업은 원칙적으로 작가가 완성한 시점의 상태로 되돌리는 것입니다. 신중하게 덧칠을 벗겨내어 완성 당시의 상태로 복원한 그림이 2021년에 공개되었으나, 복원 전과 후 중 어느 쪽이 더 나은지에 대한 논쟁을 불러일으켰습니다.

누가 큐피드를 지웠을까?

　그러면 누가, 왜 큐피드를 지웠을까요? 사실, 이 작품은 1742년에 렘브란트 작품으로 구입된 적이 있었습니다. 당시 페르메이르는 잊혀진 화가였고, 렘브란트는 그림 속에 다른 그림을 그리지 않는 화가였습니다. 이 때문에 미술상이 렘브란트 작품으로 팔기 위해 큐피드를 지운 것으로 보는 연구자도 있습니다. 다른 의견으로는 여백이 있는 편이 작품을 더 돋보이게 한다고 여겨서라는 의견도 있는데, 진실은 아직 아무도 알 수 없습니다.

이 시대에는 편지가 대유행!

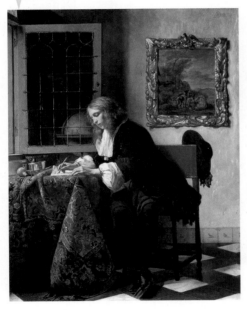

일찍이 시민 사회가 발달한 네덜란드에서는 우편제도가 정비되기 시작한 후, 편지가 지금의 SNS처럼 크게 유행했습니다. 연애편지를 주고받는 것을 그린 작품도 당시의 풍속을 반영한 훌륭한 소재가 되었습니다.

가브리엘 메취
〈편지를 쓰는 남자〉
1664-1666년 유채 목판 52.5×40.2cm
아일랜드국립미술관, 더블린, 아일랜드

페르메이르
초기에는 훌륭한 역사화를 그렸지만, 좋은 평가를 받지 못해 풍속화로 전향했습니다. 진품으로 확인된 작품이 30여점에 불과한 작품이 적은 화가였습니다.

요하네스 페르메이르 〈뚜쟁이〉(부분)
1656년 유채 캔버스 143×130cm
알테마이스터미술관, 드레스덴

▶ 한때 〈푸른 터번의 소녀〉라는 제목으로 알려진 〈진주 귀걸이를 한 소녀〉입니다. 입술 끝과 귀걸이의 진주에서 보이는 빛의 점들은 페르메이르가 자주 사용하는 푸앵틸레(Pointillés)기법입니다.

요하네스 페르메이르
〈진주 귀걸이를 한 소녀〉
1665년 경 유채 캔버스 44.5×39cm
마우리츠하이스미술관, 헤이그, 네덜란드

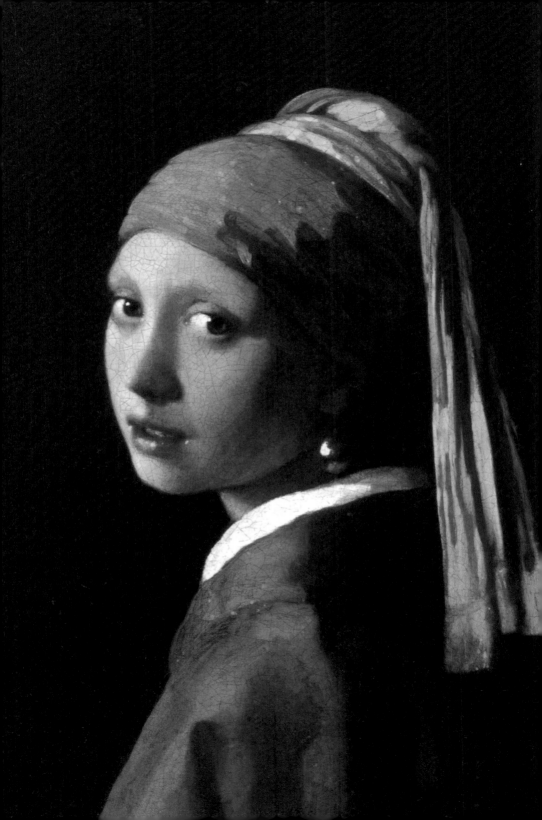

'느슨하고 가벼운 느낌'의 독자적 화풍을 확립

어쨌든, 〈열린 창가에서 편지를 읽는 여인〉은 페르메이르가 독자적인 화풍을 확립한 기념비적 걸작이라는 사실은 틀림없습니다. 카메라 옵스큐라를 사용한 것으로 추측되는 소프트 포커스와 하이라이트 부분의 푸앵틸레(빛의 점)가 독특한 분위기를 만들어 냅니다. 앞쪽의 커튼에 초점을 맞춰서 화면의 깊이감을 강조하는 루프스와르(repousser: 두드러지게 하는 역할) 기법도 사용했습니다.

우리가 좋아하는 여백의 미

창문 넘어 들어오는 부드러운 빛이 가득 찬, 시간이 멈춘 듯한 정적인 공간을 우리는 매우 좋아합니다. 종교화가 아닌, 이해하기 쉬운 일상적인 주제와, 집에 부담없이 걸 수 있는 적당한 크기도 우리의 마음을 사로잡았습니다. 그렇기 때문에 여백의 미가 없어진 것이 아쉽습니다.

카메라 옵스큐라란?

바늘구멍 사진기의 원리를 응용하여 투영된 이미지를 얻는 장치입니다. 입체를 투영된 이미지로 따라 그리는 데 사용되었지만, 초점을 맞추기가 어렵고 피사계 심도가 얕아 흐릿해지는 경우가 많았습니다.

푸앵틸레로 절묘하게 아웃포커싱을 연출!

페르메이르가 하이라이트 부분을 푸앵틸레라고 부르는 빛의 입자로 그린 것을 보면, 카메라 옵스큐라를 이용한 것으로 추측됩니다.

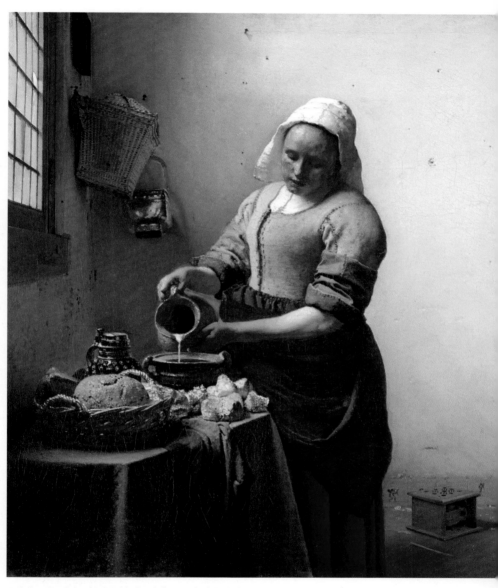

요하네스 페르메이르 〈우유를 따르는 여인〉 1660년 경 유채 캔버스 45.5×41㎝
암스테르담 국립미술관, 암스테르담, 네덜란드

사실 이 유명한 작품도 배경 벽에 지도로 추측되는 커다란 그림과 바닥에 놓인 휴대용 난로 뒤에 세탁 바구니가 그려져 있었는데, 모두 덧칠하여 지워진 것으로 밝혀졌습니다. 앞으로의 과학 조사 결과가 어떻게 나올지 불안합니다.

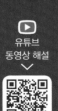

유튜브
동영상 해설
∨

Jean Honoré Fragonard

프라고나르

1732–1806

18세기 프랑스 궁정에서는
교태로움이 대유행

그네

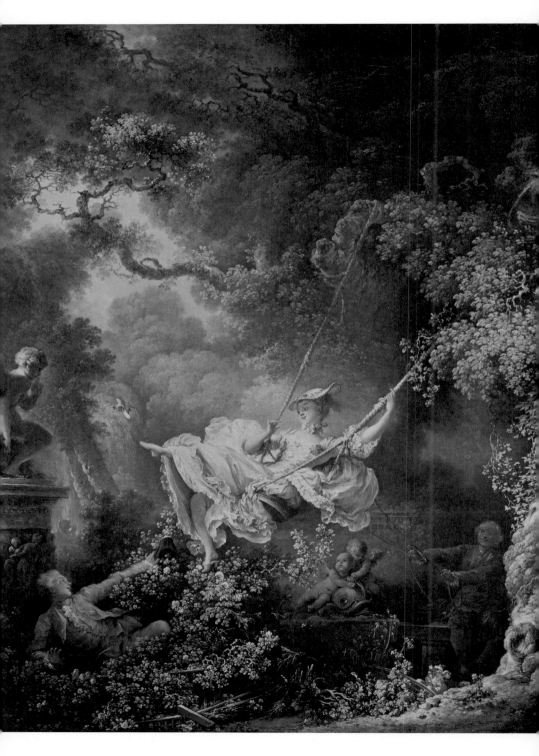

Jean Honoré Fragonard

밀당의 기술 '코케토리'

〈그네〉는 자연 속에서 남녀가 어울려 노는 모습을 그린 '파스토랄(pastoral: 전원화)' 명작입니다. 이 작품을 천진난만한 소녀가 그네를 타며 놀고 있는, 순수하고 포근한 그림이라고 생각하면 큰 착각입니다. 왼쪽 아래에 누워 있는 남성의 시선을 따라가 보면 알 수 있듯이, 그네는 일부러 치마 속을 보이게 하려는 구실일 뿐입니다.

이렇게 보일듯 말듯 살짝 보여주며 이성을 유혹하는 밀당 기술을 프랑스어로는 코케토리(coquetterie)라고 합니다.

순진함을 가장한 어른들의 놀이

여인의 구두가 벗겨져 날아가는 것도 물론 일부러 그런 것입니다. 남성에게 구두를 주워 오게 하는 여왕 놀이를 하는 것입니다. 더욱 주목할 점은 오른쪽 나무 그늘에서 그네를 흔들고 있는 노인입니다. 옷차림으로 보면 하인이 아니라, 그녀의 후원자로 보입니다. 그렇다면 여색을 좋아하는 노인이 자신의 애인에게 젊은 남자를 유혹하게 하고, 그것을 몰래 훔쳐보고 있는 것일지도 모릅니다. 이렇듯 〈그네〉 작품은 천진난만함과는 거리가 먼, 퇴폐적인 18세기 프랑스의 궁정 문화를 상징하는 작품입니다.

> 그냥 그네에서
> 놀고 있는 거야!

◀ 18세기에는 여성이 공공장소에서 다리를 들어내는 것이 허락되지 않았습니다. 이 시대에 스타킹을 고정하는 화려한 가터가 유행한 것은 우연을 가장해서 보여주려는 의도가 있었기 때문입니다.

장 오노레 프라고나르 〈그네〉
1767-1768년 경 유화 캔버스 81×64.2cm
월리스컬렉션, 런던, 영국

프랑수아 부셰 〈퐁파두르 부인의 초상화〉 1756년 유화 캔버스 205×161㎝ 알테피나코텍, 뮌헨, 독일

이 그림의 모델인 퐁파두르 부인은 국왕 루이 15세의 애인으로 궁정 문화를 이끌고, 예술과 산업을 보호했습니다. 프라고나르의 스승 부셰는 그녀가 좋아했던 화가로 아연화(페트 갈랑트)와 규방화를 잘 그렸습니다.

앙트완 와토 〈키테라 섬으로의 순례〉
1717년 유화 캔버스 129×194㎝ 루브르미술관, 파리, 프랑스

18세기 파티 피플은
야외 파티를 정말 좋아했다!

전원화의 원형은 자연 속에서 놀고 있는 남녀를 그린 '페트 갈랑트(아연화: 雅宴畵)'입니다. 18세기 초, 화가 앙트완 와토가 확립한 야외 연회가 주제인 그림의 영향으로 18세기에는 야외 연회가 유행했습니다.

프라고나르

로마상을 받아서 이탈리아로 유학을 떠났습니다. 역사 화가의 길을 걷기 시작했지만, 부세에게 가르침을 받으면서, 궁정에 깊게 관여했습니다. 로코코 회화의 마지막을 장식한 화가로 평가받고 있습니다.

장 오노레 프라고나르 〈자화상〉
1760-1770년 유화 캔버스
프라고나르미술관, 그라스, 프랑스

장 오노레 프라고나르

잠자면서도 교태를 부리는 로코코 여인

18세기는 로코코 미술의 황금기입니다. 인테리어에서는 고양이 발 가구가 유행했던, 만화 '베르사유의 장미'의 시대입니다. 당시 프랑스 궁정에서는 말과 행동에 센스 있는 '변화'를 주지 않으면 촌스럽다고 생각했습니다. 코케토리라는 교태를 부리는 기술이 유행한 것도 이 때문입니다. 침실에서의 무방비한 모습을 그린 '규방화'는 코케토리를 묘사하기에 최적이었습니다. 프라고나르 역시 이 분야에서 스승 부세에게 뒤지지 않는 명작을 남겼습니다.

혁명이 일어날 만도 하지

당시에는 회화뿐만 아니라 현실에서도 침실의 문을 일부러 조금 열어두고 무방비한 모습을 엿보게 하는 코케토리가 유행했습니다. 이렇게 되면, 문화도 성숙을 넘어서 썩었다고밖에 할 수 없습니다. 왕후 귀족들이 이런 부패한 연애 유희에 빠져있으면, 서민들이 혁명을 일으키는 것은 당연합니다. 프라고나르도 혁명 이후에는 정들었던 루브르 궁전에서 쫓겨나 슬픈 만년을 지냈습니다.

〈로코코 시대의 가구〉 1730년
전형적인 로코코 양식의 테이블.
로코코는 조개 껍질을 의미하는 프랑스어 '로카이유 (rocaille)'에서 파생된 명칭으로, 소라나 가리비 껍데기 같은 장식이 특징입니다. 가구에서는 고양이 발 모양을 한 다리가 독특한 디자인으로 사용되었습니다.

어머, 이런, 넘어질 것 같아~

▶ 시소를 갑자기 기울이는 것은, 균형을 잃은 척하여 남자의 가슴에 넘어지기 위한 연출입니다. 그것도 모르고 필사적으로 균형을 잡으려는 것은 눈치가 없다고 밖에 할 수 없습니다.

장 오노레 프라고나르 〈시소〉
1750~1752년 경 유화 캔버스 120×94.5cm
티센 보르네미사 미술관, 마드리드, 스페인

Jean Honoré Fragonard

장 오노레 프라고나르

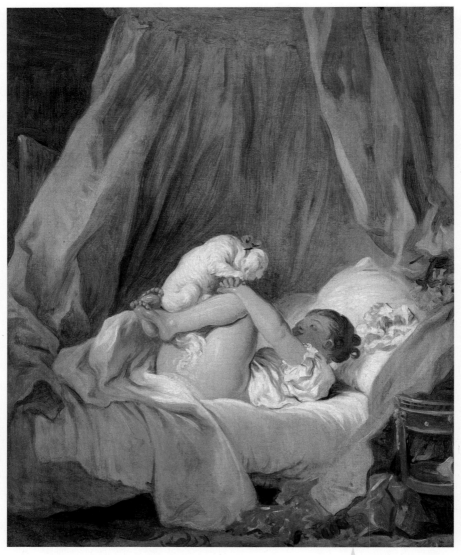

장 오노레 프라고나르 〈침대에 누워 작은 개와 노는 소녀〉
1770년 경 유화 캔버스 89×70㎝ 알테피나코텍, 뮌헨, 독일

나는 그냥 개랑
놀고 있을 뿐이라고!

사적인 공간이어야 할 침실에서의 무방비한 모습을 엿보는 '규방화'는 로코코 시대에 인기를 끌었습니다.
아름다운 어린 소녀가 인기 있었던 것도 순진함을 가장한 코케토리에 어울렸기 때문일 것입니다.

Jean Honoré Fragonard

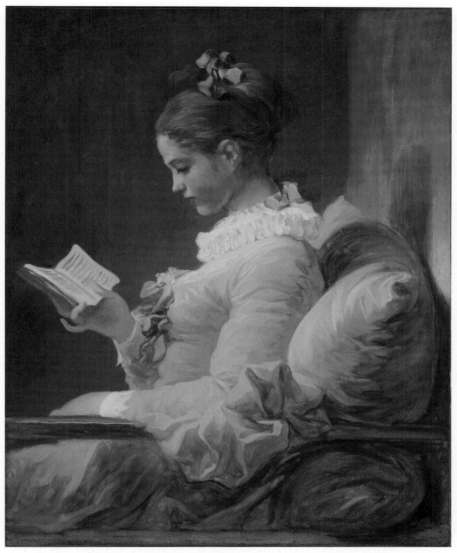

장 오노레 프라고나르 〈책 읽는 소녀〉 1769년 경 유화 캔버스 81.1×64.8㎝ 워싱턴 국립미술관, 워싱턴, 미국

프라고나르는 일반적인 역사화는 물론, 부셰와 견줄만한 또 다른 스승인 샤르댕과 같이 서민들의 견실한 삶을 그리는 것에도 매우 능숙했습니다.

유튜브
동영상 해설

Francisco José de Goya y Lucientes

고야

1746–1828

아들을 잡아먹는
로마의 무서운 신에게
고야가 부탁한 마음

아들을 잡아먹는 사투르누스

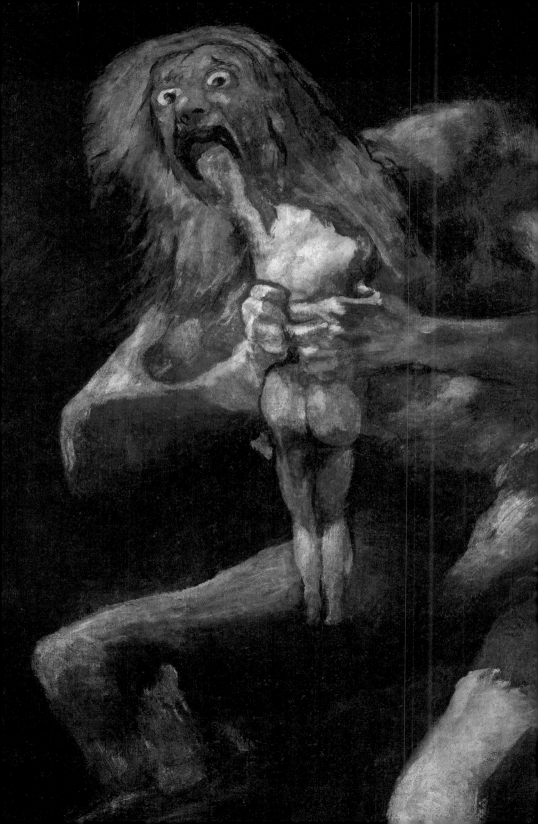

유일하게 살아남은 아들 제우스

사투르누스는 그리스 신화에서 크로노스와 동일한 존재로, 마법의 금속 아마다스로 만들어진 낫을 가지고 있습니다. 그는 아버지의 성기를 낫으로 잘라 살해했고, 자신도 언젠가 자식에게 똑같은 죽임을 당할 것이라고 저주받습니다. 그래서 두려움을 느낀 그는 자식들이 태어나는 족족 먹어치우기 시작했습니다.

고야

스페인 사라고사 근교 마을에서 태어났습니다. 왕립 미술 아카데미 시험에 두 번 떨어진 후, 자신의 힘으로 로마에 그림 공부하러 떠났습니다. 긴 문하생 생활을 거쳐 43세에 궁정 화가로 발탁되었습니다.

프란시스코 데 고야 〈자화상〉
1815년 유화 캔버스 51×46cm
산 페르난도 왕립 미술아카데미, 마드리드, 스페인

대기만성형 화가

살해 당하기 전에
잡아먹어 버리자

◀ 이 그림은 '귀머거리의 집' 벽에 혼합 기법으로 그려졌으며, 건물이 철거되면서 프라도 미술관으로 옮겨졌습니다. 사투르누스의 다리 사이에는 덧칠한 흔적이 있는데, 원래는 거대한 성기가 그려져 있었다고 합니다.

프란시스코 데 고야
〈아들을 잡아먹는 사투르누스〉
1820-1823년 혼합기법 캔버스 143.5×81.4cm
프라도미술관, 마드리드, 스페인

프란시스코 호세 데 고야

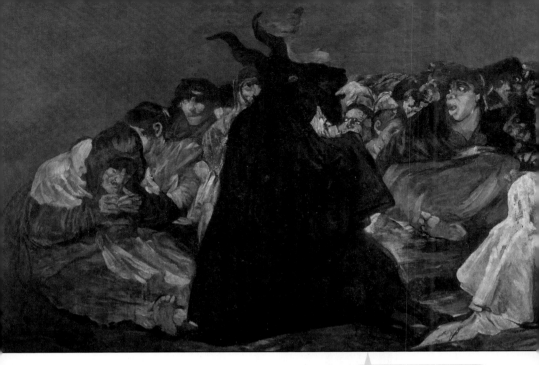

노년에 살았던
'퀸타 델 소르도(귀머거리의 집)'
벽에 그린 검은 그림 시리즈

왜 이렇게 무서운 그림을
집 벽에 그렸을까?

'귀머거리의 집'
작품 배치도

고야가 노년에 살았던 '귀
머거리의 집' 내부. 14장의 '
검은 그림' 시리즈는 이처
럼 식당과 거실 등에 배치
되어 있었습니다.

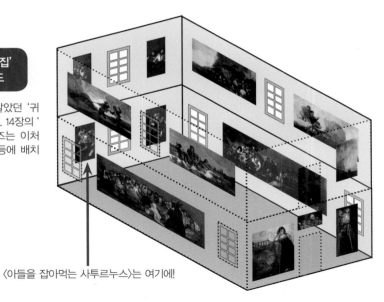

〈아들을 잡아먹는 사투르누스〉는 여기에!

Francisco José de Goya y Lucientes

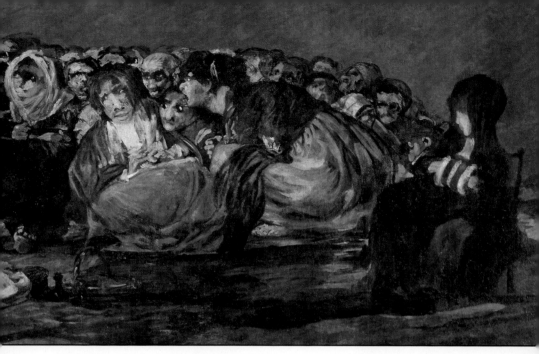

프란시스코 데 고야 〈마녀들의 집회〉 1820–1823년 혼합기법 캔버스 140.5×435.7㎝ 프라도미술관, 마드리드, 스페인

그림의 주제도 어둡고 색조도 어두운 '검은 그림' 시리즈는 고야가 청력을 잃고 27년 뒤에 은둔 생활을 하며 그린 작품입니다.

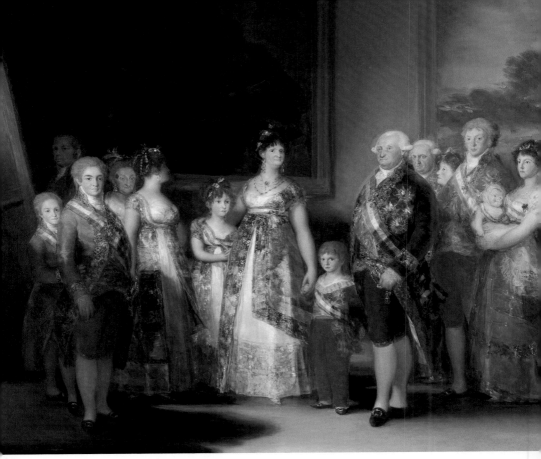

프란시스코 데 고야 〈카를로스 4세의 가족〉 1800년 유화 캔버스 280×336㎝ 프라도미술관, 마드리드, 스페인

궁정 화가로서 섬겼던 카를로스 4세의 가족 초상화. 왼쪽 구석의 어둠 속에 있는 인물은 고야 자신으로, 그림 그리는 모습을 묘사했습니다. 이는 벨라스케스의 〈시녀들〉에 보이는 기법을 연상시킵니다.

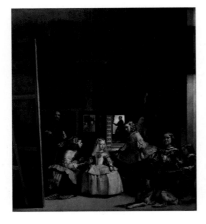

벨라스케스와 같은 기법을 사용하여, 위대한 차세대 궁정화가는 바로 자신임을 어필했습니다.

스페인에서 가장 위대한 화가라고 칭송받는 17세기 궁정 화가 벨라스케스. 그는 마르가리타 공주와 시녀들을 그린 작품 속에 거대한 캔버스를 향해 있는 자신의 모습(왼쪽 끝)을 그려 넣었습니다.

디에고 벨라스케스 〈시녀들〉
1656년 유화 캔버스 320×281.5㎝
프라도미술관, 마드리드, 스페인

Francisco José de Goya y Lucientes

학살 사건을 그림으로 고발

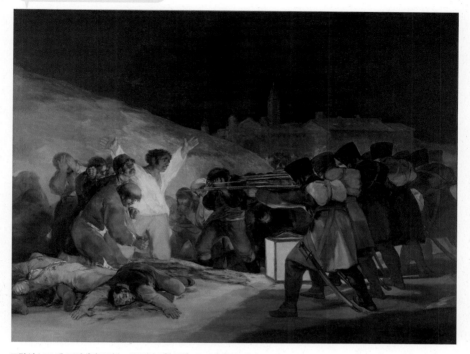

프란시스코 데 고야 〈마드리드, 1808년 5월 3일〉 1814년 유화 캔버스 268×347cm 프라도미술관, 마드리드, 스페인

프랑스군이 스페인을 침략했을 때 실제로 있었던 학살 사건을 그린 작품입니다. 세계 최초의 저널리즘 회화로도 평가되는 이 작품을 통해, 고야는 구시대의 궁정 화가에서 벗어나 낭만주의의 선구자가 되었습니다.

청력과 지위를 잃은 궁정 화가

고야가 '검은 그림'을 그린 것은 병으로 청력을 잃은 고통 때문이라고 생각하기 쉽습니다. 그러나 그가 청력을 잃은 것은 46세 때였고, 그 후로도 15년 동안 변함없이 화려한 그림을 그렸습니다. 그의 고뇌가 깊어진 것은 나폴레옹 군이 스페인을 침공하여 국왕이 퇴위하고, 궁정화가로서의 지위를 잃고 난 이후의 일입니다.

시대의 거친 파도에 휩쓸려

나폴레옹 실각 후에 복위한 왕은 복고적인 강권 정치를 행하며 진보 성향의 고야를 적대시했습니다. 이로 인해 고야는 '귀머거리의 집'에 은둔하게 되었고, 결국 프랑스로 망명하여 객사합니다. 〈아들을 잡아먹는 사투르누스〉는 시대의 거대한 파도에 휩쓸려 가는 고야 자신의 운명을 상징하는 작품이라고 볼 수 있습니다.

유튜브
동영상 해설
∨

Dominique Ingres

앵그르

1780-1867

제대로 그릴 수 있는데도
일부러 길게 그린 상반신

그랑드 오달리스크

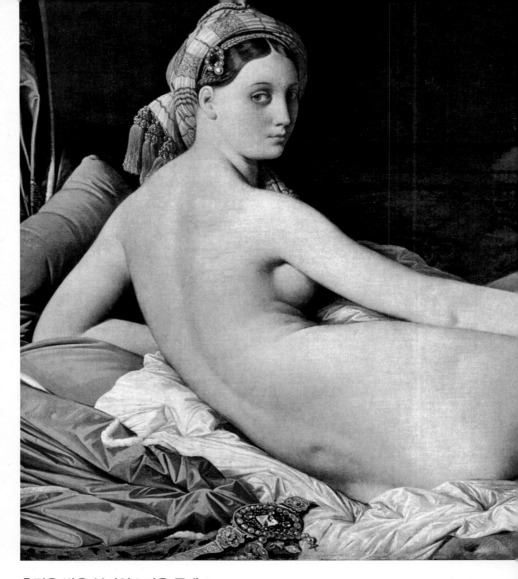

혹평을 받은 부자연스러운 몸매

위 작품에서 여성의 상반신이 너무 길어 보이지 않나요? 현대 의사들이 의학적으로 분석한 결과, 이 여성은 척추뼈가 일반적인 사람보다 5개는 더 있어야 가능한 몸매라고 밝혔습니다. 척추가 지나치게 휘어있고, 골반 위치도 비정상적으로 보입니다. 당연히 발표 당시에는 혹평을 받았습니다. 그러나 혹평에도 불구하고 앵그르는 이러한 부자연스러운 몸을 계속 그려나갔습니다. 본인의 이상을 지속적으로 추구한 결과, 그는 프랑스 미술 아카데미에 군림하며 자신의 미학을 세상에 인정받게 되었습니다.

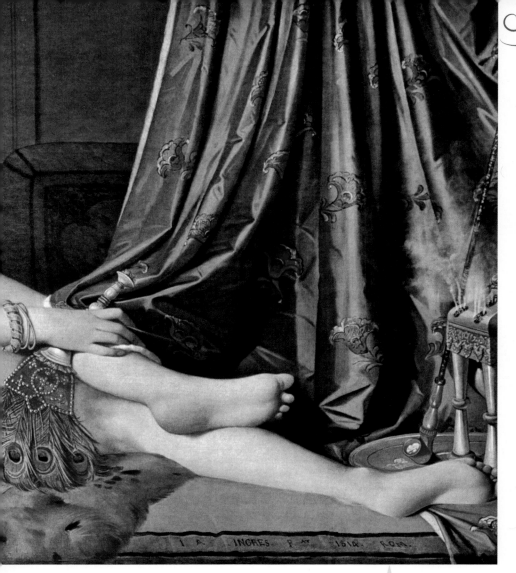

도미니크 앵그르 〈그랑드 오달리스크〉
1814년 유화 캔버스 91×162㎝ 루브르박물관, 파리, 프랑스

주름도 엉덩이골도
그리고 싶지 않아!

나폴레옹의 여동생이자 나폴리 왕비, 캐롤린 뮈라의 의뢰를 받아 그렸지만, 정권이 바뀌면서 작품을 그녀에게 전달하지 못했습니다. 여성의 체형은 부자연스럽지만, 손에 든 공작새 깃털의 세밀함과 매끄러운 피부 질감은 매우 훌륭하다고 할 수 있습니다.

엉덩이골 같은 것은 필요 없어!

데생의 귀재라고 불린 앵그르가 이런 이상한 누드를 그린 이유는 매끄러운 피부를 좋아했기 때문입니다. 피부의 면적을 늘리기 위해 일부러 등이 긴 이상한 체형을 그린 것으로 추정됩니다. 〈그랑드 오달리스크〉를 자세히 보면 상반신이 길 뿐만 아니라, 골반 주변에 원래 있어야 할 주름이 없는 것을 알 수 있습니다. 엉덩이골도 침대 시트로 감추는 등, 매끄러운 피부에 대한 강한 집착이 곳곳에서 느껴집니다.

앵그르

남프랑스 몽토방에서 태어났습니다. 어린 시절부터 뛰어난 그림 재능을 보였으며, 툴루즈의 미술 아카데미에서 재능을 꽃피웠습니다. 17세에 파리로 가서 자크 루이 다비드의 제자가 되었고, 19세에 국립 미술학교에 들어가서 1801년에 로마상을 받았습니다.

도미니크 앵그르 〈자화상〉
1804년 유화 캔버스
77×63㎝
콩데미술관, 샹티이, 프랑스

자연스러운 체형도
그릴 수 있는 실력!

▶ 이 작품은 〈그랑드 오달리스크〉와 비슷한 시기에 그리기 시작한 작품이지만, 특별히 균형에 이상한 곳이 없으며, 매우 아름다운 비례를 보여줍니다. 앵그르는 원래 정상적인 비율의 모습도 잘 그릴 수 있는 훌륭한 데생 능력을 갖춘 화가입니다.

도미니크 앵그르 〈샘〉
1856년 유화 캔버스 163×80㎝
오르세미술관, 파리, 프랑스

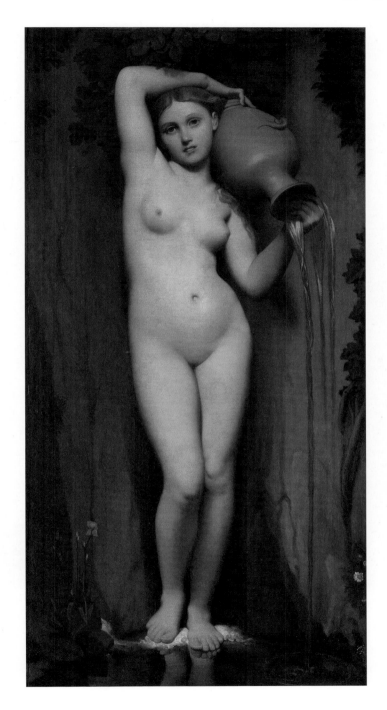

도미니크 앵그르 〈발패송의 목욕하는 여인〉 1808년 유화 캔버스 146×97.5cm 루브르박물관, 파리, 프랑스

〈그랑드 오달리스크〉와 같은 나폴리 시절에 그린 이 작품 역시, 부자연스럽게 골반이 길고 엉덩이골과 주름이 없습니다. 그리고 피부는 정말로 매끄럽다는 공통점이 있습니다.

Dominique Ingres

도미니크 앵그르 〈노예와 함께 있는 오달리스크〉
1840년 유화 캔버스 72.1×105㎝ 월터스미술관, 볼티모어, 미국

〈그랑드 오달리스크〉와 짝이 될 예정이었던 작품 〈나폴리의 잠
자는 여인〉은 나폴레옹의 실각으로 인해 소실되었지만, 앵그르
는 같은 구도로 다시 그려 세상에 인정받았습니다.

몸을 비틀어도
생기지 않는 주름

피부를 사랑하여 디테일 중시

앵그르는 전체의 균형보다 피부의 질감에 집착했습니다. 다시 말해, 전체보다는 작
은 부분을 중시한 것입니다. 작은 부분에 지나치게 집착한 나머지, 생동감이 없다는
비판을 받았지만, 그는 끝까지 자신의 미학을 관철했습니다.

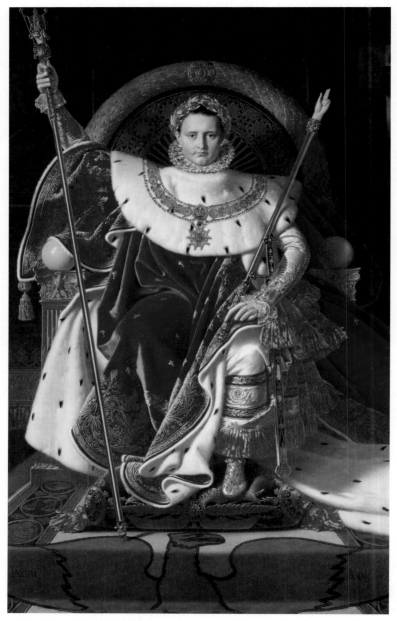

도미니크 앵그르 〈왕좌에 앉은 나폴레옹〉 1806년 유화 캔버스 81.2×66.3㎝ 프랑스 군사박물관, 파리, 프랑스

로마상을 수상하여 이탈리아 유학을 갈 때, 프랑스에 주는 선물로 그린 혼신의 역작이었지만, 디테일에 지나치게 집착하여 생동감이 없다는 비판을 받았습니다.

16세기의 마니에리즘 회화는 이런 느낌

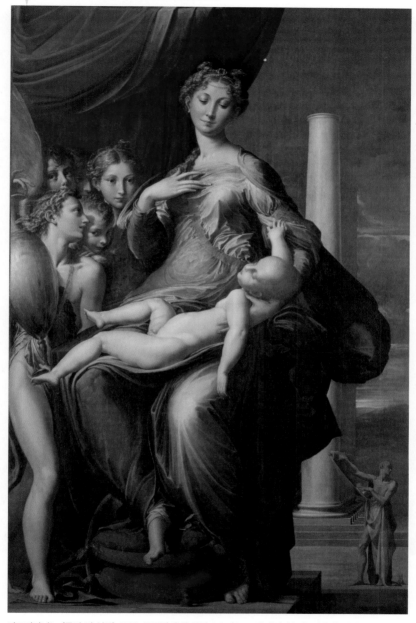

파르미자니노 〈목이 긴 성모〉 1534-1540년 유화 목판 219×135㎝ 우피치미술관, 피렌체, 이탈리아

성모 마리아는 목이 이상하게 길고, 그녀의 품에 안긴 예수 그리스도의 몸도 어색하게 길게 그려져 있습니다. 르네상스 시기에 테크닉이 지나치게 발달한 결과, 육체를 과장되게 표현했습니다.

도미니크 앵그르

아뇰로 브론치노 〈비너스와 큐피드의 알레고리〉 1545년 유화 목판 146.1×116.2㎝ 내셔널갤러리, 런던, 영국

마니에리즘의 좋은 예로 거론되는 작품입니다. 가운데 비너스의 몸이 부자연스럽게 굽어 있고, 입맞춤하려 는 큐피드의 몸도 비현실적으로 변형되고 길게 그려져 있습니다.

과도한 집착이 부른 기이함

몸의 변형과 매끄러운 피부에 대한 집착 때문에 앵그르는 마니에리즘과 비슷하다고 비판받았습니다. 마니에리즘, 즉 기교주의는 르네상스 거장들의 표현기법을 과장한 양식으로, 당시에는 부정적으로 평가되었습니다. 그러나 20세기에 들어와서는 마니에리즘의 부자연스러움을 긍정적으로 평가하기 시작했고, 앵그르는 시대를 앞서간 것이라 생각됩니다.

무서운 집념

비판에 시달렸던 앵그르는 이탈리아에서 18년간 지냈지만, 귀국 후에는 미술 아카데미의 거물이 되었습니다. 일부러 젊은 시절에 비판받았던 것과 같은 화풍의 작품을 계속 발표하며, 지위를 배경으로 자신의 미학을 세상에 인정받게 했습니다. 그는 진정한 집념의 소유자라 할 수 있습니다.

가운데 등을 돌리고 있는 여성은 55년 전에 그린 〈발패송의 목욕하는 여인〉(P.178)의 모델과 겹칩니다.

도미니크 앵그르 〈터키탕〉
1862년 유화 캔버스 지름 108㎝
루브르박물관, 파리, 프랑스

도미니크 앵그르

Eugène Delacroix

들라크루아

1798-1863

전쟁 중인데
왜 가슴을 노출하고 있을까?

민중을 이끄는 자유의 여신

'지금 일어나는 일'을 그리는 것이 새롭던 시기

세계사 교과서에도 수록되어 익숙한 〈민중을 이끄는 자유의 여신〉의 배경이 1789년 프랑스 대혁명이라고 착각하기 쉽지만, 사실은 1830년에 일어난 7월 혁명을 그린 작품입니다. 이 작품의 중요한 점은 혁명이 일어난 그 해에 그려졌다는 것입니다. 지금의 생각으로는 이상할 것이 없지만, 당시에는 이런 방식이 새로운 시도였습니다.

낭만주의는 '19세기 학생운동'

19세기에 들어서도 앵그르가 이끄는 미술 아카데미에서는 신화나 성서를 주제로 한 '역사화'를 안정된 구도와 부드러운 음영으로 그리는 신고전주의 회화가 주류였습니다. 이에 반기를 든 '19세기의 학생운동'이 들라크루아가 이끄는 낭만주의입니다. 동시대의 사건을 역동감 넘치는 구도와 힘 있는 붓 터치로 그린 이 작품은 젊은 화가들을 서양 회화의 근대화로 이끈 혁명적인 작품입니다.

들라크루아

19세기 낭만주의를 대표하는 화가입니다. 그의 아버지는 외교관 샤를 프랑수아이지만, 실제 아버지는 유력 정치가인 탈레랑 페리고르라는 설도 있습니다. 역동적인 붓 터치와 구도로 회화에 새로운 바람을 일으켰습니다.

나다르
〈외젠 들라크루아의 초상 사진〉
1858년

프랑스 미술 아카데미의 중심으로 군림한 앵그르는 들라크루아가 아카데미 회원이 되는 것을 강력히 반대했습니다.

도미니크 앵그르 〈자화상〉
1804년 유화 캔버스
77×63cm
콩데미술관, 샹티이, 프랑스

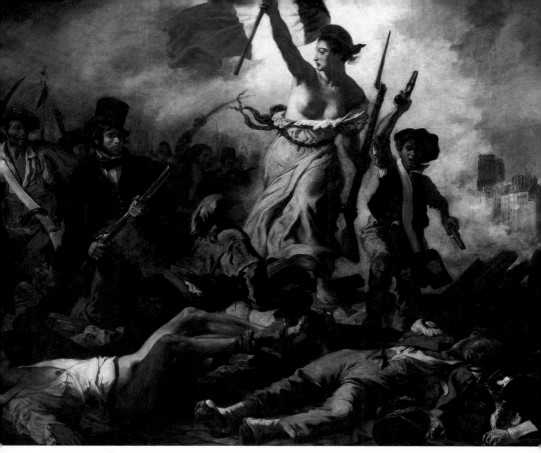

외젠 들라크루아 〈민중을 이끄는 자유의 여신〉 1830년 유채 캔버스 260×325㎝ 루브르박물관, 파리, 프랑스

▲ 시체를 넘어 가는 움직임과 구도에서 역동감이 넘칩니다. 총을 든 남자는 들라크루아 자신을 모델로 한 것으로 보이며, 실제로 혁명의 현장에 있지는 않았지만, 당시 상황을 그리면서 다양한 요소를 덧붙였습니다.

동
↕
정

낭만주의 회화의 특징은?
1. 붓 터치를 살린다.
2. 구도가 동적이다(역동감).
3. 동시대의 현실을 (담아서) 그린다.

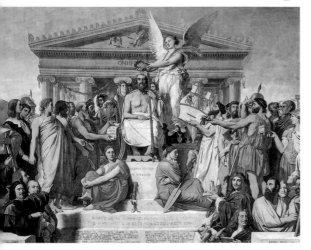

◀ 신고전주의 회화와 〈민중을 이끄는 자유의 여신〉를 비교하면 그 차이를 한눈에 알 수 있습니다. 신고전주의의 중심이었던 앵그르는 현실이 아닌 신화의 세계를 붓 터치가 보이지 않는 부드러운 음영과 정적이며 안정적인 구도로 그렸습니다.

도미니크 앵그르 〈호메로스 예찬〉
1827년 유화 캔버스
386×512㎝ 루브르박물관, 파리, 프랑스

노출은 여신이라는 증거

무엇보다 〈민중을 이끄는 자유의 여신〉 작품에서 가장 눈길을 끄는 것은 중앙에 그려진 여성입니다. 국기를 손에 들고 있는 점과 그림의 제목을 통해, 그녀가 프랑스를 의인화한 자유의 여신 마리안느라고 추측할 수 있습니다. 하지만, 왜 가슴을 노출하고 있는 것일까요? 결론부터 말하자면, 이는 현실에 존재하는 여성이 아닌 여신임을 나타내기 위함입니다.

인과 관계의 역전 현상

기독교는 금욕주의를 표방합니다. 그럼에도 불구하고 서양 회화에는 여성의 나체가 많이 등장하는데, 이것은 성서나 신화에 등장하는 인물, 즉 가상의 존재이기 때문에 벗고 있어도 야하지 않다는 구실이 허용되기 때문입니다. 게다가 몇백 년에 걸쳐 '여신이니까 나체'라는 명제가 허용되는 분위기였으며, 어느새 '나체이기 때문에 여신'으로 인과 관계가 역전되었다고 할 수 있습니다.

서양 회화에서 나체의 의미는?

역사화에서 실존하지 않는 인물만 나체로 그리는 것이 허용되었기 때문에, '나체=신'이라는 인식이 정착되었습니다.

Eugéne Delacroix

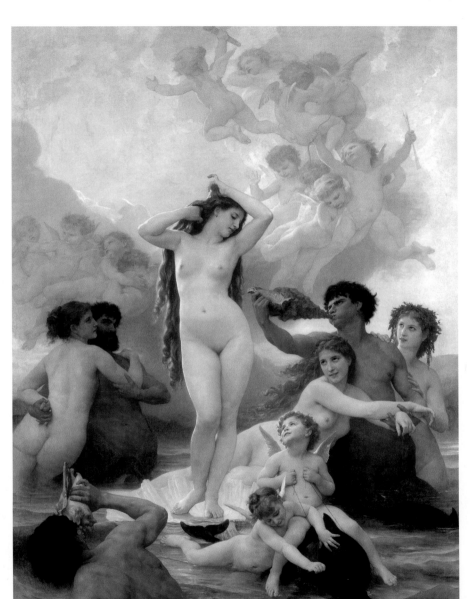

윌리엄 아돌프 부그로 〈비너스의 탄생〉 1879년 유화 캔버스 300×215㎝ 오르세미술관, 파리, 프랑스

외젠 들라크루아

빅토르 카를로비치 슈텐베르 〈이브〉 유화 캔버스 187×107cm

성경의 이브도 그리스 신화의 비너스도 실존하지 않으므로, 나체로 그리는 것이 인정되어 왔습니다.

Eugéne Delacroix

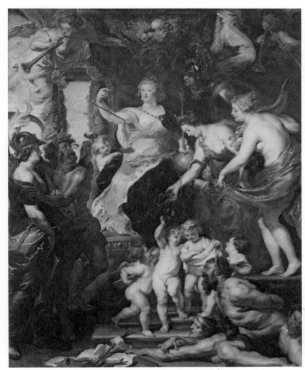

실존하는 국모를 가슴이 드러나
게 그리는 것은 불경한 것이 아
닌, 오히려 경의를 표현하여 신격
화한 것입니다. 손에 든 저울은
정의와 공평을 상징합니다.

페테르 파울 루벤스
〈마리 섭정시대의 풍요와 행복〉
1625년 유화 캔버스
394×295㎝
루브르박물관, 파리, 프랑스

실존하는 인물을
일부러 나체로 그려서
신격화하는 역발상

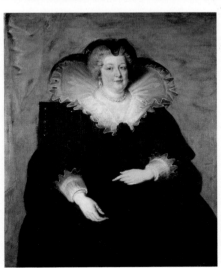

페테르 파울 루벤스 〈마리 드 메디시스의 초상〉 1622년
유화 캔버스 131×108㎝ 프라도미술관, 마드리드, 스페인

페테르 파울 루벤스
벨기에의 화가 루벤스는
프랑스 국왕의 어머니
마리 드 메디시스의 생
애를 그린 연작을 남겼
습니다. 메디시스는 이
탈리아 메디치 가문 출
신이었습니다.

유튜브
동영상 해설
∨

Jean-François Millet

밀레

1814-1875

〈이삭 줍는 사람들〉에서 엿볼 수 있는 농민 화가 밀레의 갈등

이삭 줍는 사람들

떨어진 이삭은 가난한 자에 대한 자비

과거 프랑스의 농촌에서는 구약 성서의 가르침에 따라, 보리를 수확할 때 일부러 이삭을 떨어뜨려 남편을 잃은 과부 등 형편이 어려운 사람들이 주워 갈 수 있도록 베풀었습니다. 〈이삭을 줍는 사람들〉은 바로 그 풍습을 그린 작품입니다. 단순히 농민의 노동을 그린 사회파 다큐멘터리가 아닌, 기독교의 도덕을 그린 일종의 종교화라고 할 수 있습니다.

농민 화가로 불리는 것에 대한 복잡한 심정

밀레는 파리 근교의 바르비종 마을로 이주하여 농민들의 삶을 그린 것으로 알려졌지만, 사실 자신은 종교화를 그리는 고전적인 역사 화가를 지향했습니다. 그러나 처음으로 높은 평가를 받은 작품은 역사화가 아닌, 1848년에 국왕 주최의 살롱에 출품한 〈키질하는 농부〉였습니다. 2월 혁명 직후였기에, 농민의 노동을 그린 점이 높게 평가되었습니다. 그 후, 밀레는 농민 화가라는 꼬리표가 평생 따라다녔습니다. 〈이삭 줍는 사람들〉에 종교적 요소를 넣은 것은 역사 화가를 목표로 했던 농민 화가 밀레의 최소한의 자존심이었을지도 모릅니다.

밀레

1814년 프랑스 노르망디 지방 망슈 주의 부유한 농가에서 장남으로 태어났습니다. 파리 국립미술학교에 입학하여, 유명한 역사 화가인 폴 들라로슈에게 가르침을 받았습니다.

나다르
〈장 프랑수아 밀레의 초상 사진〉
1856–1858년 경

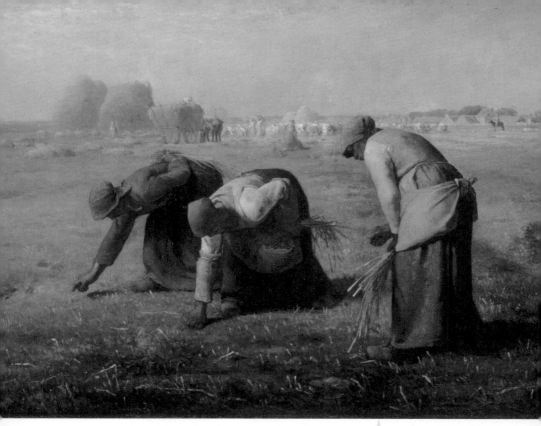

장 프랑수아 밀레 〈이삭 줍는 사람들〉
1857년 유화 캔버스 83.5×110㎝ 오르세미술관, 파리, 프랑스

바르비종파는
원조 시골 살이 아티스트

밀레의 사후에 나온 전기에서 밀레를 '농민과 삶을 함께한 화가'로 신격화했습니다. 이것은 네덜란드의 고흐 등 많은 예술가들이 농촌을 동경하는 계기가 되었습니다.

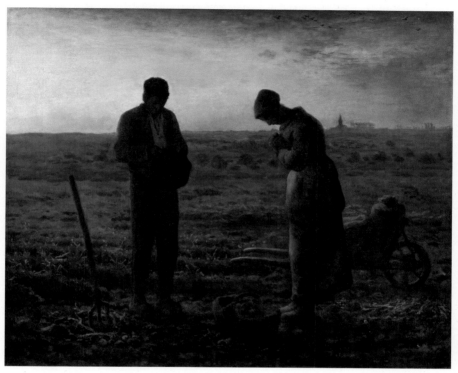

장 프랑수아 밀레 〈만종〉 1857–1859년 유화 캔버스 55.5×66㎝ 오르세미술관, 파리, 프랑스

〈만종〉은 밀레 생전에 가격이 38배로 상승했으며, 그 이후에는 미국과 프랑스 양쪽에서 경쟁하여 553배까지 가격이 치솟은 인기작입니다. 어린 시절의 살바도르 달리는 이 작품의 복제품을 보고 이유를 알 수 없는 공포를 느꼈고 트라우마가 되었습니다.

> 사실은 역사화로
> 평가받고 싶었다

장 프랑수아 밀레 〈키질하는 농부〉
1847–1848년 경 유화 캔버스 100.5×71㎝
내셔널갤러리, 런던, 영국

◀ 밀레는 같은 해 살롱에 역사화 역작도 출품했지만, 좋은 평가를 받은 것은 농민화였습니다. 〈키질하는 농부〉의 두건의 빨간색, 셔츠의 하얀색, 무릎 보호대의 파란색이 프랑스 국기인 라 트리콜로르(La Tricolore)와 겹쳐져 공화당 사람들의 호응을 얻었고, 정부에서 이 작품을 구매하였습니다.

장 프랑수아 밀레

유튜브
동영상 해설
∨

Gustave Courbet

쿠르베

1819-1877

죽을 때까지 권력에 반기를 들었던
신념 있는 반골 화가

화가의 아틀리에

문화부 장관의 빨개진 얼굴

밀레와 마찬가지로 쿠르베도 2월 혁명으로 세상에 나올 수 있었던 화가입니다. 고향 마을의 술집에서 쉬고 있는 노동자들을 그린 작품이 공화당 정부에게 인정받아 국가에서 주최한 전람회에서 2등을 했습니다. 그러나 그 후 바로 보수당이 정권을 잡으며 평가 기준이 다시 바뀌었고, 2년 후에 출품한 마을의 장례식을 대형 화면에 그린 역작은 혹평을 받았습니다. 그래도 쿠르베는 있는 그대로의 현실을 계속 그렸습니다. 그의 재능을 아깝게 여긴 문화부 장관이 회유하려 했지만, 쿠르베는 듣지 않고 대판 싸웠습니다. 그 결과, 1855년 파리 만국 박람회에 출품할 수 없게 되었습니다.

출품 금지! 문제 없어! 자력으로 전시

파리 만국 박람회에 출품 할 수 없게 된 그는 어떻게 했을까요? 놀랍게도 역사상 처음으로 스스로 개인전을 열었고, 그 장소도 만국 박람회장 바로 옆이었습니다. 그때 발표한 대작이 〈화가의 아틀리에〉입니다. 팸플릿에 내세운 '사실주의' 선언을 실천하며, 그는 자신을 둘러싼 현실을 미화하지 않고 그려냈습니다.

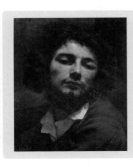

쿠르베

스위스 국경에 가까운 프랑스 오르낭에서 지역 명사의 아들로 태어나, 독학으로 그림을 공부했습니다. 살롱에 응모해 계속 낙선하다가, 1844년에 처음으로 입상했고, 1849년에 2등상을 수상합니다.

귀스타브 쿠르베 〈자화상〉
1849년 유화 캔버스
45.8×37.8cm
파브르 미술관, 몽펠리에, 프랑스

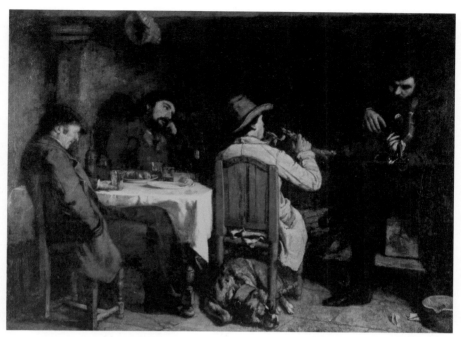

귀스타브 쿠르베 〈오르낭의 저녁 식사 후〉 1849년 유화 캔버스 195×257㎝ 릴미술관, 릴, 프랑스

쿠르베를 적대시하던 앵그르와 들라크루아도 인정한 출세작입니다. 살롱에서 2등상을 받고 국가에서 구매하여, 이후에는 심사 없이 살롱에 출품할 수 있게 되었습니다.

내가 떨어지다니 믿을 수 없어!

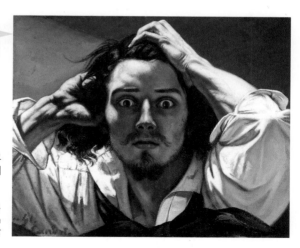

국가 전람회인 살롱에 응모해 처음으로 입상한 후에도 낙선이 계속되던 시기에 그린 〈절망〉이라는 작품입니다.

귀스타브 쿠르베 〈절망 (자화상)〉
1848년 유화 캔버스 89×99㎝
개인 소장

귀스타브 쿠르베

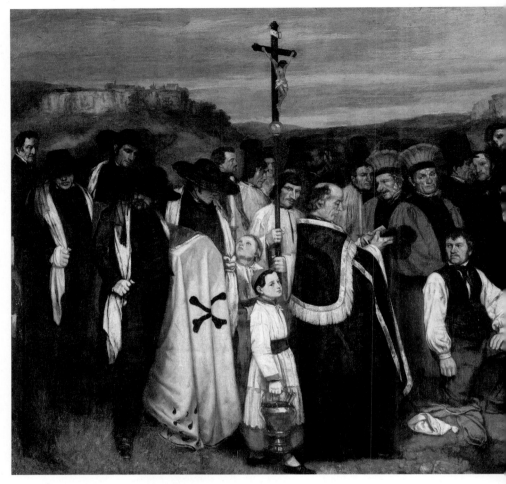

귀스타브 쿠르베 〈오르낭의 장례식〉 1849~1850년 유화 캔버스 315×668㎝ 오르세미술관, 파리, 프랑스

오르낭이라는 작은 마을에 사는 평범한 사람들의 장례식 풍경의 그림을 역사화라고 하여 혹평을 받았습니다. 쿠르베는 현재 모습을 그린 그림이 후세에는 역사화로 남을 것이라고 생각했습니다.

지금의 '평범'이
100년 후에는 역사가 된다

귀스타브 쿠르베 〈화가의 아틀리에〉 1854–1855년 유화 캔버스 361×598㎝ 오르세미술관, 파리, 프랑스

정식 제목은 〈나의 아틀리에 내부. 나의 7년간의 예술적 생활을 요약한 현실적 알레고리〉입니다.
살롱에서 수상한 후의 7년간의 화가 인생과 그를 둘러싼 현실 사회를 그린 대작입니다.

오른쪽은 쿠르베의 지지자
왼쪽은 그가 그린 현실 사회

귀스타브 쿠르베

있는 그대로의 사실적인 누드
는 앵그르 같은 미술 아카데미
의 화가가 그리는 이상화된 누
드와는 전혀 다른 느낌입니다.
나폴레옹 3세가 "더러운 그림!"
이라며 말채찍으로 내려쳤다는
소식을 들은 쿠르베는 오히려
만족했다고 합니다.

귀스타브 쿠르베
〈목욕하는 여인들〉
1853년 유화 캔버스 227×193㎝
파브르미술관, 몽펠리에, 프랑스

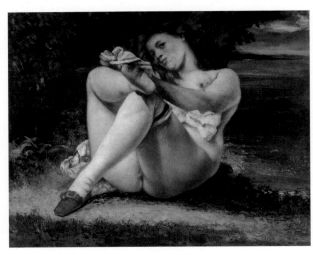

귀스타브 쿠르베 〈흰색 양말〉 1864년 유화 캔버스 65×81㎝ 반스컬렉션, 필라델피아, 미국

당시 기준으로는 완전히 금기시된 작품으로, 호사가가 비밀리에 의뢰한 춘화라고 생각됩니다. 무엇이든 잘
그렸던 쿠르베는 대중의 지지를 받아 생계를 유지할 수 있었기 때문에, 권력에 당당히 맞설 수 있었습니다.

Gustave Courbet

훈장 따윈 필요 없어

쿠르베는 보수파의 비난에도 아랑곳하지 않고, 풍경화에서 춘화까지 모든 장르를 그렸고, 정치적으로도 반골 정신을 관철하여 훈장 수여도 거부했습니다. 1871년에는 노동자들이 봉기한 파리 코뮌에 참여해 나폴레옹 승전 기념탑을 무너뜨리자고 민중을 선동했습니다. 진압 후에 체포되었으나 석방과 동시에 스위스로 망명해 기념비의 배상금 청구를 무시한 채 세상을 떠났습니다.

전율하고 동경하다!

그런 파격적인 삶과 예술을 동경한 사람들이 훗날 인상파라 불리는 젊은 화가들이었습니다. 그들이 자력으로 전시회를 연 것은 쿠르베의 개인전을 본받았다고 합니다. 특히 모네는 쿠르베와 같은 장소에서 바다 풍경화를 그리거나, 작품 속에 그의 모습을 그려 넣을 정도로 심취했습니다.

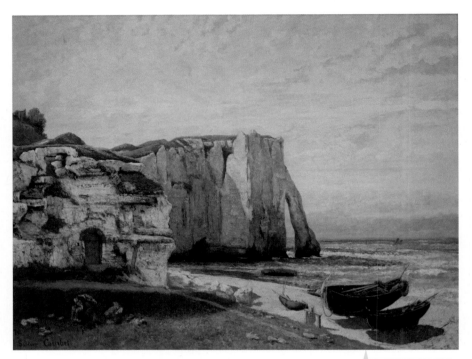

귀스타브 쿠르베 〈폭풍이 지나간 후의 에트르타 절벽〉
1870년 유화 캔버스 130×162cm 오르세미술관, 파리, 프랑스

보수파도 인정한
바다 풍경화

Gustave Courbet

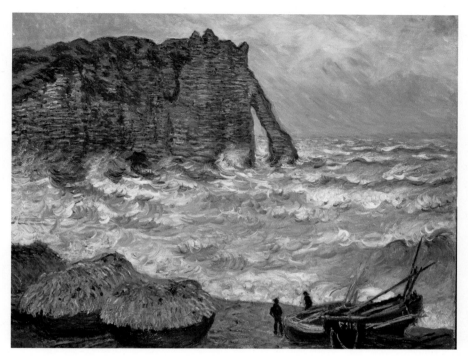

클로드 모네 〈에트르타의 거친 바다〉
1883년 유화 캔버스 81×100㎝ 리옹미술관, 리옹, 프랑스

모리스 르블랑의 뤼팽 시리즈 '기암성'의 무대가 된 노르망디의 절경지입니다. 쿠르베의 바다 풍경화는 구시대 보수파부터 신세대 인상파에 이르기까지 높은 평가를 받았습니다. 모네도 같은 절벽을 그렸습니다.

귀스타브 쿠르베

유튜브
동영상 해설
∨

Édouard Manet

마네

1832-1883

'가공은 괜찮지만, 실존은 안 된다고?'
이상한 규칙에 문제를 제기한 형님

풀밭 위의 점심

라파엘로의 제자인 라이몬디는 동판화가로 활동하며, 스승의 원화를 마음대로 판화로 만들어서 유럽 전역에 퍼뜨렸습니다.

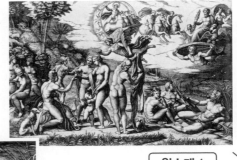

마르칸토니오 라이몬디
라파엘로의 원화에 의한
〈파리스의 심판〉 1515~1516년 동판화
슈투트가르트 주립미술관,
슈투트가르트, 독일

원소재 1

+

원소재 2

티치아노는 베네치아파를 대표하는 거장입니다. 고전 중의 고전으로 그림을 배우는 사람들의 본보기가 되는 작품을 많이 남겼습니다.

티치아노 베첼리오 〈전원의 합주곡〉
1510년 경 유화 캔버스 105×137㎝
루브르박물관, 파리, 프랑스

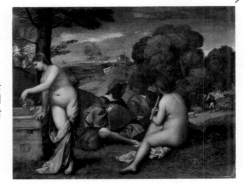

고전을 바탕으로 실제 누드를 그리다

　〈풀밭 위의 점심〉은 르네상스 시대 거장들의 작품을 바탕으로 현대의 고전 회화를 지향한 야심작입니다. 앞에 있는 세 사람의 구도는 라파엘로의 〈파리스의 심판〉, 여성들만 나체인 것은 티치아노의 〈전원의 합주곡〉에서 따왔습니다. 그러나 이 작품은 1863년 살롱에서 낙선한 후 큰 논란을 일으켰습니다. 신화나 성서의 등장인물임을 나타내는 분명한 표식이 없어서, 실제 여성의 누드를 그린 것이라고 비난을 받은 것입니다. 그럼에도 불구하고 마네는 굴하지 않고, 단순히 표식의 유무만으로 외설 여부가 결정된다는 어리석은 전통에 정면으로 도전했습니다.

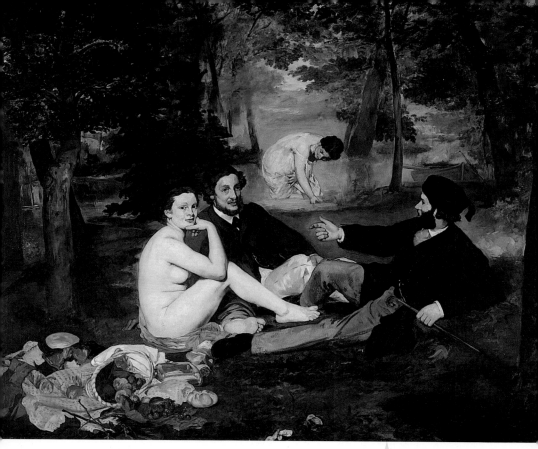

에두아르 마네 〈풀밭 위의 점심〉
1863년 유화 캔버스 207×265㎝ 오르세미술관, 파리, 프랑스

마네가 제목을 바꾸기 전, 이 그림의 제목은 〈목욕〉이었습니다. 앞쪽의 여성이 나체인 것은 뒤쪽의 여성처럼 목욕을 즐기기 위한 것일지도 모릅니다. 당시에는 물가에서의 피크닉이 유행이었습니다.

여신은 벗어도 되고,
이건 왜 안 돼?

마네를 혹평한 심사원 중 한 명인 카바넬이 같은 해 살롱에 출품한 작품입니다. 이 작품은 마네의 작품보다 더욱 선정적인 누드로 보이지만, 비너스임을 나타내는 큐피드가 그려져 있다는 이유만으로 '예술의 왕도'라며 찬사받았습니다.

알렉상드르 카바넬 〈비너스의 탄생〉
1863년 유화 캔버스 130×225㎝
오르세미술관, 파리, 프랑스

에두아르 마네

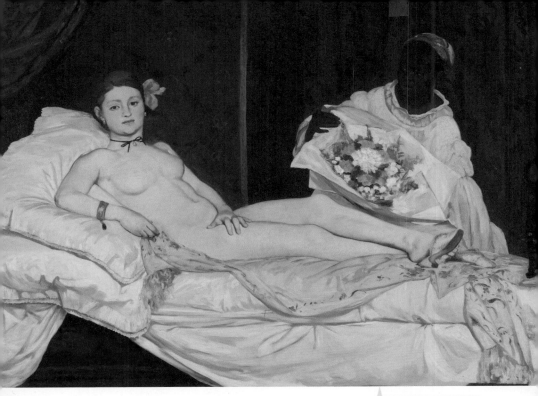

에두아르 마네 〈올랭피아〉 1863년 유화 캔버스 130.5×191cm
오르세미술관, 파리, 프랑스

이 작품은 일본 목판화 우키요에의 영향을 받아, 전통적인 서
양 회화의 음영 기법에 비해 평면적이고 윤곽이 뚜렷한 묘사
방식이 특징적입니다. 즉, 그림의 주제는 고전적이지만, 최신
화풍과 현실감을 반영하고 있습니다.

티치아노도 창부를
모델로 그렸잖아!

물러서지 않고 도전해 대승리

　2년 후, 마네는 살롱에 티치아노의 〈우르비노의 비너스〉를 바탕으로 한 〈올랭피아〉
를 출품했습니다. 당시 파리의 창부들 사이에서 유행한 초커와 팔찌를 일부러 그려넣
어 실재 인물임을 강조하고, 원작에서는 충성의 상징인 강아지가 그려져 있던 자리에
성적 자유로움의 상징인 고양이를 그리는 등, 이전 작품보다 더욱 도전적이었지만, 결
국 멋지게 입상했습니다.

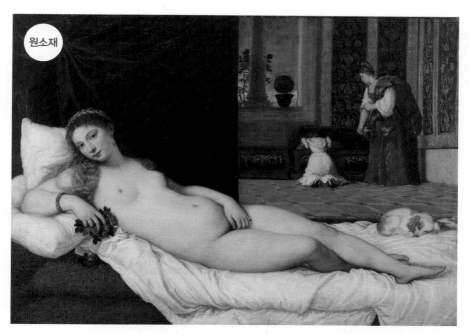

티치아노 베첼리오 〈우르비노의 비너스〉 1538년 유화 캔버스 119×165㎝ 우피치미술관, 피렌체, 이탈리아

이 여성이 비너스임을 나타내는 표식은 손에 든 꽃다발뿐입니다. 이 그림에는 충성의 상징인 강아지와 혼수로 가져온 옷 상자, 그리고 사랑의 여신 비너스가 그려진 것으로 보아, 결혼을 축하하기 위한 선물로 추측됩니다.

에두아르 마네

인상파가 형님으로 모신 마네

혁신적이면서도 쿠르베보다 사교적이었던 마네의 주변에는 젊은 화가들이 모였습니다. 이들은 마네의 아틀리에가 있던 장소의 이름을 따서 바티뇰파라고 불리며, 나중에는 쿠르베를 모방하여 자신들만의 전시회를 개최하고, 인상파로 불리게 되었습니다.

마네의 〈풀밭 위의 점심〉을 리스펙트!

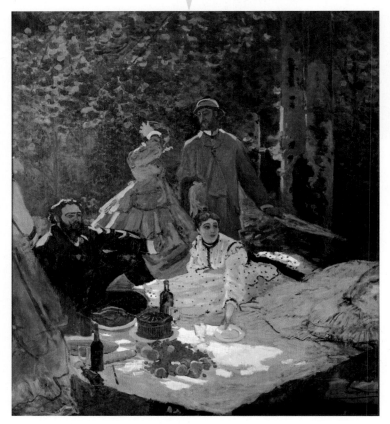

클로드 모네 〈풀밭 위의 점심(부분)〉 1865~1866년 유화 캔버스 248.7×218㎝ 오르세미술관, 파리, 프랑스

마네를 매우 존경했던 모네는 같은 주제의 작품을 그려 살롱에 도전하려 했으나, 기간 내에 완성하지 못해 단념했습니다. 왼쪽의 검은 옷을 입은 남성은 모네가 존경한 쿠르베를 모델로 삼았다고 합니다.

인상파 마네의 알려지지 않은 고뇌

독서

유튜브
동영상 해설

마네

마네는 1856년 경 집을 나와 파리의 바티뇰 지역에 아틀리에를 빌려 독립했습니다. 그때 아내 수잔과 아들(?) 레옹과 함께 살기 시작했습니다.

나다르 〈에두아르 마네의 초상 사진〉
1867–1870년 경

아들이야? 동생이야?

〈독서〉 작품에는 흰색을 기본으로 한 화면의 조화를 깨뜨리는 오른쪽 위의 검은 부분이 있습니다. 보기에도 덧붙인 것처럼 보이는데, 실제로 나중에 덧그린 것입니다. 마네가 아내 수잔을 그린 이 작품에 덧그린 것은 그의 아들이라고 여겨지는 레옹입니다. 그러나 호적상으로는 아내의 동생으로 되어있습니다. 아내와 아들의 이상한 관계야말로 마네의 화려한 인생에 그림자를 드리우는 유일한 어둠이라고 할 수 있습니다.

자신의 아들이라고 믿고 싶었던 마네

수잔은 마네가 18세 무렵 그의 아버지가 고용한 피아노 교사였고, 레옹은 그녀가 2년 후에 낳은 사생아입니다. 여기서 감이 오실 것입니다. 아마도 그녀는 아버지의 애인이자 동시에 마네의 첫 여인이기도 했던 것으로 보이며, 레옹은 누구의 아들인지 알 수 없는 상황입니다. 사실, 마네는 수잔 모자와 함께 살기 시작한 후에도 아버지가 돌아가실 때까지 혼인신고를 하지 않았고, 끝까지 레옹을 호적에 올리지 않았습니다.

그럼에도 그는 레옹을 아끼며 기회가 될 때마다 그를 그렸습니다. 아내의 초상화에 레옹을 덧그린 것도 자신이 그의 아버지라는 믿음을 표현한 것이었을지도 모릅니다.

에두아르 마네 〈독서〉 1848–1883년 유화 캔버스 61×73.2cm 오르세미술관, 파리, 프랑스

인상파 후배들에게 평이 좋지 않았던 3살 연상의 통통한 아내에게 마네는 꼼짝 못했는데,
그녀가 그의 첫사랑이란 것을 생각하면 납득할 수 있습니다.

내 아빠는 도대체 누구지?

8년후

에두아르 마네 〈칼을 든 소년〉
1861년 유화 캔버스 131.1×93.4㎝ 메트로폴리탄미술관, 뉴욕, 미국

1861년 경 레옹을 모델로 그린 작품이 〈칼을 든 소년〉입니다.
마네가 그를 아들로 믿고 사랑하는 마음이 느껴집니다.

마네는 부모님을 그린 이 그림으로 1861년에 처음 살롱에서 입상했습니다. 그러나 "이 부부, 너무 냉랭한데."라는 비판을 받았습니다. 아버지에 대한 마네의 복잡한 감정이 표현된 것일지도 모릅니다.

에두아르 마네 〈오귀스트 마네 부부의 초상〉
1860년 유화 캔버스 110×90㎝
오르세미술관, 파리, 프랑스

유튜브
동영상 해설

바지유

1841-1870

젊고 가난한 동료들을 도왔지만
인상파 전시회를 보지 못하고
세상을 떠난 멋진 청년

바지유의 아틀리에

집안도 좋고, 정말 멋진 사람

마네를 따르며 모였던 모네와 르누아르 등 '바티뇰파'의 대부분은 젊고 가난한 무명 화가들이었습니다. 그런 그들을 물심양면으로 지원해준 동료가 바로 부유한 가문 출신의 바지유였습니다. 그는 커다란 아틀리에를 빌려 동료들에게 개방하고, 그들의 살롱 낙선작을 구매하여 벽에 걸었습니다.

인상파의 숨은 공로자

바지유는 살롱의 평가 기준에 불만을 품었고, 동료들을 모아 자력으로 전람회를 개최할 계획을 세웠습니다. 하지만, 그때 프로이센-프랑스 전쟁이 발발하였고, 명문가의 의무를 다하기 위해 출정한 바지유는 안타깝게도 28세의 젊은 나이에 전사하였습니다. 남겨진 동료들이 전람회를 개최하여 인상파라고 불리게 된 것은, 4년 후인 1874년의 일이었습니다.

바지유

남프랑스 몽펠리에서 대대로 이어진 명문가 출신입니다. 그가 없었다면 인상파도 탄생하지 못했을 정도의 숨은 주역입니다.

프레데리크 바지유
〈자화상〉
1865-1866년 유화 캔버스
108.9×71.1cm
시카고미술관, 시카고, 미국

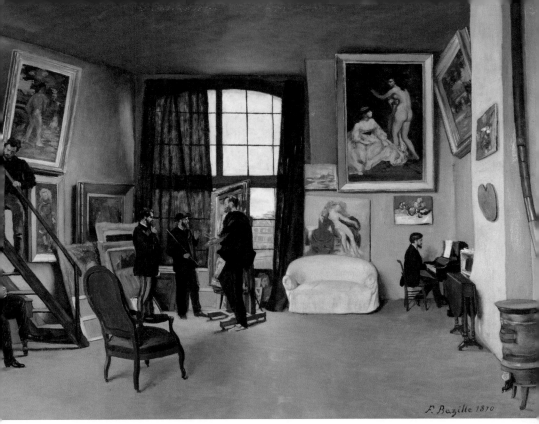

프레데리크 바지유 〈바지유의 아틀리에〉 1870년 유화 캔버스 98×128㎝ 오르세 미술관, 파리, 프랑스

> 동료들과 함께 지낸
> 청춘의 아틀리에

가운데 키 큰 남성이 바지유이고, 모자를 쓴 사람이 마네입니다. 바지유의 모습은 그가 직접 그린 것이 아니라, 마네가 나중에 그의 죽음을 애도하며 그렸다고 전해집니다.

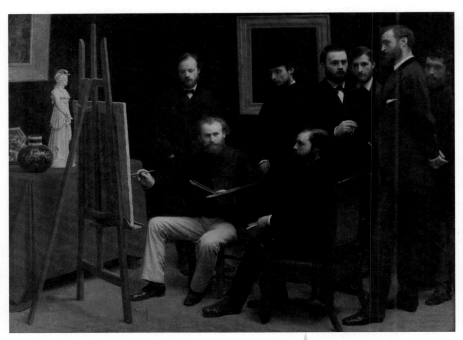

앙리 팡탱 라투르 〈바티뇰의 아틀리에〉
1870년 유화 캔버스 204×273.5cm 오르세 미술관, 파리, 프랑스

정면을 보며 붓을 들고 있는 사람이 마네입니다. 의자에 앉아
있는 모델은 작가 아스투르크입니다. 그의 뒤에 서 있는 키
큰 남자가 바지유이고, 그의 오른쪽 뒤가 모네입니다. 벽면
액자 앞에 서 있는 사람은 르누아르입니다.

인상파의 형님 같은 존재인
마네를 중심으로 모인 사람들

'바지유가 연결시킨 인상파 동료들'

1. 모네 2. 르누아르 3. 세잔

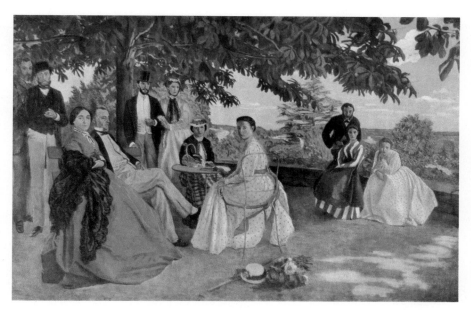

프레데리크 바지유 〈가족의 모임〉 1867-1868년 유화 캔버스 152×230㎝ 오르세미술관, 파리, 프랑스

바지유의 아버지 가스통은 국회의원으로, 바지유는 의사가 되기 위해 파리로 나왔습니다.
그러나 그림을 좋아해서 샤를 글레르의 화실에 들어갔고, 르누아르 등과 알게 되었습니다.

4. 피사로

5. 시슬레

1. 1871년 모네의 초상 사진
2. 1861년 르누아르의 초상 사진
3. 폴 세잔의 초상 사진
4. 카미유 피사로 〈자화상〉
 1873년 유화 캔버스 55.5×46㎝
 오르세미술관, 파리, 프랑스
5. 오귀스트 르누아르
 〈알프레드 시슬레의 초상화〉
 1864년 유화 캔버스 81×65㎝
 뷔를레콜렉션, 취리히, 스위스

유튜브
동영상 해설
∨

Claude Monet

모네

1840-1926

차마 그리지 못했던 얼굴과 행복

파라솔을 든 여인

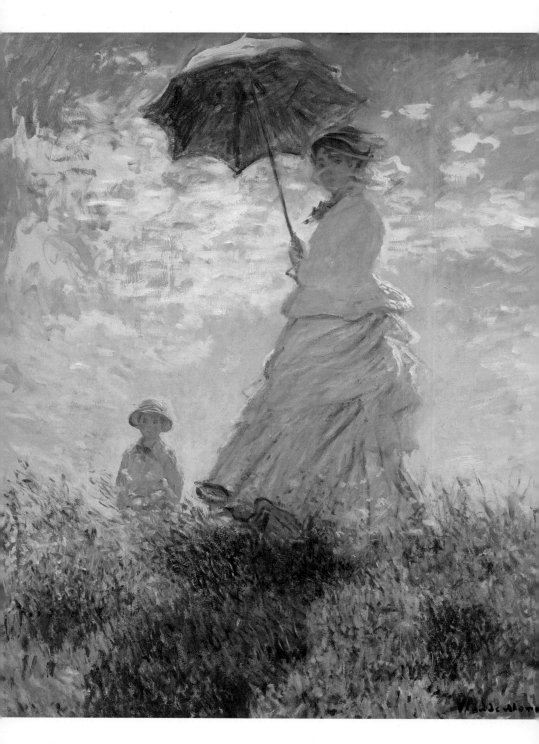

Claude Monet

시간을 두고 사라진 얼굴

〈파라솔을 든 여인〉 작품은 총 3점이 있습니다. 첫 번째 작품은 1875년에 그려졌으며, 그림 속의 아이는 모네의 장남 장입니다. 여성의 얼굴은 베일에 감싸져 있지만, 잘 묘사되어 있어서 첫 번째 아내 카미유임을 알 수 있습니다. 반면에 나머지 두 작품은 1886년에 그려졌는데, 두 작품 모두 여성의 얼굴이 그려져 있지 않습니다. 첫 작품이 그려진 이후 11년 동안 도대체 무슨 일이 일었던 걸까요?

1875년 ➡ \ 11년 후 / 1886년

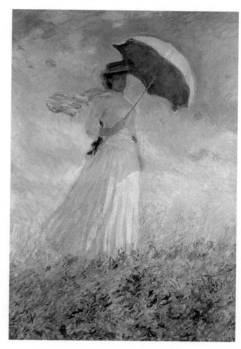

클로드 모네 〈파라솔을 든 여인〉
1875년 유화 캔버스 100×81cm
워싱턴 국립미술관, 워싱턴, 미국

◀ 가난했지만 부부 생활은 행복했고, 화가로서의 기력도 충만했던 아르장퇴유 시절의 작품으로 제 2회 인상파 전시회에 출품했습니다. 상쾌한 바람과 햇빛이 그런 소박한 행복을 더욱 빛나게 하고 있습니다.

클로드 모네 야외 인물 습작 〈파라솔을 든 여인〉
1886년 유화 캔버스 130.5×89.3cm
오르세미술관, 파리, 프랑스

세 번째 〈파라솔을 든 여인〉을 그린 몇 년 후부터, 모네는 인물화와 결별하듯 풍경화 연작에 몰두하게 됩니다.

클로드 모네

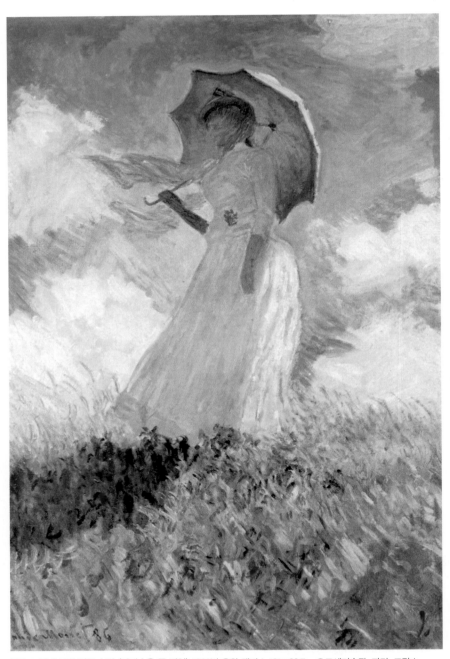

클로드 모네 야외 인물 습작 〈파라솔을 든 여인〉 1886년 유화 캔버스 131×88.7㎝ 오르세미술관, 파리, 프랑스

갑자기 대가족의 가장으로

첫 번째 작품이 그려졌을 당시, 모네 가족은 가난하지만 행복한 생활을 하고 있었습니다. 그러나 3년 후, 모네의 후원자였던 백화점 사업가 오셰데가 파산하여 해외로 도피하게 됩니다. 그리고 그의 아내 알리스가 여섯 명의 자녀를 데리고, 이유는 모르지만 모네의 집에 들어와 살게 됩니다. 가계는 궁핍해지고, 모네의 아내 카미유는 건강을 잃고 둘째 아들 미셸을 출산한 후 사망하게 됩니다.

한편, 알리스는 여섯 명의 아이들과 함께 계속 모네의 집에 머물렀고, 나중에 모네와 재혼하게 됩니다. 모네는 친자식을 포함해 총 여덟 명의 아이의 아버지가 되었습니다. 겉으로는 좋은 이야기처럼 보이지만, 어딘가 찜찜하지 않나요?

모네

인상파를 대표하는 화가 중 한 명입니다. 결혼을 반대한 아버지의 생활비 지원이 끊기고, 자살 미수를 할 정도로 가난한 생활을 견디면서 1874년에 동료들과 인상파 전시회를 열었습니다.

나다르 촬영
⟨클로드 모네의 초상 사진⟩ 1899년

클로드 모네

대가족의 아버지, 모네의 대가족

1880년 경 모네와 오셰데 일가

모네는 1876년 오셰데 저택의 실내 장식 의뢰를 받아 여름 동안
머물렀습니다. 장 피에르는 그때 생긴 아이일지도 모릅니다.

**모네의 차남
미셸**

**알리스의 막내
장 피에르**

남남일텐데 왠지
닮은 것 같기도...

클로드 모네 〈기모노를 입은 까미유〉
1876년 유화 캔버스 231.8×142.3㎝
보스턴미술관, 보스턴, 미국

아내를 코스프레 모델로 그리다니,
진정한 사랑의 증거!

제 2회 인상파 전시회에 모네가 출품한 작품입니다. 모네는 아내 카미유에게 일본 게
이샤 의상을 입혀 모델로 세울 정도로 사랑했습니다.

얼굴이 떠오르고 추억이 되살아나서

분명 의지할 다른 사람이 있었음에도 불구하고 왜 알리스는 모네의 집에 찾아왔고, 모네는 왜 그녀를 받아들였을까요? 그것은 두 사람이 불륜 관계였기 때문이라는 이야기도 있습니다. 알리스의 막내는 모네의 아이라는 소문이 그 당시에도 있었습니다.

이것이 사실이라면 남편의 불륜 상대에게 몰려 궁핍한 생활 끝에 죽은 까미유가 가엽게 느껴집니다. 모네자신도 매우 후회했을 것입니다.

모네가 다시 〈파라솔을 든 여인〉을 그린 이유는, 그런 후회에서 벗어나기 위한 것은 아니었을까요? 까미유와의 행복했던 날들의 추억을, 알리스의 자녀를 모델로 덧그리려 했지만, 죽은 아내의 모습이 떠올라 차마 얼굴을 그릴 수가 없었을 것입니다.

죽은 아내에게 바치는 진혼의 사경(寫經)

모네는 세 번째 〈파라솔을 든 여인〉을 그린 이후로 인물화는 거의 그리지 않았고, 같은 주제를 다른 계절이나 시간대에 그리는 연작에 몰두했습니다. 그중에서도 가장 유명한 것이 200점 이상 그린 〈수련〉 연작입니다. 왜 그렇게나 많이 그렸을까요? 개인적 추측으로는 죽은 까미유의 명복을 빌어주는 일종의 사경[1]이었을지도 모릅니다. 동양에서 연꽃과 수련은 극락정토의 꽃으로 여겨집니다. 일본을 좋아했던 모네는 그 뜻을 알고 있었고, 자신의 배신으로 고생하다 죽어 간 아내의 명복을 빌며 수련을 계속 그렸던 것은 아닐까요?

1) 후세에 전하거나 축복을 받기 위하여 경문(經文)을 베끼는 일. 또는 그런 경전.

클로드 모네 〈지베르니의 흰색 수련 연못〉
1899년 유화 캔버스 89.2×93.3㎝
필라델피아 미술관, 필라델피아, 미국

해를 거듭할수록 점점 더 수련과 물에 집중하였습니다.

죽기 직전까지 계속 그린 〈수련〉은
진혼을 위한 그림이었을까?

인상파는 폄하당하지 않았다!

인상, 해돋이

유튜브
동영상 해설

정설과 다른 의견

1874년, 바티뇰파 화가들은 마침내 염원하던 그룹 전시회를 실현했습니다. 그곳에서 모네의 〈인상, 해돋이〉를 본 평론가 루이 르루아가 "확실히 인상은 전해지지만, 미완성 벽지보다 형편없다."고 폄하한데서, 인상파라고 불리게 되었다고 많은 책에 쓰여 있습니다. 그런데 그 기사의 전체 문장을 잘 읽어보면 르루아는 결코 인상파를 폄하하지 않았습니다.

인상파라고 부른 것은 정답!

르루아가 풍자 신문 '르 샤리바리'에 기고한 기사는, 풍경화의 대가로 여겨지는 가상의 나이 많은 화가가 작품을 깎아내리면, 르루아가 이를 옹호하는 형식으로 재미있게 쓰여 있습니다. 즉, 르루아가 암묵적으로 비판한 것은 인상파의 새로움을 이해하지 못하는 고전주의 화가 쪽이었습니다.

'인상'이라는 키워드를 많이 사용한 것도, 이를 잘 이해하고 있다는 증거입니다. 젊은 화가들은 대상을 있는 그대로 그리기보다는 분위기를 포착하려 했기 때문에, 정말로 인상을 그리고 있었던 것입니다. 사실, 그들은 인상파라고 불리는 것을 오히려 기뻐했고, 다음 전시회부터는 스스로 '인상파 전시회'라고 내걸었습니다.

Claude Monet

클로드 모네 〈인상: 해돋이〉 1872년 유화 캔버스 50×65㎝ 마르모탕 모네미술관, 파리, 프랑스

인상파라는 이름은 이 작품에서 붙여졌다기보다, 르루아는 전시회 전체를 인상을 그리는 화가들의 발표회라고 본 것 같습니다. '인상'은 처음부터 하나의 키워드였습니다.

클로드 모네

오귀스트 르누아르 〈춤추는 아가씨〉
1874년 유화 캔버스 142.5×94.5㎝ 워싱턴 국립미술관, 워싱턴, 미국

비난받지도 않았지만,
팔리지도 않았다

르루아의 기사에서는 가상의 고전주의 대가인 뱅상 씨가 처음에 이 작품을 봅니다. 그는 "색채 감각은 좋지만, 다리가 튀튀와 비슷하게 흐릿하고 질감이 제대로 표현되지 못했다."고 평가했습니다.

이 작품을 본 뱅상 씨는 "알겠어. 인상이지? 그런데 아래쪽에 있는 작은 점들은 뭐지? 이건 화강암 무늬를 그릴 때 찍는 점 아닌가?"라며 화를 냈습니다.

클로드 모네 〈카퓌신 거리〉
1873~1874년 유화 캔버스 80.3×60.3cm
넬슨-앳킨슨미술관, 캔사스시티, 미국

세잔의 압도적인 파괴력!

사실 인상주의 작품 중, 뱅상 씨가 가장 큰 충격을 받은 것은 모네가 아닌 세잔의 작품이었습니다. 이 작품을 보고, 그는 결국 이상해져서 '인디언 춤'을 추기 시작했습니다.

폴 세잔 〈현대적인 올랭피아〉
1873~1874년 유화 캔버스
46.2×55.5cm 오르세미술관, 파리, 프랑스

클로드 모네

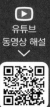

유튜브
동영상 해설

Pierre-Auguste Renoir

르누아르

1841–1919

몸에 보이는 미스테리한
반점의 정체는?

물랭 드 라 갈레트의 무도회

피에르 오귀스트 르누아르 〈습작 (햇빛 속의 토르소)〉 1876년 경 유화 캔버스 81×65cm 오르세미술관, 파리, 프랑스

인상파의 후원자이자 화상이었던 폴 뒤랑 뤼엘의 화랑에서 열린 제 2회 인상파 전시회에 출품한 작품입니다. 그러나 "피부에 보라색 시반이 있다."는 혹평을 받았습니다.

물감은 색을 섞을수록 어두워진다

인상파의 새로움은 '필촉분할(筆觸分割)'에 있습니다. 서양 회화의 전통인 음영의 그러데이션을 버리고, 물감을 섞거나 겹치지 않으며 화면을 작게 분할하여 칠해서 시각적 혼합으로 색채를 느끼게 하는 이 기법은 회화를 혁명적으로 밝게 바꾸었습니다. 문제는 이 기법이 인물을 그리는 것에 그다지 적합하지 않은데, 르누아르는 풍경화보다 인물화에 더 많은 관심을 갖고 있었습니다.

죽지도 않았고, 대머리도 아닌데

르누아르가 제 2회 인상파 전시회에 출품한 〈햇빛 속의 토르소〉는 인상파의 또 다른 특징인 보라색 그림자를 필촉분할로 표현했기 때문에, "시반(屍斑)[1]이 있다."며 큰 혹평을 받았습니다. 설욕을 다짐하며 제 3회 인상파 전시회에 출품한 대작 〈물랭 드 라 갈레트의 무도회〉도 나뭇잎 사이로 비치는 햇빛이 머리나 옷에 떨어져 "대머리처럼 보인다."며 비웃음을 샀습니다.

이 수수께끼 같은 반점 때문에 그림은 팔리지 않았고, 인상파 전시회의 관객 수도 부진했습니다. 르누아르는 인상파들이 적대시했던 살롱에도 작품을 출품하여, 드가에게 배신자라고 비난받았습니다.

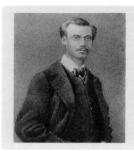

르누아르

파란만장한 삶을 산 화가들이 많았지만, 르누아르의 인생은 매우 평온했습니다. 그는 서민의 자식으로 태어나 노력 끝에 화가가 되었고, 점차 인정을 받았습니다. 그렇지만 르누아르 또한 나름대로 고군분투 했음을 그의 작품에서 엿볼 수 있습니다.

〈르누아르의 초상 사진〉 1861년

1) 시체에 나타나는 얼룩

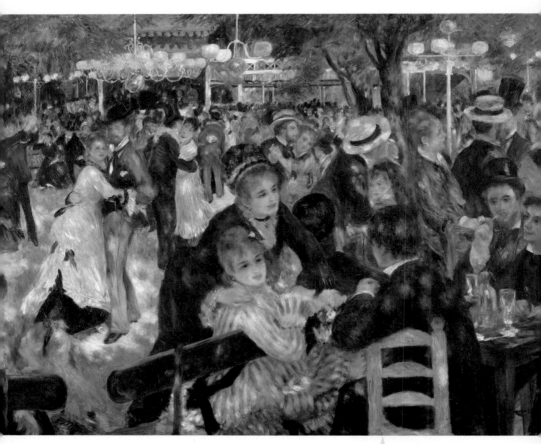

피에르 오귀스트 르누아르 〈물랭 드 라 갈레트의 무도회〉
1876년 경 캔버스 131.5×176.5cm 오르세미술관, 파리, 프랑스

앞쪽 남자의 뒷머리는
괜찮은 것인가?

필촉분할이란?

물감을 섞어 색을 만드는 것이 아니라, 튜브에서 짜낸 그대로를 사용하여 화면을 블록처럼 분할하여 칠하는 기법입니다. 보는 사람의 두뇌에서 색을 혼합하는 시각적 혼합을 이용하여, 물감을 섞었을 때보다 훨씬 밝은 색채를 표현할 수 있습니다.

▶ 같은 날, 같은 장소를 똑같은 필촉분할 기법으로 그려도, 모네는 풍경에, 르누아르는 인물에 관심이 있었습니다.

피에르 오귀스트 르누아르
〈라 그르누예르〉
1869년 경 유화 캔버스 66.5×81cm
스웨덴국립미술관, 스톡홀름, 스웨덴

클로드 모네 〈라 그르누예르〉 1869년 경 유화 캔버스 74.6×99.7㎝ 메트로폴리탄미술관, 뉴욕, 미국

피에르 오귀스트 르누아르

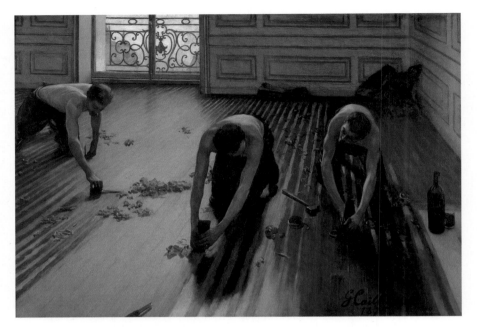

귀스타브 카유보트 〈마루 깎는 사람들〉 1875년 유화 캔버스 102×147㎝ 오르세미술관, 파리, 프랑스

사실은 팔리지 않았던 인상파 전시회

르누아르가 그룹에서 이탈해 버릴 정도로 첫 인상파 전시회의 판매는 비참했습니다. 화상 뒤랑 뤼엘이 출자하여 화랑을 빌려준 덕분에 겨우 제 2회 전시회를 열 수 있을 정도였습니다. 이런 어려움에서 구해준 것이 동료 카유보트입니다. 집안이 부유했던 그는 〈물랭 드 라 갈레트의 무도회〉를 비롯하여 팔리지 않은 동료들의 작품을 사주었습니다.

귀스타브 카유보트 〈파리의 거리, 비 오는 날〉 1877년 유화 캔버스 212.2×276.2㎝ 시카고미술관, 시카고, 미국

빛의 반사와 질감 표현에도 뛰어난 화가였지만, 동료들에게 경제적인 지원에도 힘썼습니다. 카유보트가 사서 모은 컬렉션은 나중에 오르세미술관의 기반이 되었습니다.

1878년 경 카유보트의 초상 사진

피에르 오귀스트 르누아르

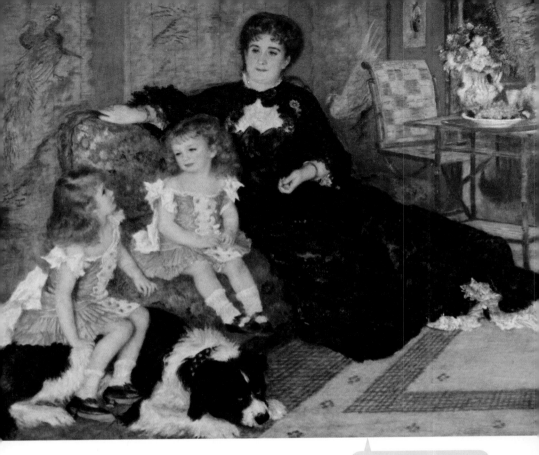

피에르 오귀스트 르누아르 〈샤팡티에 부인과 딸들〉
1878년 유화 캔버스 153.7×190.2㎝
메트로폴리탄미술관, 뉴욕, 미국

피부의 반점을 포기하고
다행히도 살롱에서 입상!

인물에 반점이 전혀 보이지 않고, 그림자 부분도 보라색이 아닌 검은색을 사용했습니다. 원래 인물을 잘
그리는 화가였기에, 공격적인 화풍이 아니면 높은 평가를 받았습니다. 이 작품은 1879년 살롱에서 입상한
작품입니다.

Pierre-Auguste Renoir

결국 도달한 세상은 장밋빛

그럼에도 불구하고 생활이 어려웠던 르누아르는 필촉분할 기법을 억제한 얌전한 화풍으로 부유층의 초상화를 그리게 되었습니다. 더구나 이탈리아 여행에서 라파엘로에게 감동을 받아, 단숨에 고전주의 화풍으로 회귀합니다. 인상파의 붓 터치도 되살린, 르누아르의 대명사가 된 '장밋빛 육체'에 도달한 것은 인상파 전시회가 1886년 제 8회로 끝나고, 훨씬 후의 이야기입니다.

유튜브
동영상 해설

Edgar Degas

드가

1834-1917

발레리나의 스폰서 활동에
분개하면서도 집착

에투알, 무대 위의 무희

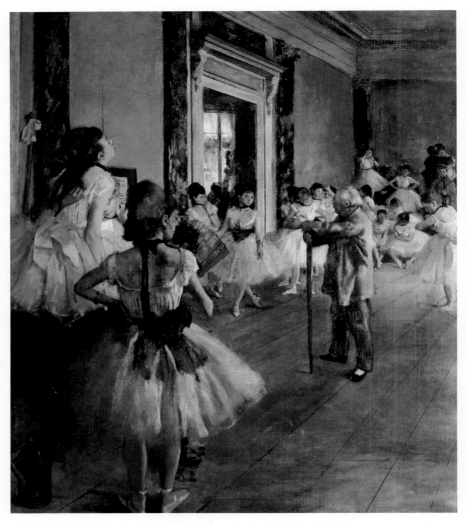

에드가 드가 〈발레 수업〉 1873–1876년 유화 캔버스 85.5×75㎝ 오르세미술관, 파리, 프랑스

무대 감독인 노인을 일부러 그려 넣어서 소녀들의 젊음을 더욱 돋보이게 했습니다.

에드가 드가
〈에투알, 무대 위의 무희〉
1876년 파스텔 58.4×42㎝
오르세미술관, 파리, 프랑스

▶ 에투알(Etoile)은 프랑스어로 별을 의미하며, 발레에서는 주연을 맡은 프리마돈나를 가리킵니다. 왼쪽 뒤의 검은 옷을 입은 아저씨가 그녀의 후원자라면 만족스러운 표정을 지을 것 같지만, 그 얼굴을 일부러 감춰서 안 보이게 하는 것이 드가의 뛰어난 부분입니다.

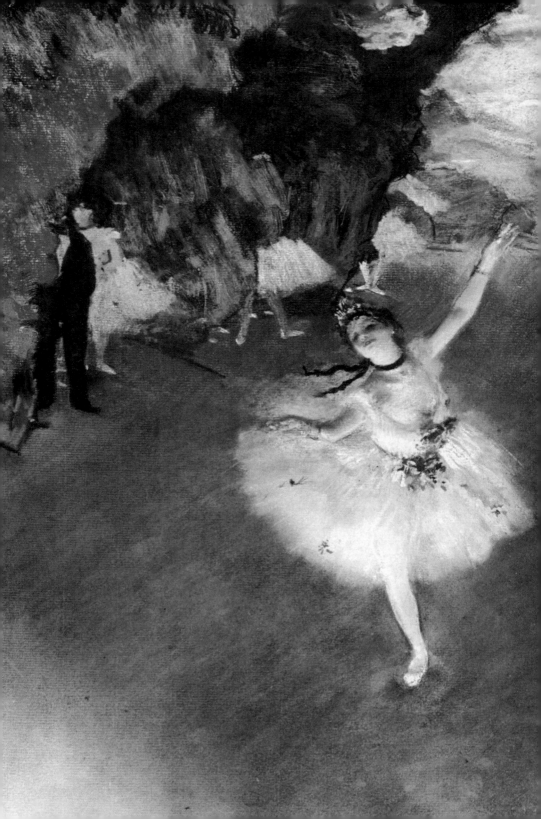

숨어있는 변태 아저씨를 찾아라!

'발레리나 화가'로 알려진 드가는 사실 '변태 아저씨 화가'이기도 했습니다. 그가 그린 발레리나 그림에는 굳이 없어도 될 아저씨의 모습이 몰래 그려진 경우가 많습니다.

드가의 발레리나 그림에는 반드시 아저씨가 같이 있다

에드가 드가 〈발레 수업〉 부분

에드가 드가 〈에투알, 무대 위의 무희〉 부분

드가

인상파의 창립 멤버 중 한 명으로, 마네의 친구였습니다. 부유한 은행가의 장남으로 태어나 국립미술학교를 졸업하고, 살롱에서도 여러 차례 입상했습니다. 나중에 아버지가 남긴 빚을 짊어졌지만, 열심히 그림을 그려서 전부 갚았습니다.

에드가 드가 〈자화상〉 1855년 유화 종이 81.5×65cm
오르세미술관, 파리, 프랑스

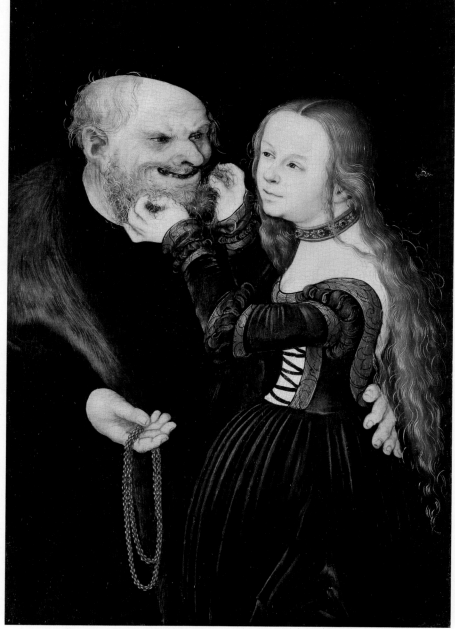

루카스 크라나흐(대) 〈어울리지 않는 커플, 노인과 젊은 여인〉
1522년 유화 목판 86×63㎝ 부다페스트 국립서양미술관, 부다페스트, 헝가리

예로부터 인기 있던 조합

16세기에 크라나흐가 그린 작품으로 못생긴 노인과 순진한 소녀의 대비를 볼 수 있습니다. 노인이 추할수록 소녀의 에로틱함이 더욱 돋보입니다.

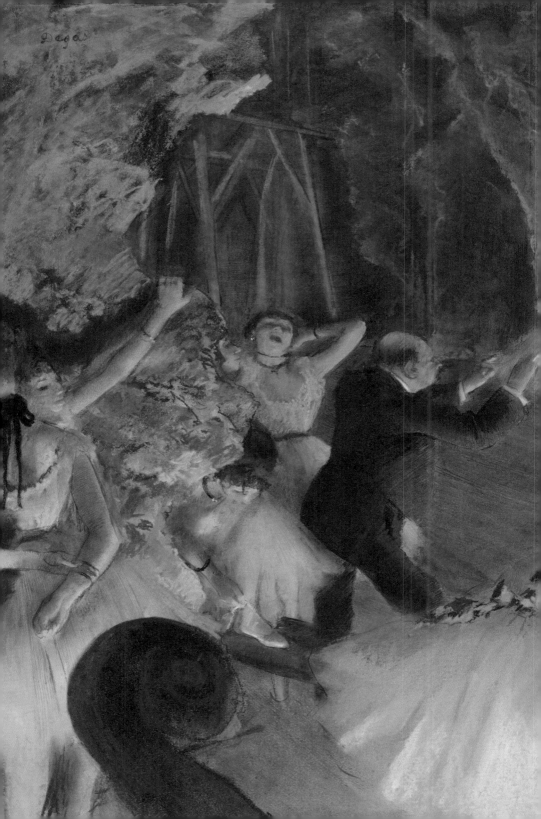

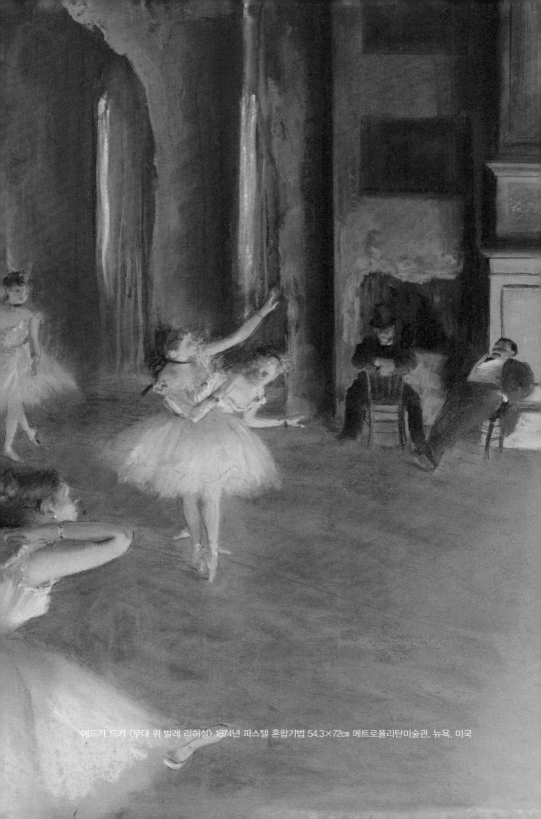

에드가 드가 〈무대 위 발레 리허설〉 1874년 파스텔 혼합기법 54.3×72㎝ 메트로폴리탄미술관, 뉴욕, 미국

발레리나 하면 스폰서가 떠오르는 시대

드가가 발레리나를 그린 공식적인 이유는 아래에 언급한 것과 같습니다. 그렇다면 그곳에 변태 아저씨를 그린 이유는 무엇일까요?

사실 드가가 살던 시대의 발레리나에게는 항상 스폰서가 있었습니다. 파리 오페라 극장의 프리마돈나조차도 부유한 사람의 애인이 되는 경우가 많았습니다. 그래서 굳이 없어도 될 아저씨가 그려져 있으면 누구나 곧바로 상황을 짐작하고, 당연히 있어야 할 지휘자나 무대 감독에게조차 불필요한 상상을 하게 됩니다.

소녀의 순진한 매력을 아저씨의 추악함으로 더욱 돋보이게 하는 것은 르네상스 시대부터 이어져 온 서양 회화의 전통적인 기법이기도 했습니다.

수줍음 많은 남자의 추한 욕망

그렇다면 드가 자신도 변태였는가 하면, 오히려 그 반대였습니다. 그는 여성의 얼굴을 제대로 쳐다보지도 못할 만큼 수줍음이 많은 사람이었습니다. 실제로 그의 발레리나 그림들도 몰래 엿보는 듯한 구도가 많고, 정면에서 그린 작품은 없습니다.

개인적인 상상이지만, 드가는 자신에게 여신 같은 발레리나들이 저속한 아저씨들에게 유린당하는 것에 분개하면서도 은밀한 흥분을 느끼는 사람이었을지도 모릅니다.

드가가 발레리나를 그린 공식적 이유

[이유 1]
눈병 때문에 야외의 햇빛을 견디기
힘들어함 → 인공 조명의 효과를 추구함

[이유 2]
데생 실력이 뛰어나고, 인체의 순간적인
움직임을 포착하는 데 능숙했음

[이유 3]
발레리나 그림이 잘 팔렸음

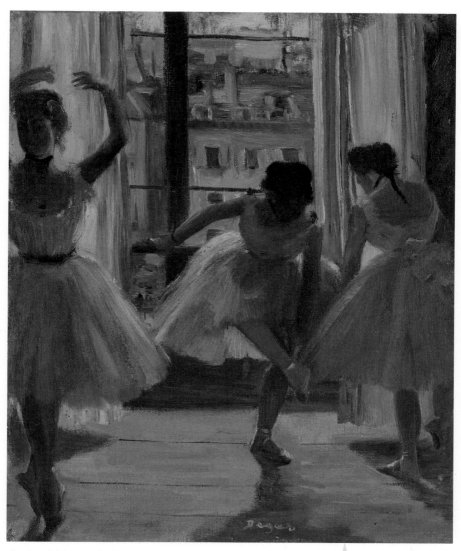

에드가 드가 〈세 명의 무용수〉 1873년 유화 캔버스 개인소장

눈을 맞출 수
없어서 몰래 엿보듯

수줍음이 많아 여성과 눈을 맞출 수 없었던 드가는 발레리나를 그릴 때도 기본적으로 엿보는 시선을 사용했습니다. 누군가가 엿보고 있는 것을 모르는 무방비함이 로코코의 규방화와 같은 효과를 가져옵니다.

인상파를 뒤흔든 살아있는 인형

유튜브
동영상 해설

프랑스를 뒤흔든 문제작

드가가 생전에 발표한 유일한 조각 작품입니다. 파리 오페라 발레 아카데미에 다니던 열네 살의 소녀를 모델로, 밀랍을 반죽해 전라 형태로 만들고 인모 가발과 천으로 된 의상을 입힌 후에 밀랍으로 덮었습니다.

1881년 제 6회 인상파 전시회에서 발표했더니 관객과 동료들 모두 뒷걸음질 쳤습니다. 살아있는 사람을 밀랍 인형으로 만든 것 같은 기분 나쁜 무서움도 들었고, 열네 살 소녀를 전라 모델로 한 것이 큰 빈축을 샀습니다.

노후에도 지치지 않는 조형 삼매경

그 후에는 조각을 발표하지 않았기 때문에, 정말 넌덜머리 난 것으로 생각됐지만 드가의 변태 행각은 끝나지 않았습니다. 노년에 실명하고 나서도 본인의 아틀리에에서 몰래 손의 감각만을 의지하며 미소녀 피규어를 계속 만들어서 사후에 유족을 깜짝 놀라게 했습니다.

> 머리 부분의 밀랍이 떨어져서 진짜 머리카락이 보이는 것이 정말 무섭다!

▶ 드가의 죽음 이후, 28개가 브론즈로 주조되어 전 세계 미술관에 소장되었지만, 오리지널 밀랍 작품은 워싱턴에 있습니다. 반투명의 부드러운 질감이 기분 섬뜩함을 돋보이게 합니다.

에드가 드가
〈열네 살의 어린 무용수〉
1878–1881년 조각
워싱턴 국립미술관, 워싱턴, 미국

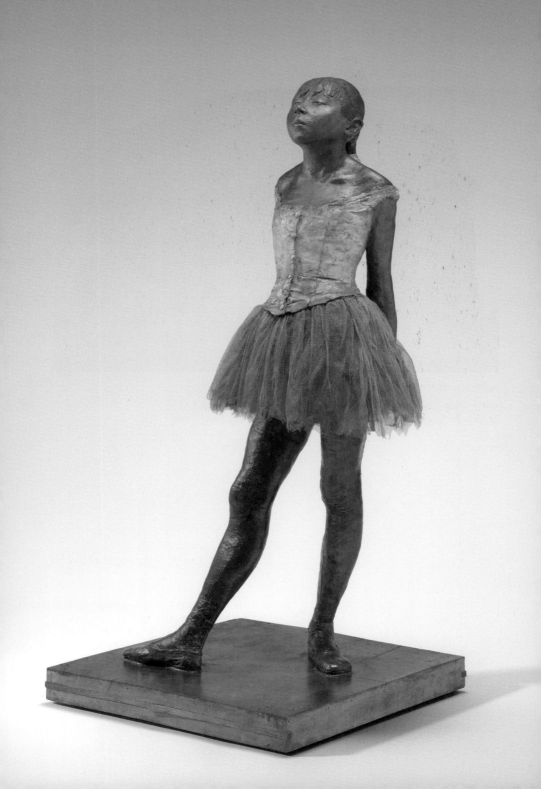

에드가 드가 〈욕조〉 1888년 브론즈 오르세미술관, 파리, 프랑스

1917년, 83세에 사망한 후, 다양한 전라 피규어가 자택에서 발견되었습니다.
윤리적으로 그나마 괜찮은 것들은 유족이 브론즈로 주조하여 발표되었습니다.

2/3 스케일의 전라 미소녀 피규어

▶ 옷을 입히기 전의 전라 상태를 나중에 브론즈로 주조한 작품. 열네 살의 전라라는 것만으로도, 당시나 지금이나 사회적 상식에서 용서되기 어렵습니다.

에드가 드가
〈열네 살의 어린 무용수〉
1878–1881 브론즈 피규어

에드가 드가

유튜브
동영상 해설

Gustave Moreau

모로

1826–1898

성자의 머리를 획득 !

환영: 살로메의 춤

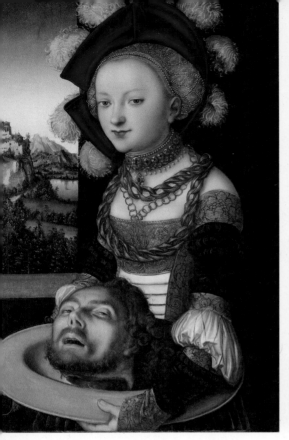

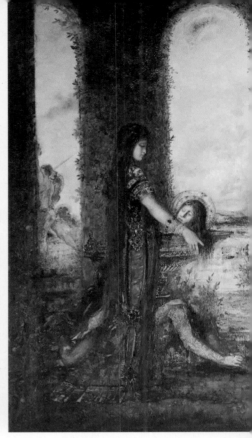

루카스 크라나흐(대) 〈성 요한의 목을 든 살로메〉
1530년 경 87×57㎝
부다페스트 국립서양미술관, 부다페스트, 헝가리

살로메는 성서에 기록된 대로, 머리가 놓인 쟁반을 든 모습으로 그리는 것이 전통입니다. 아름다움과 추함, 에로스(성)과 타나토스(죽음)의 대비를 그리고 있기 때문에 예로부터 인기 있는 그림 주제입니다.

귀스타브 모로 〈정원의 살로메〉
1878년 수채화 개인소장

모로의 여성관은 상당히 왜곡되어 있었습니다. 이 작품에 대한 그의 해설에서, 여성은 원하지 않더라도 상대가 쓰러지는 모습을 보고 기뻐하는 동물적 본능을 갖고 있다고 근거 없는 주장을 했습니다.

성서에서는 목이 떠 있지 않은데

유대인의 왕 헤롯은 형제의 전처 헤로디아와의 결혼을 율법 위반이라고 비판한 세례자 성 요한을 감옥에 가두지만 처형은 망설였습니다. 그러자 헤로디아는, 딸이 왕의 생일날 춤을 선보이자 "보상으로 무엇이든 주겠다."는 기회를 놓치지 않고 "요한의 목을 원합니다."고 하여 참수시켰다고 성서에 기록되어 있습니다. 그러나 모로의 이 그림에서는 춤을 추는 중간에 이미 요한의 목이 나타나 있습니다. 그것을 손가락으로 가리키는 딸 살로메는 스스로 성자의 머리를 원하는 악녀로 보입니다.

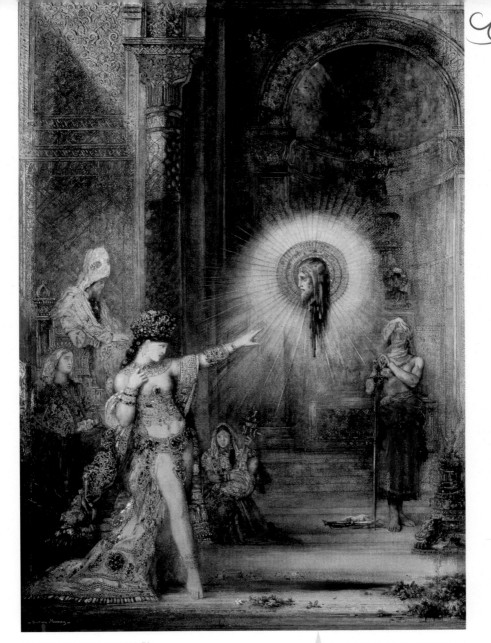

귀스타브 모로 〈환영: 살로메의 춤〉
1876년 수채화 종이 106×72㎝ 오르세미술관, 파리, 프랑스

아직 목을 베어 달라고 하지도
않았는데 너무 빨리 나타났다!

왼쪽의 높은 옥좌에 앉아 있는 사람이 헤롯왕이고, 그 아래가
왕비 헤로디아입니다. 정말로 나쁜 사람은 이 왕비입니다. 이 작
품은 1876년에 살롱에서 입상한 수채화로, 이 외에 유화로 그린
것이 2점 더 있습니다.

뒤틀린 남자와 마성의 여자

모로는 성서의 기술을 무시하고 살로메를 '남자를 파멸시키는 마성의 여자'의 상징으로 그렸습니다. 팜므파탈이라고도 불리는 마성의 여자는 여성에 대한 동경과 두려움으로 뒤틀린 남자의 망상입니다. 남자가 정욕에 빠지는 것은 여성이 유혹하기 때문이라는 책임 회피성 변명입니다.

표면상의 금욕주의가 절정에 달했던 19세기 말 유럽에서는 마성의 여자가 대유행이었습니다. 이는 상징주의 예술에서 빼놓을 수 없는 중요한 주제가 되었습니다.

모로

프랑스 상징주의를 대표하는 화가입니다. 집안이 부유해서 그림을 팔지 않고도 생활할 수 있었기 때문에, 살롱에는 마음 내킬 때만 출품했습니다. 말하자면 원조 니트족 화가라고 할 수 있습니다.

귀스타브 모로 〈자화상〉
1850년 유화 캔버스 41×32cm
귀스타브모로미술관, 파리, 프랑스

아침에는 다리가 4개
점심에는 다리가 2개
저녁에는 다리가 3개인
동물은?

▶ 지나가는 여행자에게 수수께끼를 내고 답을 못하면 잡아먹는 괴물 스핑크스도 마성의 여자의 상징으로 자주 그려졌습니다. 오이디푸스는 '인간'이라고 정답을 맞혀 위험을 피했습니다.

귀스타브 모로
〈오이디푸스와 스핑크스〉
1864년 유화 캔버스
206.4×104.8cm
메트로폴리탄미술관, 뉴욕, 미국

상징주의란 ?

눈에 보이지 않는 추상적인 개념이나 감정을 눈에 보이는 구체적인 사물로 상징적으로 표현하는 19세기 후반에 일어난 예술 운동입니다. 이는 인상주의와 더불어 큰 흐름을 이루었습니다.

Gustave Moreau

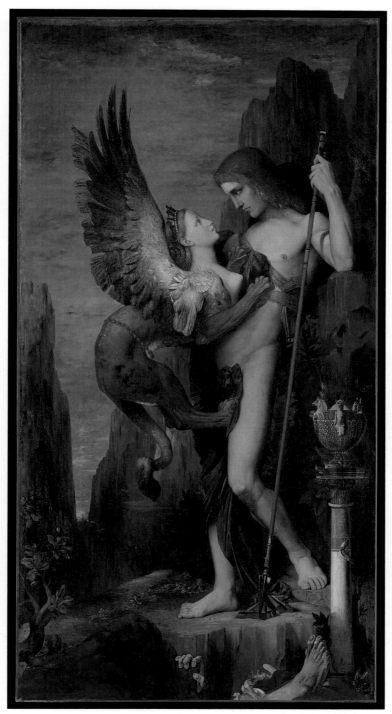

귀스타브 모로

남자의 망상으로 마음대로 캐릭터 변경

　모로의 〈환영: 살로메의 춤〉이 큰 인기를 얻자, 성서에서는 단순히 어머니의 말을 잘 듣는 소녀였던 살로메가 참수 사건의 주범으로 바뀌었습니다. 더욱이 이 그림에 영감을 받은 영국 시인 오스카 와일드가 쓴 희곡과 비어즐리의 삽화에 의해, 살로메는 요한을 사랑했으나 거부당하자 그를 죽이고 그의 잘린 머리에 키스하는 엽기적인 캐릭터로 바뀌었습니다. 이로 인해 살로메는 마성의 여자의 대명사로 이미지가 굳어져 버렸습니다.

〈오스카 와일드의 초상 사진〉
1882년 나폴레옹 새로니 촬영

19세기 말 영국을 대표하는 시인. 파리에서 〈환영: 살로메의 춤〉을 보고 쓴 희곡 '살로메'는 지금까지 전 세계에서 공연되고 있습니다.

세기말 셀럽에게 대인기!

나다르 촬영 〈사라 베르나르〉 1864년 경

지오반니 볼디니 〈몽테스키외 백작의 초상화〉 1897년 유화 캔버스 115.5×82.5㎝ 오르세미술관, 파리, 프랑스

당시 패션 리더였던 몽테스키외 백작과 유명 여배우 사라 베르나르도 모로의 작품을 소장하고 있었습니다.

이것 봐, 이제 너는 나만의 것이 되었어!

오브리 비어즐리, 오스카 와일드 '살로메' 삽화 1894년

25세에 요절한 오브리 비어즐리. 그의 삽화는 와일드의 마음에 들지 않았지만, 대중들에게는 큰 호평을 받았습니다. 희곡 '살로메'를 세계적으로 히트 시킨 하나의 요인이 되었습니다.

유튜브
동영상 해설

Odilon Redon

르동

1840-1916

꽃과 눈을 계속 그린 환상 화가

키클롭스

눈과 꽃에 사로잡힌 남자

그리스 신화의 키클롭스는 흉포한 외눈박이 거인이지만, 르동의 거인은 어딘가 쓸쓸해 보입니다. 이것은 화가 자신의 내성적인 성격을 반영하는 것처럼 보입니다. 르동은 초기부터 '눈'과 '꽃'의 모티브에 집착했습니다. 이것은 그가 젊은 시절에 빠져있던 식물 관찰과 관련이 있다는 이야기도 있습니다. 꽃 공포증을 가진 사람은 '꽃이 자신을 쳐다보고 있다.'고 느낀다는데, 르동도 꽃 속의 눈을 보았을지도 모릅니다.

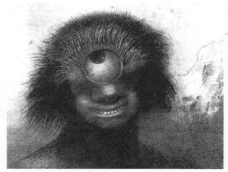

식물처럼 보여?

오딜롱 르동 〈기원〉 석판화

오딜롱 르동
〈무한대로 여행하는 이상한 풍선 같은 눈〉 석판화
독특한 화풍의 르동이지만 고고한 괴짜는 아니었습니다. 그는 젊은 화가들에게 존경받았고, 앵데팡당 전시회의 출범 당시 의장으로 추대되었습니다.

르동
프랑스 보르도 출신. 병약한 어린 시절을 가족과 떨어져 유모나 친척들 속에서 외롭게 지내며 몽상하는 버릇이 생겼다고 합니다. 상징주의 화가로서 독특한 작품 세계를 남겼습니다.
오딜롱 르동 〈자화상〉
1880년 유화 캔버스

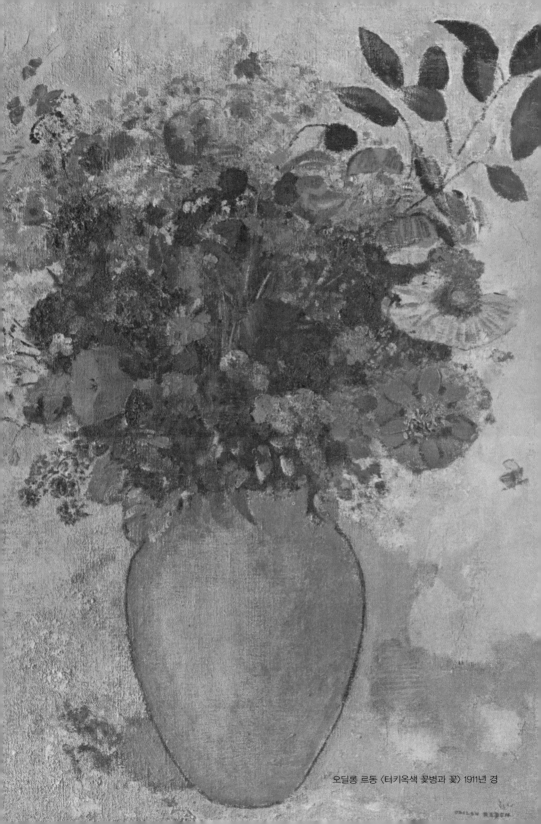

오딜롱 르동 〈터키옥색 꽃병과 꽃〉 1911년 경

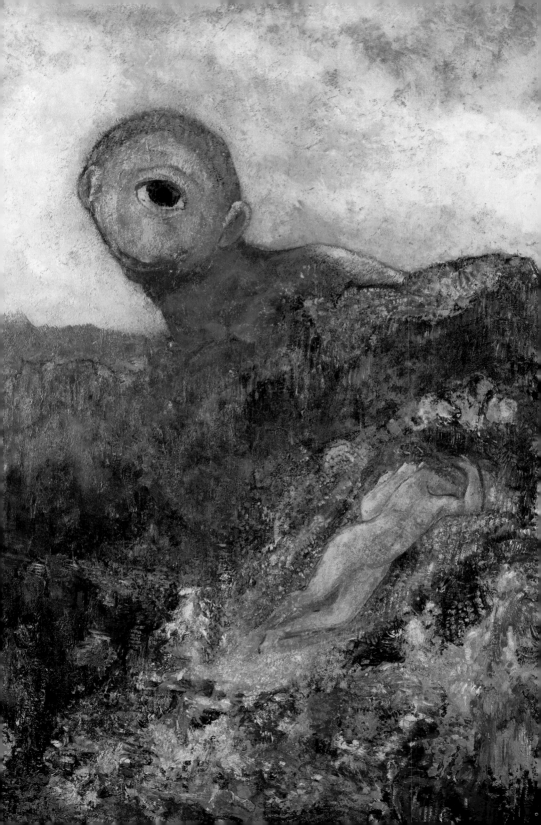

아들과 함께 색을 찾은 세상

르동은 주로 흑백 판화와 연필화를 그리던 시절이 있었지만, 49세에 차남이 태어난 후부터는 다채로운 작품들이 늘어나기 시작했습니다. 장남을 생후 6개월 만에 잃은 르동에게 차남의 성장은 그 무엇보다 기쁨이었을 것입니다. 그러나 사랑하는 아들은 제 1차 세계대전에서 생사를 알 수 없게 되었고, 르동은 실의에 빠진 채 세상을 떠났습니다. 그의 색채 가득한 세상은 아들과 함께 시작되었고, 아들과 함께 끝을 맺었습니다.

*난폭한 거인인데 쓸쓸하고
착해 보이는 눈빛을 가지고 있다*

◀ '변신 이야기'에서 키클롭스(거인족)인 폴리페모스는 바다의 요정 갈라테이아에게 사랑에 빠집니다. 그러나 갈라테이아는 강의 정령 아키스의 연인이었습니다. 폴리페모스는 질투에 사로잡혀 아키스에게 바위를 던져 죽이고 맙니다.

오딜롱 르동 〈키클롭스〉 1914년 경 유화 종이 65.8×52.7㎝ 크뢸러뮐러미술관, 오테를로, 네덜란드

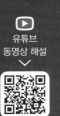

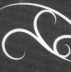

John Everett Millais

밀레이

1829-1896

익사마저 아름답게 그린
배신의 천재

오필리아

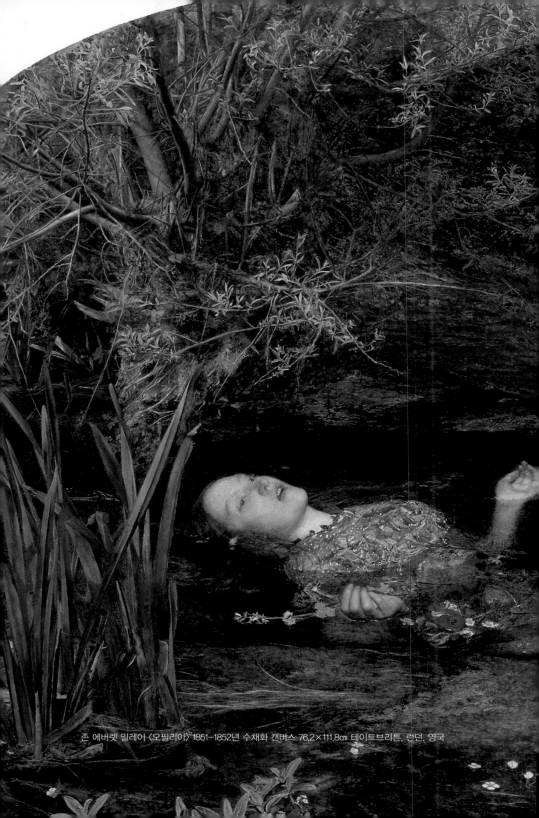

존 에버렛 밀레이 《오필리아》 1851-1852년 수채화 캔버스 76.2×111.8㎝ 테이트브리튼, 런던, 영국

노래하며 익사하는 오필리아

이 작품에 그려진 인물은 셰익스피어의 희곡 '햄릿'에 등장하는 오필리아입니다. 연인인 햄릿이 실수로 아버지를 살해한 것을 알고서 미쳐버린 그녀는 강물에 빠져 노래를 부르면서 죽음을 맞이합니다. 라파엘전파 중에서도 압도적으로 그림을 잘 그렸던 밀레이의 혼신의 작품입니다.

밀레이

영국 사우샘프턴 출신. 어릴 때부터 천재로 불릴 정도로 뛰어난 그림 재능을 발휘하며, 11세의 나이에 사상 최연소로 아카데미 부속 학교에 입학했습니다. 16세에 아카데미 전람회에서 입선했습니다.

1854년 경의 밀레이 초상 사진

〈오필리아〉가 라파엘전파의 대표작품인 이유

민족주의
(영국 고전을 그림)

+

사실주의
(있는 그대로의 자연을 그림)

+

고딕 회귀
(초기 플랑드르파 같은 세밀함)

+

상징주의
(잠과 죽음의 상징으로 양귀비를 그림)

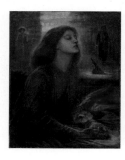

〈오필리아〉의 모델인 엘리자베스 시달은 라파엘 전파의 뮤즈였습니다. 훗날 로세티와 결혼합니다.

단테 가브리엘 로세티
〈베아타 베아트릭스〉
1864-1870년
수채화 캔버스 86.4×66㎝
테이트브리튼, 런던, 영국

라파엘전파란 ?

1848년 영국 왕립 미술 아카데미에 다니던 밀레이, 로세티 등 7명의 동료가 결성했습니다. 이들은 미술 아카데미의 교육에 반발하며 라파엘로 이전의 미술과 공예가 하나였던 고딕 시기로 돌아가, 자연을 이상화하지 않고 있는 그대로 그려야 한다고 주장했습니다.

여러 가지 요소가 가득 담긴 대표작

〈오필리아〉에는 밀레이가 소속되어 있는 라파엘전파가 지향했던 모든 것이 담겨 있습니다. 영국인으로서 영국 고전을 주제로 하고(민족주의), 있는 그대로의 자연을 묘사하고(사실주의), 모든 것에 초점을 맞출 정도로 세밀하게 그려내고(고딕 회귀), 잠과 죽음을 연상시키는 양귀비꽃 등 상징적인 아이템을 효과적으로 배치(상징주의)하고 있습니다. 이렇게 많은 요소를 균형 있게 통합한 솜씨는 가히 천재라 할 만합니다.

라파엘전파의 끝

라파엘전파의 집대성이라고 할 수 있는 걸작 〈오필리아〉는 그들이 대립했던 미술 아카데미를 감탄하게 했습니다. 그러나 이로 인해 밀레이는 왕립 아카데미에 발탁되어 라파엘전파를 떠나게 됩니다. 에이스를 읽은 라파엘전파는 결성 5년 만에 해체되었지만, 그들의 화풍은 초기 멤버를 넘어 많은 화가들에게 계승되었습니다.

빼앗은 사랑과 아이에 대한 애정

밀레이가 본의 아니게 배신한 것은 동료만이 아니었습니다. 라파엘전파의 최대 후원자였던 평론가 존 러스킨 부부와 사생 여행을 떠났을 때, 밀레이는 러스킨의 아내와 사랑에 빠졌습니다. 사실 러스킨에게는 롤리타 신드롬 의혹이 있었고, 아내 에피와는 부부관계가 없었다고 합니다. 그것을 이유로 그녀는 이혼하게 되고 밀레이과 재혼하지만, 빅토리아 여왕의 눈총을 받아 여왕 알현을 못 하게 됩니다. 그럼에도 불구하고 두 사람은 여덟 명의 자녀들 두며 행복한 결혼 생활을 이어갔습니다. 밀레이가 서양화가로서는 드물게 아이들을 사랑스럽게 그릴 수 있었던 것은 아이들에 대한 깊은 애정의 증거일 것입니다.

존 에버렛 밀레이 〈글렌핀러스의 존 러스킨〉 1853–1854년 유화 캔버스 71.3×60.8㎝ 애쉬몰리안미술관, 옥스퍼드, 영국

존 러스킨은 영국의 사상가이자 미술 평론가입니다. 그는 1843년부터 발간한 '근대 화가론'에서 "자연을 이상화하지 말고, 있는 그대로 그려야 한다."고 주장했습니다. 그는 라파엘전파 결성의 계기가 된 인물입니다.

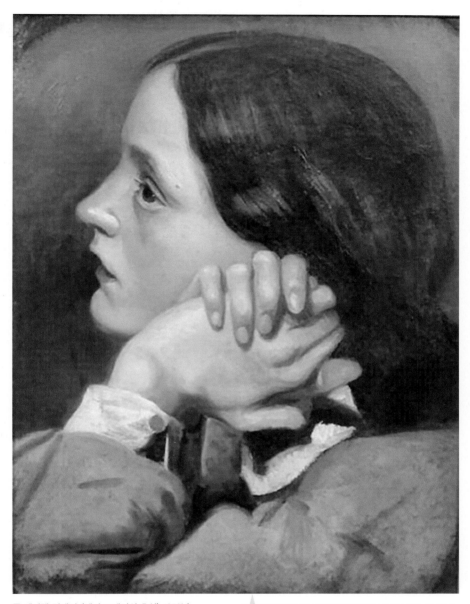

존 에버렛 밀레이 〈에피 그레이의 초상〉 1853년

러스킨은 성인 여자에게 흥미가 없어서...

유피미어 찰머스 그레이(통칭 에피)는 러스킨의 아내였지만, 결혼한 후 5년간 한 번도 부부관계가 없었고, 결국 소송 끝에 이혼하고 밀레이와 재혼했습니다. 그러나 죽기 직전까지 여왕을 알현할 수 없었습니다.

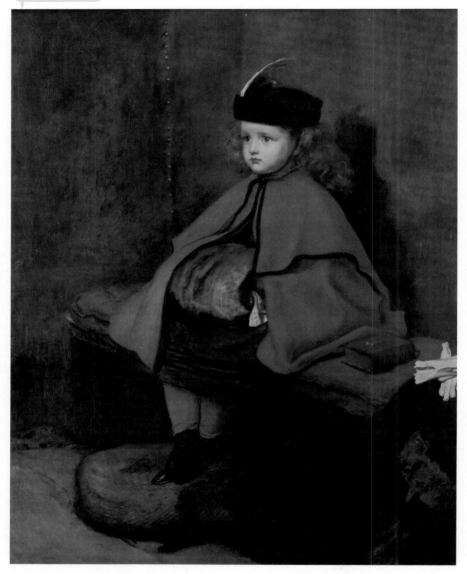

존 에버렛 밀레이 〈나의 첫 설교〉 1863년 유화 캔버스 92×77㎝ 길드홀아트갤러리, 런던, 영국

이 작품은 밀레이의 장녀 에피가 교회에서 신부님의 설교를 처음 듣는 긴장한 모습이 담긴 사랑스러운 작품입니다. 노년의 밀레이는 이러한 귀여운 아이들의 그림으로 국민적인 인기를 얻었습니다.

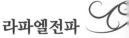

존 에버렛 밀레이 〈나의 두 번째 설교〉 1864년 유화 캔버스 97×72cm 길드홀아트갤러리, 런던, 영국

두 번째 설교에서는 긴장이 완전히 풀려서 졸고 있습니다. 처음의 긴장했던 모습과 대비되어 절로 미소가
지어지는 작품입니다.

존 에버렛 밀레이

유튜브
동영상 해설

Dante Gabriel Rossetti

로세티

1828–1882

뮤즈의 죽음을 애도하는
가짜 진혼화

베아타 베아트릭스

화가이자 시인이며 나쁜 남자

로세티는 이탈리아계의 나쁜 남자였습니다. 그는 그가 이끈 라파엘전파의 뮤즈인 리지를 차지하고 그녀와 결혼했지만, 외도는 멈추지 않았습니다. 리지는 아이가 사산하여 정신적으로 병들었고, 아편 팅크를 과다 복용해 32세의 나이에 세상을 떠났습니다. 아내의 죽음을 애도하며 〈베아타 베아트릭스〉를 그리기 시작한 것도 잠시, 로세티는 곧바로 다른 여자들과 어울리기 시작했습니다. 심지어, 리지의 죽음을 애도하기 위해 무덤에 묻어 봉인했던 시집을 다시 꺼내 출판하기도 했습니다. 그냥 나쁜 남자 정도가 아닌, 거의 쓰레기였습니다.

로세티
런던 출신으로 '신곡'의 작가 단테를 연구하던 아버지에 의해 단테라는 이름을 갖게 되었습니다. 시인으로도 유명했으며, 라파엘전파의 이론적 리더였습니다.

조지 프레데릭 왓츠
〈단테 가브리엘 로세티의 초상〉
1871년 경 유화 캔버스 66.1×53.5㎝
내셔널포트레이트갤러리, 런던, 영국

Regina Cordium

리지의 본명은 엘리자베스 시달입니다. 노동자 계급 가정에서 태어났고, 어린 시절부터 문학과 그림을 좋아했습니다. 라파엘전파 화가들의 모델을 맡는 한편, 자신도 그림을 그렸습니다.

엘리자베스 시달의 초상 사진

로세티가 결혼 기념으로 리지에게 선물한 작품인 〈레지나 코르디움〉은 '마음의 여왕'이라는 뜻입니다. 그러나 그녀가 손에 든 팬지의 꽃말은 '슬픈 추억'으로, 결혼에 어울리는 의미는 아닙니다.

단테 가브리엘 로세티 〈레지나 코르디움〉
1860년 유화 목판 25.4×20.3㎝
요하네스버그미술관, 요하네스버그, 남아프리카공화국

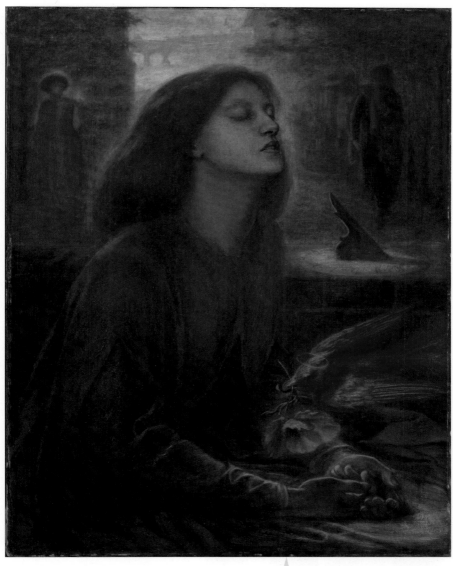

단테 가브리엘 로세티 〈베아타 베아트릭스〉
1864-1870년 유화 캔버스 86.4×66㎝ 테이트브리튼, 런던, 영국

진혼화라고 하지만 애초에 누구
때문에 죽었는지 생각해 보라고!

'신곡'에서 단테가 천국에서 재회하는 죽은 연인 베아트리체(베아트릭스)를 리지에 비유하고 있습니다. '베아
타'는 '행복한'이라는 뜻입니다. 양귀비꽃은 죽음과 안식을, 비둘기는 평화를 상징합니다.

나쁜 남자를 농락한 진정한 마성의 여인

페르세포네

유튜브
동영상 해설

돈 많고 착한 사람을 좋아한 제인

라파엘전파 해체 후, 로세티는 한 번도 그려본 적 없는 대형 벽화 작업을 맡아 옥스퍼드 대학교로 갔습니다. 그곳에서 그를 도와준 인물이 옥스퍼드 대학교 출신의 모리스와 번 존스였습니다. 제인은 이들, 즉 제 2기 라파엘로전파라고 할 수 있는 그들이 발견한 새로운 뮤즈였습니다. 그녀가 결혼 상대로 선택한 사람은 리지라는 약혼자가 있음에도 구애하던 로세티가 아닌, 막대한 재산을 상속받은 모리스였습니다.

진정한 마성의 여자!

제인은 모리스가 그녀를 위해서 지은 교외의 대저택 생활에 싫증을 느끼고 런던으로 이사했습니다. 그곳에서 기다리고 있던 사람은 리지를 잃은 로세티였습니다. 이리하여 여름에는 교외에서 로세티와 지내고, 겨울에는 런던에서 모리스와 함께 지내는 제인의 이중생활이 시작되었습니다. 로세티는 그녀가 돈에 얽매여 있다고 멋대로 생각하며 괴로워했고, 술과 마약에 빠져 자멸하게 됩니다. 그러나 제인은 다시 새로운 애인을 만들고, "남자로서 사랑한 적은 없다."고 단언한 모리스와도 아무렇지 않게 잘 살아갔습니다.

로세티

단테 가브리엘 로세티의 초상 사진
루이스 캐럴 촬영

모리스

윌리엄 모리스의 초상 사진

마성의 여인 제인에게
농락당한 두 명의 남자

윌리엄 모리스는 디자인과 글쓰기에 재능을 발휘하여 아트앤크래프트 운동을 일으켰습니다. 아내 제인을 위해 지은 호화로운 저택의 가구와 벽지도 그와 동료들이 디자인했습니다.

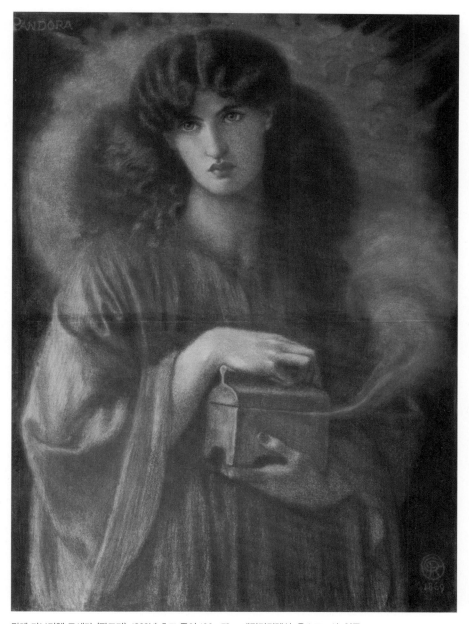

단테 가브리엘 로세티 〈판도라〉 1869년 초크 종이 100×72㎝ 패링던컬렉션, 옥스포드셔, 영국

로세티는 제인의 하인처럼 헌신하며 지냈고, 53세의 나이에 뇌연화증과 요독증으로 쇠약해져 사망했습니다.
그녀와의 만남이 그에게는 판도라의 상자와 같았는지도 모릅니다.

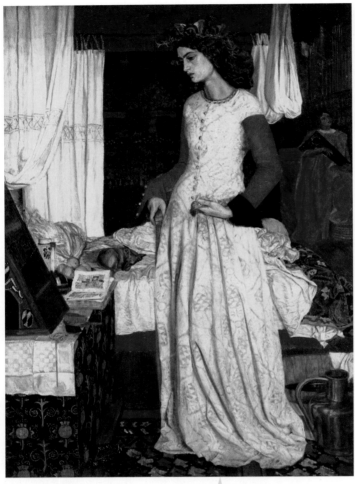

윌리엄 모리스 〈아름다운 이졸데〉
1858년 유화 캔버스 71.8×50.2cm
테이트 브리튼, 런던, 영국

모리스는 훗날 제인이
바람필 것을 예상한 것일까?

모리스가 그린 몇 안되는 유화 작품 중 하나입니다. 이졸데는 아서왕 전설의 한 일
화에 등장하는 왕비로, 왕의 신하와 불륜을 저지릅니다. 모델을 맡은 제인은 모리
스와 결혼한 후, 신하가 아닌 선배 로세티와 불륜을 저질렀습니다.

Dante Gabriel Rossetti

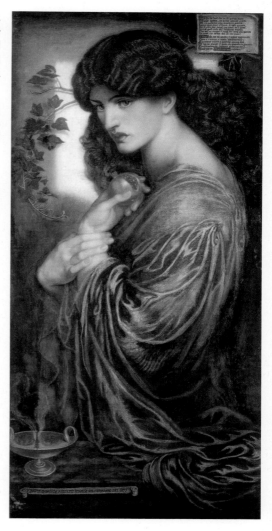

페르세포네는 그리스 신화의 여신입니다. 명계의 하데스에게 납치되어 명계의 석류를 먹었기 때문에 1년의 절반은 명계에서, 나머지 절반은 지상에서 지내게 됩니다. 로세티는 이 작품에 제인의 이중생활을 일방적으로 동정하는 시를 덧붙였습니다.

단테 가브리엘 로세티 〈페르세포네〉
1874년 유화 캔버스 125.1×61㎝
테이트 브리튼, 런던, 영국

아니, 나는 내가 좋아서 이중 생활을 하는 것이라 괜찮아!

제인 버튼
가난한 마부의 딸로 태어나, 모리스와 결혼하기 위해 상류층의 예절과 말투를 배웠습니다. 영화 '마이 페어 레이디'의 원작 모델이라고도 합니다.

제인 버튼의 초상 사진

유튜브
동영상 해설

∨

Herbert James Draper

드레이퍼

1863-1920

영국에서 마성의 여자를
상징하는 세이렌

율리시스와 세이렌들

바다의 남자를 홀리는 마성의 인어

아름다운 노랫소리로 선원을 유혹하여 난파시키는 세이렌은 그리스 신화에서 반인반조로 표현되었지만, 나중에 인어의 모습이 일반화되었습니다. 19세기에는 마성의 여자의 상징으로, 특히 해양 국가인 영국에서 많이 그려졌습니다. 드레이퍼의 이 그림이 바로 그 전형입니다. 배에 오른 세이렌에게 다리가 있는 것은 안데르센의 동화 '인어 공주'의 영향일지도 모릅니다.

명예보다 젖꼭지를 고른 상남자

고전적 기법이 뛰어나고 수상 경력도 풍부한 드레이퍼였지만, 왜인지 미술 아카데미 회원은 되지 못했습니다. 빅토리아 시대 영국은 명목상 금욕주의가 절정에 달했던 시기였습니다. 누드화에 젖꼭지를 제대로 그리는 드레이퍼의 고집이 비도덕적으로 여겨졌던 것은 아닐까요?

드레이퍼

런던 출생으로 왕립 미술 아카데미에서 공부하며 여러 상을 받았고, 국비로 로마와 프랑스에서 유학했습니다. 1900년에는 〈이카로스를 위한 탄식〉으로 파리 만국박람회에서 금상을 수상했습니다.

허버트 제임스 드레이퍼의 초상 사진
1900년 경

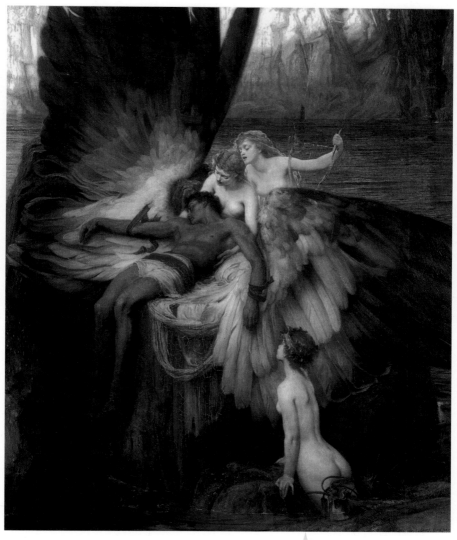

허버트 제임스 드레이퍼 〈이카로스를 위한 탄식〉
1898년 유화 캔버스 182.9×155.6㎝ 테이트브리튼, 런던, 영국

바다의 정령 탓이 아닌,
자의로 날아올랐다가 떨어진 것

태양에 너무 가까이 다가가서 밀랍으로 고정한 날개가 녹아 추락한 이카로스.
파리 만국박람회에서 금상을 수상한 이 작품에도 젖꼭지가 제대로 그려져 있습니다.

존 윌리엄 워터하우스 〈율리시스와 세이렌들〉
1891년 유화 캔버스 100,6×202㎝ 빅토리아국립미술관, 멜버른, 오스트레일리아

워터하우스는 그리스 신화의 기록에 충실히 따라 반인반조
의 세이렌을 그렸습니다. 이쪽이 훨씬 더 섬뜩합니다.

▶ 율리시스는 그리스 신화 오디세이의 영어
이름입니다. 그는 선원들에게 세이렌의 노랫
소리를 듣지 않도록 귀마개를 하게 하고, 자
신은 돛대에 몸을 묶고 일부러 노래를 들었
습니다. 착란 증상이 와도 견뎌냈습니다.

허버트 제임스 드레이퍼
〈율리시스와 세이렌들〉
1909년 경 유화 캔버스 177×213,5㎝
페렌스미술관, 킹스턴, 영국

Herbert James Draper

에로틱하지 않고
그저 무서운 새 모습의 세이렌

스스로 위험에 뛰어드는 율리시스

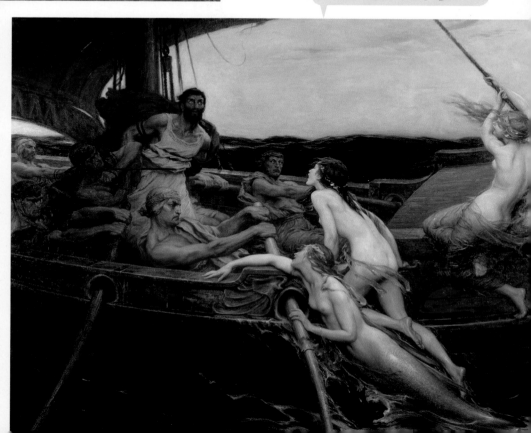

Richard Dadd

대드

1817-1886

19세기 영국에서 유행한
요정과 오컬트!

요정 펠러의 일격

요정 그림으로서는 오히려 정통적

19세기 빅토리아 시대의 영국은 산업 혁명과 과학의 발달에 대한 반동으로 고딕 부흥과 오컬트 붐이 일어났습니다. 켈트 시대부터 끈질기게 이어져온 요정 신앙을 반영한 그림들도 하나의 장르를 이룰 정도로 유행했습니다.

장래가 촉망되었으나 정신적으로 병들어 아버지를 살해하고 정신과 병원에 수용된 리처드 대드가 그린 이 작품도 그런 시대의 산물입니다. 이 작품은 종종 비주류 예술로 치부되기도 하지만, 기법은 충분히 고전적입니다. 비정상적으로 보이는 과밀한 구성도 사실은 당시의 요정 그림으로서는 특별히 드문 것이 아닙니다.

대드

영국 켄트주 채텀 출신으로 왕립 아카데미 미술학교를 나와서 후원자인 변호사와 중동 여행에 동행하던 중 정신 이상을 겪었습니다. 귀국 후, 아버지를 살해하고 체포되어 평생을 정신병원에서 보냈습니다.

리처드 대드의 초상 사진
1856년 경

존 앤스터 피츠제럴드 〈요정의 연회〉 1859년 개인소장

빅토리아 시대의 요정 그림을 대표하는 작품입니다. 이 화가는 '페어리 피츠제럴드'라고 불릴 만큼 요정을 좋아했는데, 그의 작품에는 히에로니무스 보스의 느낌이 약간 들어 있습니다.

> 작가 코난 도일도
> 요정을 믿고 있었습니다

리처드 대드 〈요정 펠러의 일격〉
1855-1864년 유화 캔버스 54×39.4cm
테이트 브리튼, 런던, 영국

▶ 대드가 정신과 병원에서 그려 간호사에게 선물한 작품입니다. 풀밭 아래 작은 요정의 나라가 있고, 그곳에서 땔감을 자르고 있는 장면입니다. 오른쪽 위의 막자사발에 약을 갈고 있는 남자는 대드가 살해한 아버지입니다. 대드는 "악마가 아버지로 둔갑했다."고 믿고, 산책 중에 갑자기 칼로 찔러 살해했다고 합니다.

록밴드 퀸은 이 작품을 노래로 만들었습니다

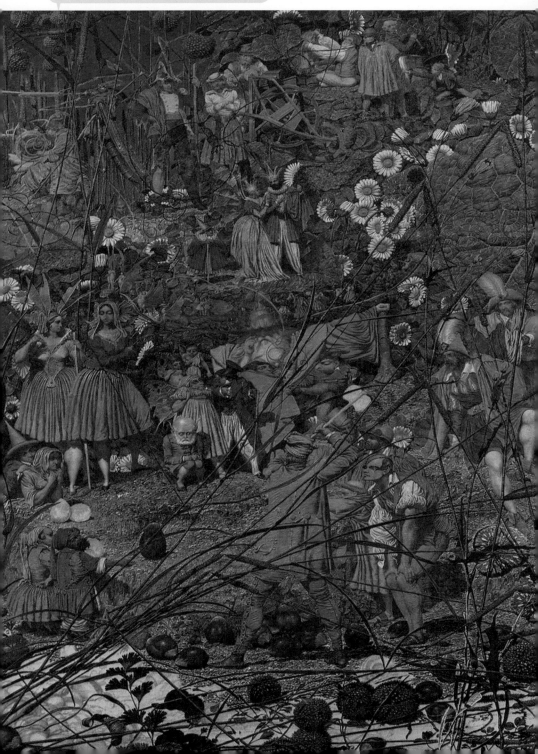

유튜브
동영상 해설
∨

Georges Seurat

쇠라

1859–1891

인상파 전시회의 막을 내린 문제작!

그랑자트섬의 일요일 오후

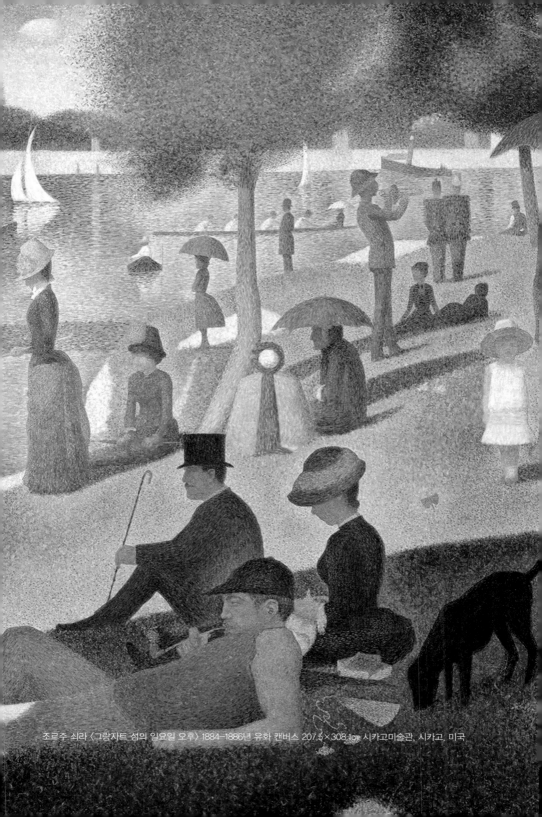

조르주 쇠라 〈그랑자트 섬의 일요일 오후〉 1884~1886년 유화 캔버스 207.5×308.1cm 시카고미술관, 시카고, 미국

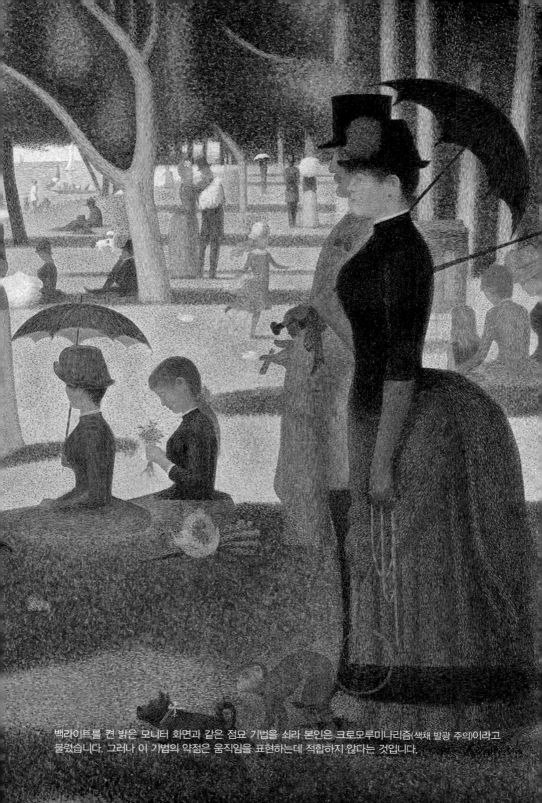

백라이트를 켠 밝은 모니터 화면과 같은 점묘 기법을 쇠라 본인은 크로모루미나리즘(색채 발광 주의)이라고
불렀습니다. 그러나 이 기법의 약점은 움직임을 표현하는데 적합하지 않다는 것입니다.

독립 전시회와 새로운 스타의 등장

1884년, 쇠라와 시냐크 등 젊은 화가들이 선배인 르동을 의장으로 뭉쳐서, 누구나 심사 없이 출품할 수 있는 앵데팡당(독립) 전시회를 발족시켰습니다. 쇠라는 다음 해에 〈그랑자트섬의 일요일 오후〉를 발표할 예정이었으나, 이 전시회의 개최가 중지되는 바람에 점묘 기법을 열렬히 칭송해 준 피사로의 권유로 인상파 전시회에 출품하게 됩니다.

인상파의 분열과 종말

그러나 이 결정에 모네와 르누아르는 크게 반대했습니다. 그들은 쇠라의 점묘법이 인상파의 필촉분할과는 비슷하지만 본질적으로 다르다는 것을 본능적으로 알아챘던 것입니다. 그동안 멤버 간의 대립을 중재해 온 피사로가 고립되면서, 인상파 전시회는 이 작품이 출품된 1986년의 제 8회를 마지막으로 끝을 맺게 됩니다.

쇠라

모네와 르누아르보다 약 20세 젊은 세대인 쇠라는 19세에 국립미술학교에 입학했지만, 병역 때문에 중퇴했습니다. 이후에도 그림을 계속 그렸지만, 31세의 젊은 나이에 병으로 사망했습니다. 쇠라의 뜻은 그의 동료 시냐크가 이어받았습니다.

조르주 쇠라의 초상 사진
1888년

이제부터는 이거다!

이런 건 인정할 수 없어!

VS

카미유 피사로　　　**오귀스트 르누아르**　　**클로드 모네**　　　**알프레드 시슬레**

[감색 혼합]

색은 섞으면 어두워집니다. 이것이 감색혼합입니다. 색의 삼원색인 빨강, 파랑, 노랑을 모두 섞으면 검정이 되며, 컬러 인쇄는 사진의 색을 이 네가지 색으로 분해합니다.

[가색 혼합]

빛은 섞으면 밝아집니다. 빛의 삼원색은 빨강, 파랑, 초록이며, 이 색들을 모두 섞으면 흰색이 됩니다. 컬러 모니터 화면의 색은 이 빛의 가색 혼합으로 만들어집니다.

[쇠라의 가색 혼합]

쇠라의 이론에 따르면, 보색(반대색)을 옆에 나란히 배치하면 눈이 헐레이션(halation: 밝은 대상의 주변이 흐려지는 것)을 일으켜 가색 혼합과 비슷한 효과가 발생합니다. 예를 들면, 빨간색과 초록색을 나란히 배치하면 노란색이 어른거리는 원리입니다.

보색

눈의 착각으로
더 밝게 보인다!

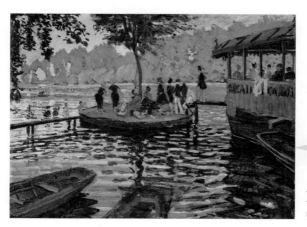

선배들은 이론이 아닌
인상으로 그렸다

클로드 모네 〈라 그르누예르〉
1869년 경 유화 캔버스 74.6×99.7㎝
메트로폴리탄미술관, 뉴욕, 미국

점묘와 필촉분할은 기본적으로 다르다

인상주의의 필촉분할이 자연 색채의 인상을 포착하는 기법이었다면, 신인상주의라 불리는 쇠라의 점묘는 인공적인 색채를 창조하는 기법입니다. 그런 의미에서 자연의 색채를 재현하는 컬러 인쇄의 망점과도 다른 것입니다. 르누아르는 광학 이론에 기반한 그들의 인공적인 색채를 "머리로만 생각해서 그리기 때문에 자연스럽지 않다."고 비판했습니다.

그림은 '똑같이' 그릴 필요가 없다

그럼에도 불구하고 이런 부자연스러움이 쇠라의 새로움을 보여줍니다. 신인상주의가 포스트 인상주의에 포함되는 이유입니다. 서양 회화는 마침내 자연의 모방에서 벗어나 색과 형태를 자유롭게 구성하여 회화만의 독자적인 표현을 추구하기 시작했습니다. 자연을 있는 그대로 똑같이 그리는 능숙함이 의미를 잃기 시작한 것도 이 시기부터입니다.

자연의 재구성을 세잔은 형태로, 쇠라는 색으로!

폴 세잔 〈생 빅토아르산〉 1902-1904년 유화 캔버스 73×91.9㎝ 필라델피아미술관, 필라델피아, 미국

세잔은 자연을 원형, 삼각형, 사각형 같은 단순한 기하학적 형태로 분해하여 재구성했습니다. 색을 삼원색으로 분해하여 재구성한 쇠라와 같은 작업을 형태로 했다고 할 수 있습니다.

조르주 쇠라 〈그랑캉의 오크 곶〉 1885년 유화 캔버스 64.8×81.6cm 테이트브리튼, 런던, 영국

쇠라가 그림에 테두리를 그린 것은 일본의 '우키요에'와 비슷하다

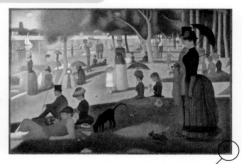

카츠시카 호쿠사이 〈파도와 싸우는 배〉
1804-1807년 판화 19.2×25cm 개인소장

쇠라는 분명히 위의 호쿠사이 작품을 보고 〈그
랑캉의 오크 곶〉을 그린 것으로 보입니다. 그리
고 호쿠사이 작품의 테두리를 모방하여 〈그랑
자트섬의 일요일 오후〉의 테두리에 응용한 것
으로 추측됩니다.

유튜브
동영상 해설
∨

Paul Cézanne

세잔

1839-1906

그림이 서툰 것을 반대로 이용하여
'근대 회화의 아버지'가 된 위인

큐피드 석고상이 있는 정물

이 그림으로 세상을 제패할 거야!

폴 세잔 〈사계〉 (봄) 1860년 경
유화 캔버스 315×98㎝ 프티팔레, 파리, 프랑스

폴 세잔 〈사계〉 (여름) 1860년 경
유화 캔버스 315×98㎝ 프티팔레, 파리, 프랑스

화가를 꿈꾸며 파리로 가려고 아버지를 설득하기 위해 21세의 세잔이 혼신을 다해 그린 작품입니다.

Paul Cézanne

폴 세잔 〈사계〉 (가을) 1860년 경
유화 캔버스 315×98cm 프티팔레, 파리, 프랑스

폴 세잔 〈사계〉 (겨울) 1860년 경
유화 캔버스 315×98cm 프티팔레, 파리, 프랑스

'앵그르'라고 서명하여 대가와 동등함을 어필하려 했으나, 원근법과 질감 표현이 서투른 것, 그리고 그에 대한 자각이 없었던 것은 그의 타고난 성향이었습니다.

인상파를 넘어선 초기 멤버

종종 후기 인상주의라고 오역되는 경우도 있지만, 포스트 인상주의는 1886년 인상파 전시회 종료 '이후', 1905년 야수파가 등장하기까지 약 20년간의 예술 운동을 총칭합니다. 세잔은 인상파 초기 멤버이면서도 포스트 인상주의의 거장으로 '근대 회화의 아버지'로 불립니다.

서투름이 오히려 능숙함으로

세잔을 단번에 이해할 수 있는 키워드는 '태생적으로 그림이 서툴다.'는 것입니다. 그의 작품과 이를 해설하는 연구자의 글은 종종 이해하기 어려운데, 이는 그의 독특한 화풍에서 기인합니다.

먼저, 세잔의 원근법은 엉망진창이고, 물체들은 부자연스러운 방향을 향하고 있습니다. 질감 표현은 더욱 서툴러서, 천과 돌이 똑같이 딱딱해 보입니다. 그렇기에 그가 살롱에서 한 번도 입선하지 못한 것은 당연한 일입니다. 그러나 바로 이 서투름이 그를 '근대 회화의 아버지'로 만들었습니다. 그 안에는 놀라운 발상의 전환이 있었습니다.

> 그림이라 사과는 굴러떨어지지 않아!

세잔
1839년, 남프랑스 엑상프로방스에서 태어났습니다. 파리로 가서 인상파에 합류했지만, 빛을 보지 못하고 귀향했습니다. 부모님의 유산으로 창작 활동을 이어갔습니다.

폴 세잔의 초상 사진

폴 세잔 〈큐피드 석고상이 있는 정물〉 1894년 경 유화 목판에 붙인 종이 70.6×57.3㎝ 코톨드갤러리, 런던, 영국

카메라가 보급되면서 그림이 실제와 똑같을 필요성이 없어진 것도 세잔에게 유리하게 작용했습니다.

폴 세잔 319

폴 세잔 〈사과와 오렌지가 있는 정물〉
1899년 경 유화 캔버스 74×93㎝ 오르세미술관, 파리, 프랑스

그림으로 성립된다면
그것으로 OK

자연을 똑같이 그리는 것보다 회화로서의 구도를 우선시했습니다.
원근법과 질감 표현도 버리고, 모든 것을 구도의 한 가지 요소로서 똑같은 느낌으로 그렸습니다.

Paul Cézanne

그림은 그림일뿐

세잔은 '자연을 똑같이 그릴 수 없다면, 그릴 수 있는 방식으로 그리면 된다.'고 생각했습니다. 그는 자연을 자신이 그릴 수 있는 단순한 형태인 구, 원뿔, 원기둥(○△□)으로 분해하여 재구성했습니다. 그랬더니 그것이 오히려 대상의 본질을 표현하기 좋다는 것을 깨달았습니다.

더 나아가 세잔이 도달한 진리는 '그림은 자연과 똑같이 그릴 필요가 없고, 그림으로서 성립되기만 하면 된다.'는 것이었습니다. 그렇게 되면 서양 회화의 전통인 똑같이 그리는 기법, 즉 세잔이 어려워했던 원근법이나 질감 표현에 얽매일 필요도 없었습니다.

예술은 기술보다 표현

세잔의 발상의 전환은 그가 56세에 가진 첫 개인전에서 젊은 화가들에게 충격을 주었습니다. 서툴지만 확고한 존재감이 있어서 따라 하려 해도 따라 할 수 없는 그의 작품은, 잘 그리는 기술보다 자신만의 독창적인 표현이 중시되는 새로운 시대의 도래를 알렸습니다. 이것이 그가 '근대 회화의 아버지'로 불리는 이유입니다.

세잔의 대담한 발상 전환
- 자연을 단순한 형태로 분해하여 재구성
- 원근법을 무시한 자유로운 구도
- 질감을 무시하고 모든 것을 같은 느낌으로 묘사

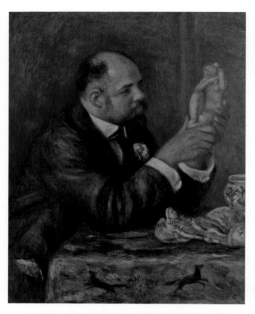

볼라르 :
"요즘 어떻게 지내?"

피에르 오귀스트 르누아르
〈앙브루아즈 볼라르의 초상〉
1908년 유화 캔버스 81.6×65.2㎝
코톨드갤러리, 런던, 영국

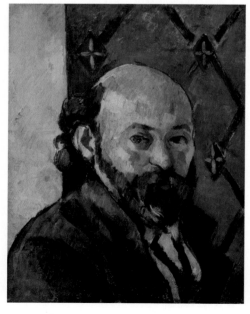

세잔 :
"그림 그리며 지내요."

폴 세잔
〈올리브색 벽지의 자화상〉
1880-1881년 경 유화 캔버스 34.7×27㎝
내셔널갤러리, 런던, 영국

1895년, 56세의 세잔은 화상 볼라르의 권유로 첫 개인전을 열었고, 신세대의 젊은 예술가들로부터 큰 찬사를 받았습니다. 3년 후에 열린 개인전에서도 호평을 받았으며, 1900년에는 마침내 파리 만국박람회에 출품하게 되었습니다.

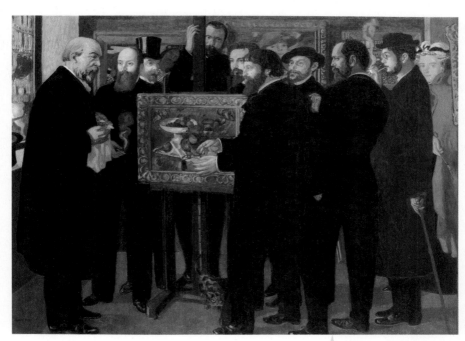

모리스 드니 〈세잔 예찬〉
1900년 유화 캔버스 182×243.5㎝ 오르세미술관, 파리, 프랑스

나비파의 드니 등에 의해서 세잔의 작품은 재발견됩니다. 질감 표현이나 원근법을 무시한 그의 작품이 오히려 20세기 회화의 표현법을 예감시켰습니다.

흉내 낼 수 없는 서투름이
오히려 대단하네?

56세에
첫 개인전

나비파 등에
영향

1900년 파리
만국박람회에
출품

피카소 등
큐비즘에
영향

Vincent van Gogh

고흐

1853-1890

'해바라기'를 여러 장 그린
슬픈 이유

해바라기

'일본의 빛'을 사랑하다

고흐의 〈해바라기〉는 현재 6점이 남아있는 것으로 확인되지만, 실제로는 더 많이 그릴 예정이었습니다. 일본 우키요에의 생생한 색채에 감동한 그는, 햇빛이 밝은 남프랑스 아를에서 '여기가 일본이다!'라고 단정짓고, 동료들을 모으기 위해 '노란 집'을 빌렸습니다. 이유는 알 수 없지만, 고흐는 '일본의 화가는 공동생활을 한다.'고 믿었습니다. 그의 동기는 언제나 이유를 알 수 없는 단정과 착각에 의한 것이었습니다. 그리고 모든 생활비는 동생 테오가 부담했습니다. 〈해바라기〉는 이상을 향한 예술가의 상징으로, 모인 사람 수만큼 그려서 식당에 걸어 둘 생각이었습니다.

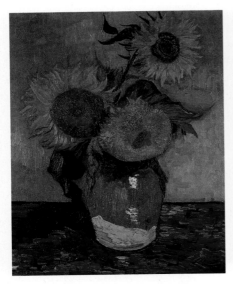

고흐가 아를에서 처음으로 그린 〈해바라기〉로 추정되는 작품입니다. 일본에서 소실된 작품은 고흐가 두 번째로 작업한 〈해바라기〉로 알려져 있습니다.

빈센트 반 고흐 〈해바라기〉
1888년 유화 캔버스 73×58㎝
개인소장, 미국

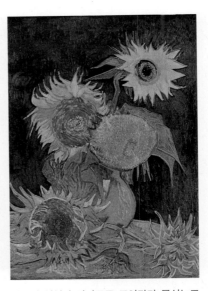

일본의 실업가 야마모토 코야타가 무샤노코우지 사네아츠 등에게 의뢰 받아서 구입한 작품입니다. 안타깝게도 이 작품은 제 2차 세계 대전 때 소실된 것으로 추정됩니다.

빈센트 반 고흐 〈해바라기〉
1888년 유화 캔버스 98×69㎝
제 2차 세계대전 때 공습으로 소실

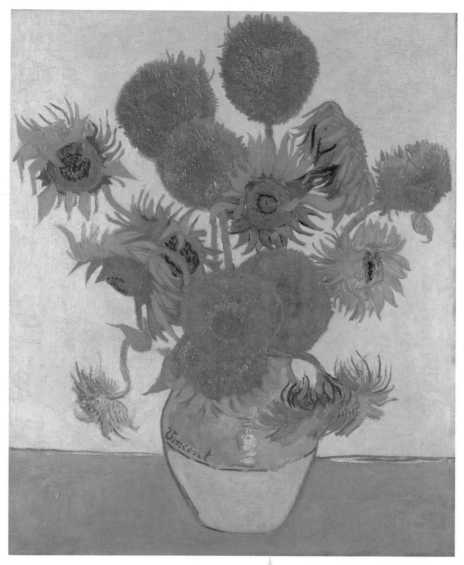

빈센트 반 고흐 〈해바라기〉
1888년 유화 캔버스 92.1×73㎝ 내셔널갤러리, 런던, 영국

화병에 쓴 사인은 회심작이라는 증거

노란색 배경에 해바라기 15송이를 그린 이 작품은 고흐가 가장 마음에 들어했던 회심작입니다.
붓터치에도 기세가 보입니다.

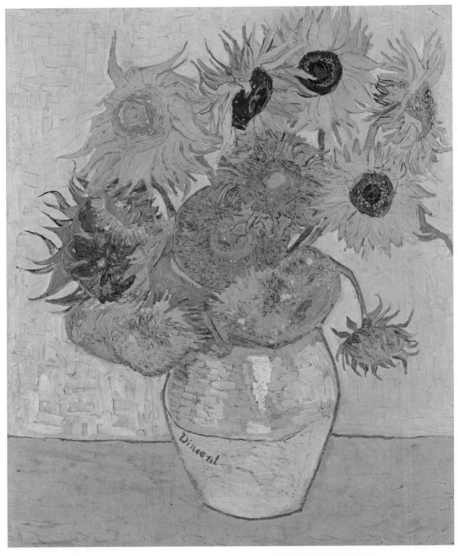

빈센트 반 고흐 〈해바라기〉
1888년 유화 캔버스 92×73㎝ 노이에피나코텍, 뮌헨, 독일

세계 각지 미술관에서 감상 가능한
작품은 여기에 있는 다섯개뿐!

옅은 하늘색 배경에 해바라기 13송이를 그린 이 작품이 첫 번째 회심작입니다.
스스로 만족하여 꽃병에 사인을 넣었습니다.

Vincent van Gogh

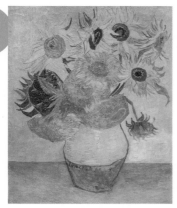

빈센트 반 고흐 〈해바라기〉
1889년 유화 캔버스 92.4×71.1cm
필라델피아미술관, 필라델피아, 미국

고갱이 떠난 '노란 집'에서 홀로 쓸쓸히 왼쪽 작품
을 스스로 복제해서 그렸습니다. 추위가 사무쳤
을 것입니다.

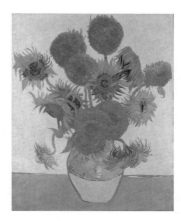

빈센트 반 고흐 〈해바라기〉
1888년 유화 캔버스 92.1×73cm
내셔널갤러리, 런던, 영국 (P.327 작품과 동일)

P.328의 작품을 완성한 후, 배경은 보색보다 같은
계열의 색이 더 강렬하다고 생각하여 푸른색에서
노란색으로 변경하고, 해바라기도 15송이로 늘린
결정판입니다. 복제 작품도 2점 남아 있습니다.

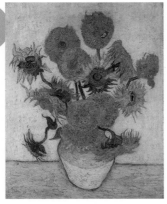

빈센트 반 고흐 〈해바라기〉
1888년 유화 캔버스 100.5×76.5cm
SOMPO미술관, 도쿄, 일본

고갱이 머물던 시기의 작품입니다. P.332의 작품
은 해바라기 철이 끝난 후, 자신의 작품을 복제하
는 고흐를 상상 속 해바라기와 함께 그린 것으로
알려져 있습니다.

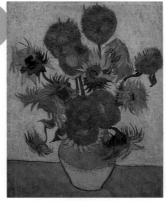

빈센트 반 고흐 〈해바라기〉
1889년 유화 캔버스 95×73cm
반 고흐미술관, 암스테르담, 네덜란드

이 작품은 고갱이 떠난 후에 고흐가 스스로 복제
한 것입니다. 이 작품을 마음에 들어했던 고갱에
게 선물하려고 그렸다는 이야기도 있습니다.

왜 아무도 오지 않을까?

하지만 고흐의 까다로운 성격을 이미 알고 있는 동료들은 그의 부름에 응하지 않았습니다. 화상인 동생 테오가 여행 경비 제공과 작품 매입을 조건으로 간신히 설득한 사람은 돈이 궁했던 고갱뿐이었습니다.

그러나 고갱과의 공동 생활도 불과 2개월 만에 고흐가 자신의 귀를 자르는 사건으로 파탄에 이르고 말았습니다.

혼자가 된 후, 자신의 작품을 스스로 복제

귀 치료를 마친 고흐는 고갱이 떠난 '노란 집'에 돌아왔습니다. 계절은 한겨울이었고, 더 이상 해바라기가 피지 않았습니다. 희망찬 여름날을 되찾으려는 듯, 고흐는 자신이 그린 〈해바라기〉를 계속해서 복제했습니다. 그리고 초여름이 되자 스스로 정신병원에 입원했습니다.

고흐

1853년 네덜란드에서 태어났습니다. 화상과 교사를 거쳐 28세경부터 그림을 그리기 시작했으며, 파리로 나왔다가 35세에 아를로 이주했습니다. 37세에 죽기 전까지 2년간 놀라운 속도로 많은 걸작을 남겼습니다.

빈센트 반 고흐
〈자화상〉
1887년 유화 두꺼운 종이 41×32.5cm
시카고미술관, 시카고, 미국

빈센트 반 고흐 〈노란 집〉
1888년 유화 캔버스 72×91.5㎝ 반 고흐미술관, 암스테르담, 네덜란드

1888년 2월, 남프랑스 아를에서 동생 테오의 자금으로 이 노란 집을
빌렸습니다. 고흐의 명작 대부분은 이곳 아를에서 탄생했습니다.

물론 이웃과도
관계가 좋지 않았다

고흐의 애처로운 성격

• 심하게 심취한다.
• '사람들에게 도움이 되고 싶다.'는 마음이 지나치게 강해서, 겉돌기 십상이다.
• 우울할 때는 바닥까지 침체된다(자포자기).

고흐가 귀를 자른 사건의 진상은?

귀에 붕대를 감은 자화상

유튜브 >
동영상 해설

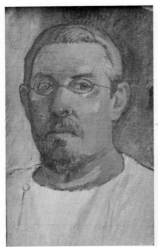

▶ 이 그림을 본 고흐는 "귀 모양이 이상해."라며 크게 화를 내고, "이건 미친 나를 그린거야!"라는 등 의미를 알 수 없는 말을 반복하며 난동을 부렸다고 합니다.

폴 고갱 〈해바라기를 그리는 고흐〉
1888년 유화 캔버스 73×91㎝
반고흐미술관, 암스테르담, 네덜란드

◀ 고흐의 동생 테오의 부탁으로 마지 못해 아를에 간 고갱. 집안일과 정리도 못하고, 사소한 일에도 크게 화를 내는 고흐와의 공동 생활에 결국 지치고 말았습니다.

폴 고갱 〈자화상〉
1902–1903년 유화 캔버스 42×25㎝
바젤시립미술관, 바젤, 스위스

정말 싫다!

내 귀는 이렇게 이상하지 않다니까!

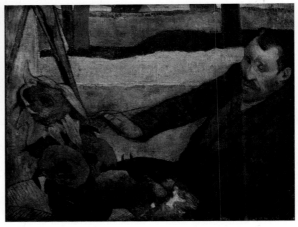

고흐의 귀를 누가 잘랐을까?

1888년 크리스마스 이브 전날 밤, 고흐는 자신의 왼쪽 귀를 잘라 인근의 창부에게 주며 "나를 잊지 말아줘."라고 했습니다. '노란 집'을 떠난 고갱이 이 창부의 집에 있을 거라고 생각한 듯합니다. 고흐는 과거에 고갱이 그린 자신이 해바라기를 그리는 그림을 보고 "내 귀는 이렇게 생기지 않았어!"라며 갑자기 화를 낸 적이 있습니다. 귀를 보낸 것은 그에 대한 앙갚음일지도 모릅니다. 그러나 사실은 고갱이 고흐의 귀를 잘랐는데, 고흐가 고갱을 감싸주려고 자기가 잘랐다고 주장했다는 이야기도 있어서, 진실은 알 수 없습니다.

Vincent van Gogh

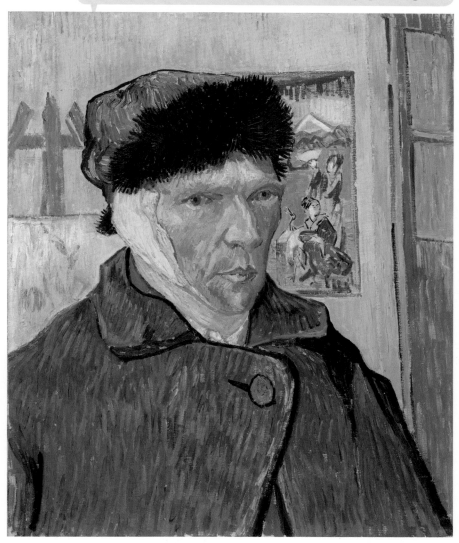

빈센트 반 고흐 〈귀에 붕대를 감은 자화상〉 1889년 유화 캔버스 69×49cm 코톨드갤러리, 런던, 영국

고흐가 자른 것은 귓불뿐이라는 이야기도 있지만, 실제로 치료했던 의사가 스케치를 포함한 증언에 따르면, 귀를 완전히 잘랐던 것으로 보입니다.

빈센트 반 고흐 〈아를 병원의 중정〉
1889년 유화 캔버스 73×92cm
오스카라인하르트컬렉션, 빈터투어, 스위스

빈센트 반 고흐

고흐는 정말 자살했을까?

유튜브
동영상 해설

빈센트 반 고흐 〈별이 빛나는 밤〉 1889년 유화 캔버스 73.7×92.1㎝ 뉴욕현대미술관, 뉴욕, 미국

불꽃처럼 꿈틀거리는 사이프러스와 소용돌이치는 구름입니다. 보이는 대로 그리려 했지만, 내면의 고뇌가 시각을 왜곡하여 의도치 않게 표현주의를 선도했습니다.

밀밭에서 죽지 않았다!

'귀를 자른 사건' 후 스스로 입원한 정신병원에서 퇴원한 고흐는 파리 근처의 오베르 쉬르 우아즈에서 요양했습니다. 그로부터 두 달 후인 1890년 7월 29일, 그곳에서 세상을 떠났습니다. 고흐가 밀밭에서 권총으로 자살했다고 알고 있는 사람들이 많지만, 사실은 밀밭에서 죽지 않았습니다. 그는 배에 피를 흘리며 걸어서 숙소로 돌아왔고, 파리에서 달려온 동생 테오의 간병을 받다가 이틀 후에 사망했습니다.

정말로 자살할 생각이었다면, 배가 아니라 머리나 가슴을 쏘았을 것입니다. 고흐는 테오에게 아이가 생기면서 지원이 끊길 것을 두려워해 자살 소동을 벌였을 가능성도 있습니다.

빈센트 반 고흐 〈붉은 포도밭〉 1888년 유화 캔버스 73×91㎝ 푸시킨미술관, 모스크바, 러시아

벨기에의 전위 전시회에 출품하여 생애 유일하게 팔린 작품입니다. 모처럼 평가받기 시작했는데…

사실은 자살이 아닐지도

　그렇다고 해도 물감을 살 돈도 없었던 고흐가 어디서 어떻게 권총을 구했는지 의문입니다. 이 의문에 대한 유력한 답은 타살설입니다.

　파리에서 피서를 온 나쁜 사람들이 고흐를 조롱했고, 그중 한 명이 권총을 가지고 있었다는 증언이 여러 차례 있었습니다. 그리고 그 사람이 나중에 고흐를 쏜 총이 자신의 것이라고 고백했습니다. 어쩌면 장난치다가 발사된 총알에 맞았을지도 모릅니다. 고흐는 경찰 조사에서 "내가 스스로 쏜 것이니 아무도 비난하지 말라."고 했다고 합니다. 만약 그가 나쁜 사람을 감싸기 위해 그렇게 말했다고 생각하면, 정말 안타까운 이야기입니다.

빈센트 반 고흐 〈꽃피는 아몬드나무〉
1890년 유화 캔버스 73.3×92.4㎝ 반고흐미술관, 암스테르담, 네덜란드

테오의 장남이 태어난 것을 축하하며 선물한 그림입니다. 지원이 끊길 수도 있다는 불안감을 느낄 수 없을
만큼 평온하게 완성되었습니다.

고흐를 쏜 총은 7㎜ 구경의 연발식 권총

스스로 배를 쏘았다면 총알이 관통해야 하는데 아니였으므로 타살이지 않을까? 추측할 수
있는데, 고흐를 쏜 권총은 몸 안에 남은 총알을 통해 7㎜ 구경의 '르포쇠사의 핀파이어 리볼
버'로 확인되었고, 이 권총은 탄속이 느려서 근거리에서 쏘더라도 반드시 몸을 관통하지는
않는다고 합니다.

Vincent van Gogh

오베르에서도 마음의 평온은 오래가지 못했고, 다시 사물의 형태가 왜곡되기 시작했습니다. 이 성당은 지금도 존재하며, 관광명소가 되었습니다.

빈센트 반 고흐 〈오베르 성당〉
1890년 유화 캔버스 93×74.5㎝
오르세미술관, 파리, 프랑스

거친 하늘. 죽음을 맞이한 장소를 그린 유작이라고 믿고 싶지만, 실제로 이것이 그의 마지막 작품은 아니었고, 밀밭에서 죽지도 않았습니다.

이 밀밭에서 죽은 것은 아니다!

빈센트 반 고흐 〈까마귀가 있는 밀밭〉
1890년 유화 캔버스 50.5×103㎝
반고흐미술관, 암스테르담, 네덜란드

유튜브
동영상 해설
∨

Eugène Henri Paul Gauguin

고갱

1848–1903

취미 화가의 재능이 꽃 핀 퐁타벤

설교 후의 환영

예술에 빠진 증권맨

주식 중개인으로 성공하고, 취미 화가로서도 살롱과 인상파 전시회에 출품한 고갱은 주식 폭락으로 인해 화가 활동에 전념하게 되자, 급격히 빈곤해집니다.

그는 아내와 아이를 본가로 보내고, 자신은 브르타뉴 지방의 퐁타벤으로 향했습니다. 그곳은 물가가 저렴했음에도 불구하고, 독특한 문화에 매료되어 모여든 젊은 화가들에게 밥을 얻어먹는 형편이었습니다.

그럼에도 고갱은 젊은 화가들과 함께 원색을 그대로 칠하는 클루아조니즘이나 인상주의(현실)와 상징주의(공상)를 융합한 종합주의를 표방하는 독자적인 화풍을 확립했습니다.

> 인상파 전시회에는 이런
> 느낌의 그림을 출품했었다!

▶ 증권회사에 근무하면서 취미 화가로 활동하며 살롱에서 입상했습니다. 드가와 피사로의 추천으로 인상파 전시회에도 출품했습니다.

폴 고갱 〈바느질하는 여자〉
1880년 유화 캔버스 114.5×79.5cm
뉘칼스버그글립토테크미술관, 코펜하겐, 덴마크

고갱

1848년 2월 혁명의 해에 파리에서 태어났습니다. 아버지는 진보 성향의 신문 '나티오날'의 기자였고, 어머니는 유명한 여성 사회주의자 플로라 트리스탕의 딸이었습니다. 보수파가 다시 권력을 잡은 후, 부모님과 함께 피신한 페루에서 8살까지 보냈습니다.

폴 고갱
〈황색 그리스도가 있는 자화상〉
1890–1891년 유화 캔버스 38×46cm
오르세미술관, 파리, 프랑스

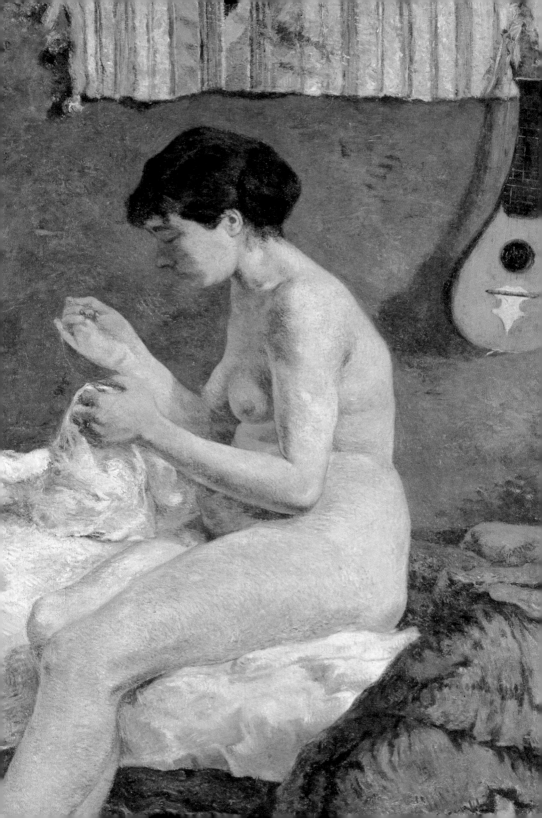

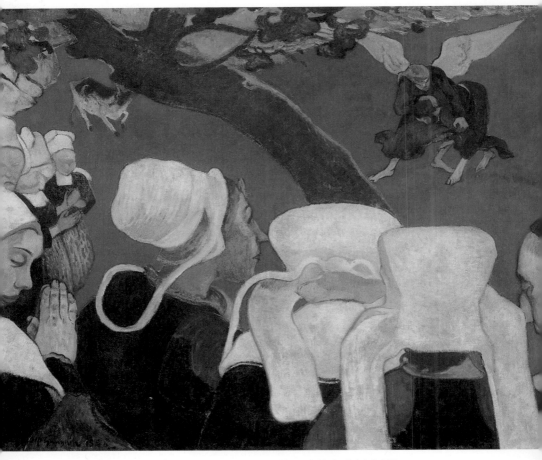

폴 고갱 〈설교 후의 환영〉 1888년 유화 캔버스 73×92㎝ 스코틀랜드국립미술관, 에딘버러, 영국

브르타뉴 지방의 민족 의상을 입은 여성들이 교회의 설교로 구약 성서의 일화를 듣고, 그 장면을 환시하는 장면입니다. 천사와 야곱이 싸우는 구도는 일본 호쿠사이의 스모 그림을 참고했다는 이야기도 있습니다.

고갱이 퐁타벤에서 확립한 두 가지 화풍

• **종합주의** (Synthétisme)
인상주의와 상징주의의 결합으로, 보이는 현실과
보이지 않는 환상을 융합하는 기법입니다.

• **클로아조니즘** (Cloisonnisme)
클로아조(Cloisons)는 '구획'을 의미하며, 윤곽선을
그리고 그 안을 원색으로 채우는 기법입니다.

Eugéne Henri Paul Gauguin

폴 고갱 〈마들렌 베르나르의 초상〉
1888년 유화 캔버스 72×58cm
그르노블미술관, 그르노블, 프랑스

앙리 드 툴루즈 로트레크 〈베르나르의 초상화〉
1886년 유화 캔버스 54×44.5cm
내셔널갤러리, 런던, 영국

고갱은 베르나르의 여동생 마들렌을 좋아했다는 소문도 있습니다.

하는 일마다 틀어지고

나중에 타히티에서 그린 작품들이 유명하지만, 고갱의 화풍이 확립된 것은 퐁타벤 시절입니다. 그러나 작품은 전혀 팔리지 않았습니다. 일확천금을 꿈꾸며 젊은 동료 한 명을 데리고 파나마로 갔지만, 오히려 무일푼으로 돌아오는 처지가 되었습니다.

곤경에 처한 고갱에게 손을 내민 사람은 고흐의 동생이자 화상인 테오입니다. 테오는 여행 경비와 생활비를 비원하고 작품도 사줄 테니 아를에 있는 형에게 가달라고 부탁했고, 고갱은 이를 수락했습니다. 그러나 그 결과는 고흐의 에피소드에서 이야기한 바와 같습니다.

폴 고갱 〈망고나무〉 1887년 유화 캔버스 86×116㎝
반고흐미술관, 암스테르담, 네덜란드

타히티 전에
파나마에서도 체류했다

최후의 수단으로 타히티 도피

귀를 자른 사건 후에 고갱은 다시 브르타뉴로 돌아갔지
만, 여전히 어려운 상태가 지속되었습니다. 파리 만국박람
회의 카페에서 열린 그룹전도 불발되고, 아무것도 할 수
없게 된 고갱은 타히티로 떠날 결심을 하게 됩니다.

 Eugéne Henri Paul Gauguin

폴 세뤼지에 〈부적, 사랑의 숲 풍경〉
1888년 유화 캔버스 27×21.5㎝ 오르세미술관, 파리, 프랑스

고갱에게 영향을 받은
젊은 화가들이 나비파를 결성

퐁타벤에서 고갱에게 "좋아하는 색으로 칠해라."는 가르침을 받은 폴 세뤼지에의 이 작품이 나비파 결성의
계기가 되었습니다.

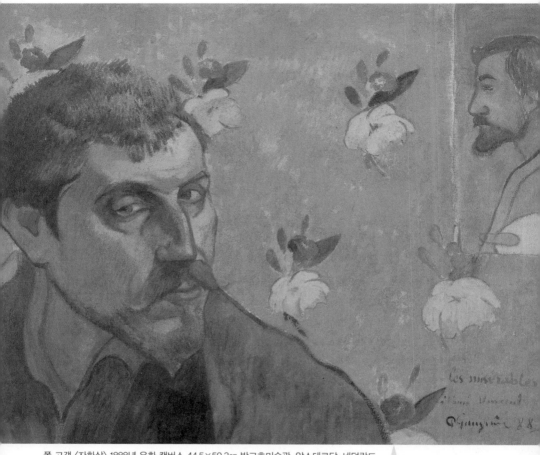

폴 고갱 〈자화상〉 1888년 유화 캔버스 44.5×50.3㎝ 반고흐미술관, 암스테르담, 네덜란드

고흐의 **강요**로 서로
자화상을 교환했다

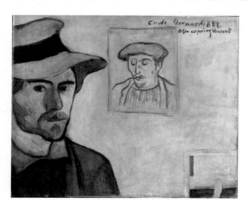

에밀 베르나르
〈폴 고갱의 초상을 배경으로 한 자화상〉
1888년 유화 캔버스 46×56㎝
반고흐미술관, 암스테르담, 네덜란드

빈센트 반 고흐 〈자화상〉 (폴 고갱에 바치는) 1888년 유화 캔버스 61.5×50.3㎝ 포그미술관, 케임브리지, 미국

Henri de Toulouse-Lautrec

로트레크

1864~1901

차별 없는 안식처를 찾은 백작

물랭루즈의 라 굴뤼

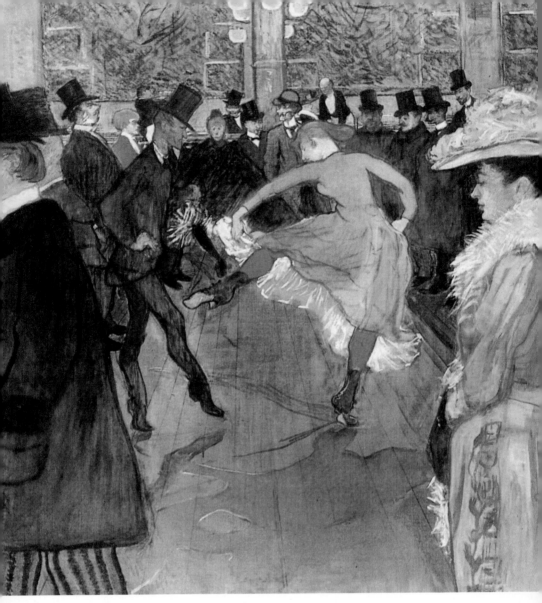

앙리 드 툴루즈 로트레크 〈물랭루즈에서의 춤〉
1889–1890년 유화 캔버스 115.6×149.9cm 필라델피아미술관, 필라델피아, 미국

P.353의 포스터에도 그려진 인기 남녀 댄서가 춤추는 물랭루즈(빨간 풍차)는 당시 몽마르트르에 많았던 풍차 오두막을 개조한 댄스홀로 현재도 영업 중인 관광 명소입니다.

Henri de Toulouse-Lautrec

남프랑스의 고성에서 파리의 변두리로

로트레크는 명문 귀족 가문의 장남으로 태어났지만, 선천적인 병으로 인해 가업인 군인을 포기하고 화가가 되었습니다. 파리에 훌륭한 저택이 있었음에도 불구하고, 일부러 변두리의 유흥가에 살며 가수, 댄서, 창부들의 적나라한 일상을 그렸습니다. 그는 일본의 우키요에의 영향을 받은 혁신적인 포스터로 오늘날의 그래픽 아트 선구자로 알려져 있습니다.

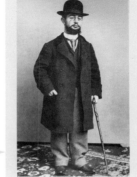

로트레크
1864년 프랑스에서 가장 오래된 귀족 가문인 툴루즈 로트레크 백작가의 장남으로 탄생했습니다. 골형성부전증으로 다리가 성장하지 못해 키는 150㎝ 정도였습니다.

폴 세스코
〈로트레크의 초상 사진〉 1894년

> 나는 내 데생으로
> 자유를 샀다

차별없는 안식처

　그의 화풍을 우키요에 화가에 비유하자면, 인물의 특징을 강조한 도슈사이 샤라쿠 (東洲斎 写楽)[1]와 비슷합니다. 과도한 왜곡으로 인해 모델을 화나게 하는 경우도 많았지만, 미워할 수 없는 사랑받는 인물이었습니다. 여성들에게도 매우 인기가 좋아서, 화가 위트릴로의 어머니이자 인기 모델이었던 발라동이나 사교계의 여왕 미시아 세르 등과도 염문이 있었습니다. 로트레크는 가문이나 신체적 장애에 상관없이 동등하게 대해주는 유흥가 사람들 속에서 자신이 있어야 할 안식처를 찾았던 것 같습니다. 그러나 병의 통증을 피하기 위해 술과 약에 빠진 그는, 가장 사랑하는 어머니가 지켜보는 가운데 36세의 젊은 나이에 세상을 떠났습니다.

도슈사이 샤라쿠
〈배우 오타니 오니지 3세〉
1794년

검은 장갑이 특징인 인기 가수 이베트 길베르는 자신이 샤라쿠의 작품처럼 과장된 이상한 얼굴로 그려진 것에 화가 나면서도 쓴웃음을 지었습니다. 이 작품은 포스터로는 허락하지 않았지만, 화집에 수록하는 것은 허용했습니다.

앙리 드 툴루즈 로트레크
〈이베트 길베르〉
1894년 목탄 186×93cm
툴루즈로트레크미술관, 알비, 프랑스

1) 도슈사이 샤라쿠(東洲斎 写楽)는 에도 시대 중기의 우키요에 화가입니다. 약 10개월이라는 짧은 기간에 145여점의 작품을 남기고 홀연히 자취를 감춘 미스터리한 화가로 알려져 있습니다.

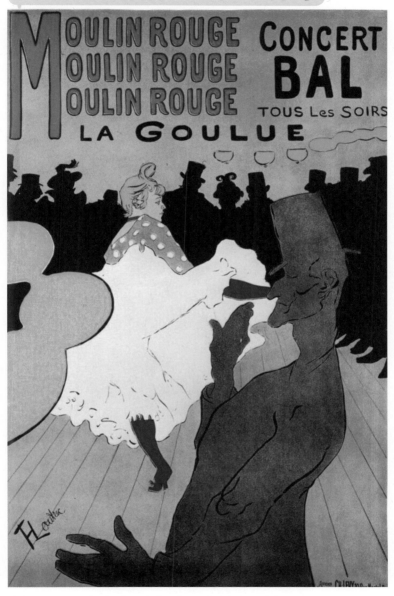

다색 석판화라는 신기술이 만들어 낸 새로운 시대의 상업 미술

앙리 드 툴루즈 로트레크 〈물랭루즈의 라 굴뤼〉 1891년 컬러 리토그래피 191×117cm

물랭루즈의 인기 댄서 라 굴뤼(대식가)가 프렌치 캉캉을 추는 모습을 중앙에 그리고, 앞쪽에는 파트너인 통칭 '무골(뼈 없는)'을 회색빛으로, 뒤쪽에는 손님들을 검은 실루엣으로 그려 평면 속에 깊이감을 표현했습니다.

유튜브
동영상 해설

Edvard Munch

뭉크

1863-1944

마음의 외침을 그리다

절규

소리를 지르는 게 아니야! 소리가 들린 거야

너무나 유명한 뭉크의 작품 〈절규〉를 보고 그림 속 사람을 흉내 낸다고 양손으로 뺨을 누르는 사람이 많은데, 이것은 흔히 있는 오해입니다. 그림을 자세히 보면 손으로 귀를 막고 있습니다. 즉, 이 인물은 놀라서 소리를 지르고 있는 것이 아니라, 그 반대로 큰 소리를 듣고 놀란 것입니다.

이 그림은 뭉크의 실제 경험을 바탕으로 합니다. 하늘이 핏빛으로 물든 황혼 무렵, 그는 다리 위에서 갑자기 큰 소리를 듣고 본인도 모르게 귀를 막았다고 합니다. 그러나 그 소리는 항상 죽음의 공포에 떨던 자신의 마음이 만들어 낸 소리 없는 외침이었습니다. 작가의 마음의 외침을 시각화한 이 작품은 표현주의의 원점입니다.

표현주의란 ?

화가 자신의 기쁨, 고통, 고뇌 등 내면의 정신상태를 눈에 보이는 형태로 표현하려는 사고방식입니다. 20세기 초 독일에서 크게 유행했습니다.

▶ 구름이 빨갛게 물든 것은 노르웨이에서 실제로 일어나는 자연 현상입니다. 해안선이 휘어져 있는 것도 피오르드 지형의 특징입니다. 뭉크는 고국의 자연과 자신의 모습을 왜곡하여 마음의 외침을 표현했습니다.

에드바르트 뭉크 〈절규〉
1893년 템페라 파스텔
종이 91×73.5cm
오슬로국립미술관, 오슬로, 노르웨이

Edvard Munch

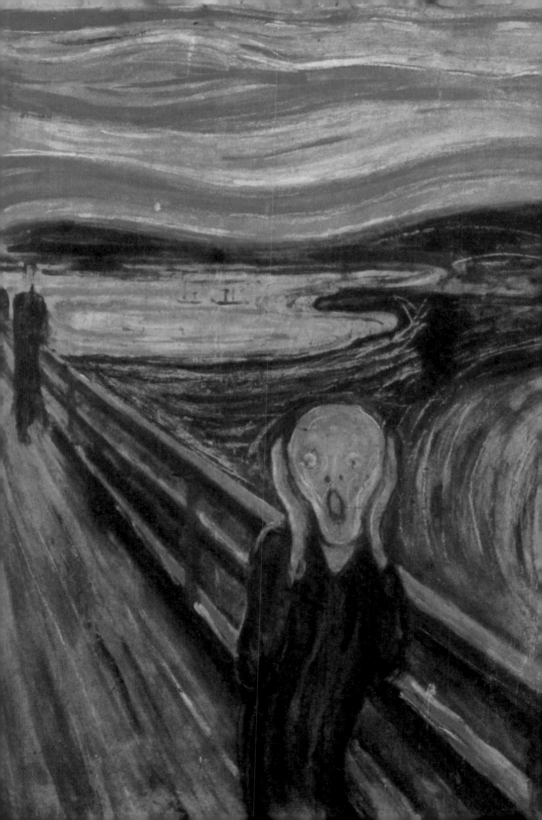

에드바르트 뭉크 〈아픈 아이〉 1896년 리토그래피 43.2×57.1㎝ 뭉크미술관, 오슬로, 노르웨이

15세에 결핵으로 사망한 누나를 연상시키는 작품입니다.
뭉크 자신도 항상 결핵에 대한 두려움을 가지고 있었습니다.

죽음의 공포에 떨면서도 장수한 뭉크

뭉크

1863년 노르웨이에서 태어났습니다.
파리에서 공부하고 베를린에서 활동
한 후에 귀국했습니다. 일찍이 가족
을 잃은 경험으로, 죽음을 두려워하
며 살았습니다.

에드바르트 뭉크 〈자화상〉
1895년 리토그래피 46×32.2cm
뭉크미술관, 오슬로, 노르웨이

고흐와 뭉크와 표현주의

표현주의는 왜곡된 형태와 강렬한 색채로 눈에 보이지 않는 감정을 시각화하는 예술 사조로, 그 선구자는 고흐입니다. 내면의 고뇌가 시각 자체를 왜곡시킨 고흐의 무의식적인 표현주의에 감명받은 뭉크는 이를 의식적으로 실천했습니다. 그는 죽음에 대한 공포와 여성에 대한 뒤틀린 애증을 그림으로 표현했습니다.

1892년 베를린에서 열린 개인전은 보수파의 반발로 인해 일주일 만에 중단되었습니다. 그러나 20세기에 들어서자, 그의 작품에 영향을 받은 젊은 화가들이 독일 표현주의라는 하나의 커다란 흐름을 만들었습니다.

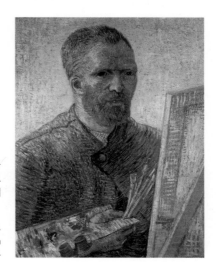

고흐는 만년에 불꽃처럼 꿈틀거리는 사이프러스 나무를 많이 그리며 "세상 사람들은 왜 사이프러스를 나처럼 그리지 않는 걸까?"라고 이상해했다고 합니다. 그의 마음의 병이 시각 자체를 왜곡시켰을지도 모릅니다.

빈센트 반 고흐 〈자화상〉
1888년 유화 캔버스 65.1×50cm
반고흐미술관, 암스테르담, 네덜란드

의외로 장수했지만, 도리어 고생

젊은 시절에 가족을 잇달아 잃으면서 항상 죽음을 의식했던 뭉크는 80세까지 장수하며 노르웨이의 국민 화가가 되었습니다. 다만, 만년에는 나치가 대두하였고, 히틀러는 본인이 화가가 되지 못한 것에 대한 원한으로 현대 회화를 증오하고 뭉크 등의 작품을 병적인 퇴폐 예술로 비난하며 독일 미술관에서 몰아냈습니다.

그런 나치가 노르웨이를 침공하자, 뭉크는 아틀리에에 틀어박혀 무언의 저항을 했습니다. 그러나 아이러니하게도 나치에 저항한 레지스탕스의 폭파 활동으로 창문 유리가 깨지면서 추위로 인해 폐렴에 걸렸고, 결국 제 2차 세계대전이 끝나기 전에 세상을 떠났습니다.

아돌프 히틀러 〈빈의 오페라하우스〉 1912년 수채화

시대에 뒤떨어진 그림만 그릴 줄 알았던 히틀러는 빈 예술대학에 떨어지고, 현대 미술을 역겨워하며 병적으로 비난했습니다. 그는 현대 미술을 '퇴폐 예술'로 조롱하며 창피를 주었습니다.

뭉크도 빠져든
'마성의 여인'

나처럼 평범한 그림을
그리는 것이 건전한 거야!

▶ 19세기 말에 크게 유행했던 여성에 대한 애증이 뒤섞인 '마성의 여인' 망상은 뭉크에게도 영향을 미쳤습니다. 친구의 연인에게 빠져들기도 하고, 연인에게 원한을 사서 총격을 당하기도 한 그의 사생활은 작품으로 승화되었습니다.

에드바르트 뭉크 〈마돈나〉 1893-1895년
유화 캔버스 90×71㎝ 함부르크미술관, 함부르크, 독일

유튜브
동영상 해설

무하

1860-1939

일본의 영향을 받고,
일본에 영향을 준 무하

JOB사 담배 포스터

일본의 영향으로 탄생한 양식

무하를 대표로 하는 아르누보는 '새로운 예술'을 의미하며, 미술상 사뮤엘 빙의 가게 이름에서 유래했습니다. 그는 '예술의 일본' 잡지를 발행하여 파리에 자포니즘 붐을 일으킨 사람입니다.

즉, 평면적이며 곡선적이고 장식적으로 동식물 문양을 많이 사용한 아르누보는 일본 미술의 영향을 받았다고 할 수 있습니다. 이러한 무하의 그림이 일본에서 인기가 많은 것은 당연하다고 할 수 있습니다.

서로 영향을 주는 선순환

그의 작품은 일찍이 메이지 시대에 일본에 들어와 대유행을 일으켰고, 그대로 모방한 작품들까지 등장했습니다. 그 영향은 1970년대 소녀 만화에서 오늘날의 애니메이션까지 이어지며, 그것이 다시 서양 작가들에게 자극을 주는 선순환이 계속되고 있습니다.

무하

1860년 체코에서 태어났습니다. 빈에서 무대미술 일을 한 후, 뮌헨을 거쳐 파리로 이주하여 삽화가로 활동했습니다. 35세 때, 유명한 여배우 사라 베르나르의 극장 포스터 작업을 우연히 맡게 되며 일약 유명해졌습니다.

알폰스 무하의 초상 사진 1906년

이 포스터 일을 계기로 사라는 무하를 마음에 들어 했고, 6년간 전속 계약을 맺습니다.

알폰스 무하 〈지스몽다〉 포스터
1894년 리토그래피 216×74.2㎝ 개인소장

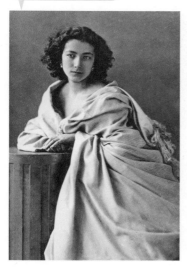

1884년 경 사라 베르나르의 초상 사진
나다르

디자이너가 연말 휴가 중이라, 급한 일을 무하에게 의뢰한 유명 배우 사라 베르나르. 우연히 인쇄소에서 아르바이트를 하던 무하의 작품을 보고, 그가 성장할 것임을 간파한 혜안은 역시 대배우다운 면모라고 할 수 있습니다.

알폰스 무하

알폰스 무하 〈JOB사 담배 포스터〉 1896년 아트프린트

서양 느낌이 더해진 자포니즘

담배를 마는 종이 포스터. 머리카락 표현이 평면적이면서 곡선적이고 장식적입니다.

아르누보의 특징은?

평면적

곡선적

장식적

동식물 문양

↓

일본 미술의 영향!

1905년 일본에서 출판된 잡지 '신코분린(新古文林)'의
표지는 무하 작품 그대로입니다. 1900년 하쿠바회의
전람회에서 무하의 포스터가 전시된 이후, 그의 작품
을 모방하는 화가들이 속출했습니다.

'신코분린(新古文林)' 제1권 제3호의 표지

Henri Rousseau

루소

1844-1910

유일무이한 초 사차원 화가

풍경 속의 자상화

앙리 루소 〈에펠탑〉 1898년 경 52.4×77.2㎝ 휴스톤미술관, 휴스톤, 미국
선원근법에 과감히 도전했으나 배와 인물의 크기가 맞지 않아
오히려 역효과를 냈습니다. 에펠탑을 끝부분만 그린 것도 특징
적입니다.

내가 하면 원근법도
이렇게 완벽하지~

루소

1844년 라발에서 태어났습니다. 파리의 세관 사무소에서 근무하
며 독학으로 그림을 그렸고, 49세에 조기 퇴직하고 전업 화가의
길을 걷습니다. 물론 살롱에는 입선하지 못했고, 심사 없이 출품
할 수 있는 앵데팡당 전시회가 주 무대였습니다. 20세기에 들어
서 피카소 등에게 발굴되었습니다. 절도와 사기로 체포된 적도 있
습니다.

도르낙 〈앙리 루소의 초상 사진〉 1907년

자기 긍정의 괴물

　서투르지만 느낌이 있는 그림을 그리는 독학 화가를 흔히 '소박파'라고 부릅니다. 그러나 루소는 다른 소박파와 달리 본인이 고전적인 위대한 화가라고 굳게 믿었습니다. 살롱에서는 당연히 낙선했고, 누구나 심사 없이 출품할 수 있는 앵데팡당 전시회에서도 "모두가 비웃었다."고 보도될 정도였습니다. 하지만 그는 그 기사를 스크랩하며 '화단 데뷔!'라고 자랑스럽게 적어 놓았습니다.

루소 예술의 특징
- 본인이 관심 있는 것을 크게 그린다.
- 다리가 떠 있다(신발을 그리는 것을 어려워함).
- 길이 도중에 사라진다.
- 원근감이 엉망진창
- 구름의 형태가 이상하다.
- 새로운 것을 좋아한다(기구, 에펠탑 등).
- 잎사귀를 이상할 정도로 자세히 그린다.
- 시간이 지나도 테크닉이 향상되지 않는다.
- 색채 감각만은 대단히 뛰어나고 경쾌하다.

앙리 루소

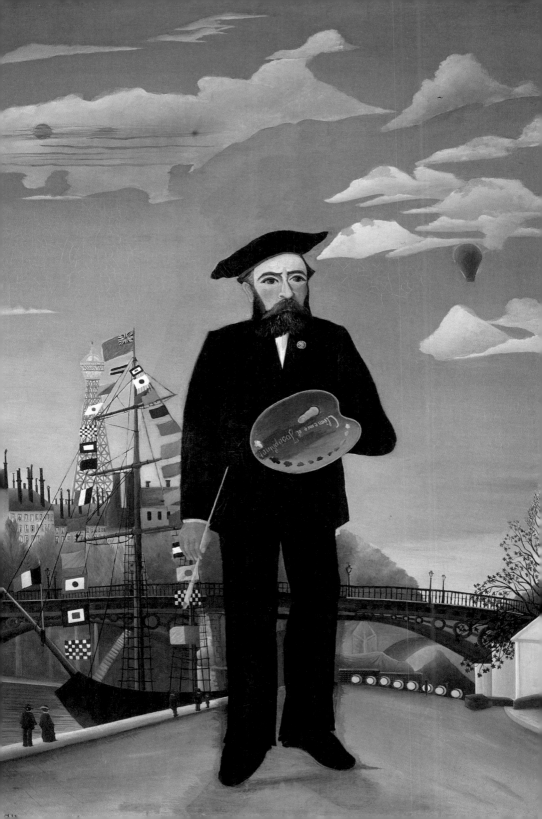

◀ 한껏 잘 차려입은 루소. 왼쪽 사람이나 배와 비교하면 확연히 거대하고 공중에 떠 있습니다. 이상한 모양의 구름 속 태양은 지나치게 작고, 에펠탑의 모양도 이상합니다. 손에 든 팔레트에는 아내의 이름이 적혀 있었으나, 그녀가 죽은 후에는 지우고 다른 여성의 이름을 써넣었습니다.

앙리 루소
〈풍경 속의 자화상 (나, 초상 = 풍경)〉
1890년 유화 캔버스
146×113cm
프라하국립미술관, 프라하, 체코

위대한 화가를 크게
그린 게 뭐가 이상해?

20년 후

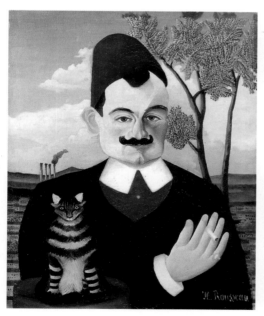

처음부터 완성형이라
변할 필요가 없어

그림을 몇 년 동안 계속 그리다 보면 보통은 조금씩이라도 실력이 늘기 마련이지만, 루소의 독특함은 몇년이 지나도 변하지 않습니다. 이는 본인 스스로 실력이 없다고 생각한 적이 없기 때문일 것입니다.

앙리 루소
〈피에르 로티의 초상〉
1906년 유화 캔버스
61×50cm
취리히미술관, 취리히, 스위스

앙리 루소

거짓말에서 나온 정글 회화

 유튜브
동영상 해설

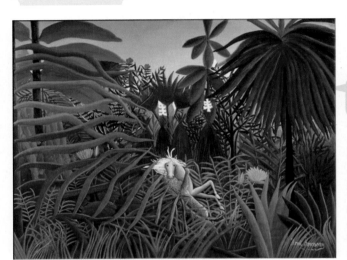

앙리 루소 〈말을 공격하는 재규어〉
1910년 유화 캔버스 90×116㎝ 푸시킨미술관, 모스크바, 러시아

**밀림에 말이 있으면
좋지 않을까!**

루소는 19세 때 절도죄로 체포되어, 감옥에 가지 않으려고 군대에 지원했으나 오히려 역효과가 나서 복역 후에 병역도 가게 됩니다. 1870년 프랑스-프로이센 전쟁에 참전했지만, 프랑스에서 한 발짝도 나가 본 적이 없었습니다.

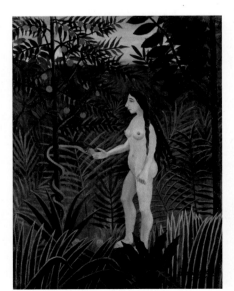

정글을 그린 이유를 추리해 보면

• 좋아하는 잎사귀를 마음껏 그릴 수 있다.
• 그리기 어려운 발을 수풀로 가릴 수 있다.
• 서투른 원근법을 얼버무릴 수 있다.
• 뛰어난 색채 감각을 발휘할 수 있다.

**정글은 루소를 위한 그림 주제!
루소 예술의 핵심이었다!**

남쪽 나라 느낌의 밀림에서 성경의 이브를 그린 것은 고갱의 타히티 작품의 영향을 받은 것일지도 모릅니다.

앙리 루소 〈이브〉
1906-1907년 유화 캔버스 62×46㎝
함부르크미술관, 함부르크, 독일

앙리 루소 〈굶주린 사자〉
1898–1905년 200×301㎝ 바이엘러재단, 리헨, 스위스

1905년, 같은 해의 살롱 도톤느에서 마티스 등의 작품이 야수파
(Fauvism)로 불리게 된 것은 이 작품도 영향을 미쳤을지 모릅니다.

무표정하게 사자에게
먹히는 정체불명의 생물

드디어 그의 시대가 왔다!

　루소는 병역 시절 멕시코 정글에서 싸웠다고 말했지만, 이는 완전히 거짓말입니다.
실제로 그는 해외에 나간 적조차 없습니다. 그가 정글을 그린 이유는 좋아하는 잎사
귀를 마음껏 그릴 수 있고, 잘 못그리는 발을 숨길 수 있고, 원근법도 얼버무릴 수 있
었기 때문일 것입니다.

　어쨌든 정글이 그에게 가장 좋은 주제였던 것은 틀림없습니다. 〈굶주린 사자〉는
1905년 처음으로 심사가 있는 전람회에 출품되었고, 화상 볼라르가 이를 구매했습니
다. 20세기에 들어서고 60세를 넘길 즈음, 드디어 루소의 시대가 열린 것입니다.

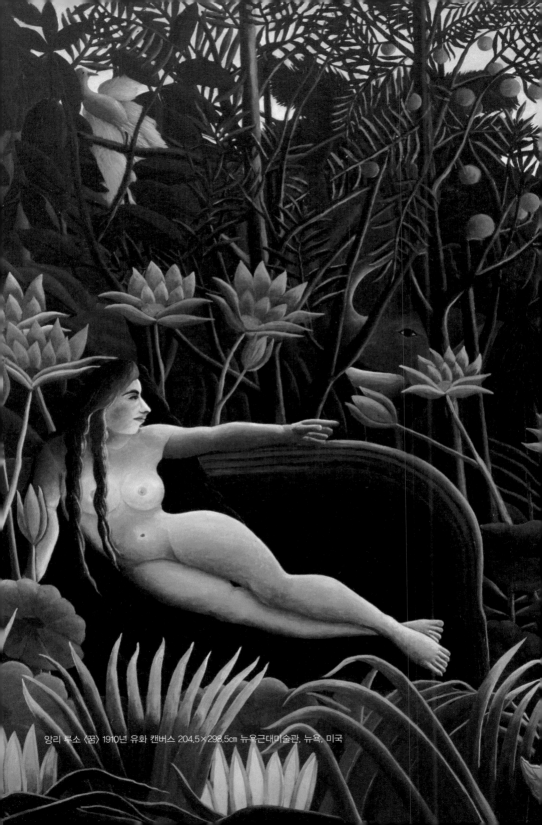

앙리 루소 〈꿈〉 1910년 유화 캔버스 204.5×298.5cm 뉴욕근대미술관, 뉴욕, 미국

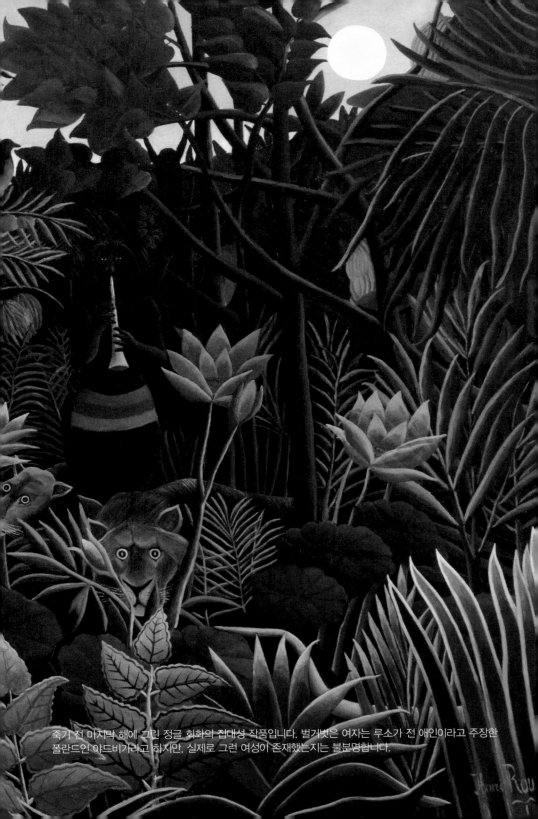

죽기 전 마지막 해에 그린 정글 회화의 집대성 작품입니다. 벌거벗은 여자는 루소가 전 애인이라고 주장한 폴란드인 얀드비가라고 하지만, 실제로 그런 여성이 존재했는지는 불분명합니다.

고맙지만 민폐인 이상한 그림 선물

쥐니에 할아버지의 이륜마차

유튜브
동영상 해설

사진을 보고 그렸기 때문에, 드물게 원근감이 정확한 편입니다. 흰 옷을 입은 여성이 안고 있는 악마 같은 얼굴의 생물은 스코티쉬 테리어 종의 강아지로 추정됩니다.

앙리 루소 〈쥐니에 할아버지의 이륜마차〉 1908년 유화 캔버스 97×129㎝ 오랑주리미술관, 파리, 프랑스

달갑지 않은 서비스 정신

루소는 천진난만한 좋은 사람으로, 도움을 받은 사람에게는 반드시 감사 인사를 빼놓지 않았습니다. 다만, 선의는 있지만 돈이 없었기 때문에 감사 선물은 항상 자신의 그림으로 하였습니다. 물론, 받은 사람은 난감해 했습니다.

이 작품은 루소가 외상을 지고 있던 이웃 식료품점의 가족이 휴일에 마차를 타고 나들이 가는 모습을 그린 것입니다. 사진을 바탕으로 그렸지만 외상을 탕감받으려는 생각이었는지, 말 앞에 정체 불명의 작은 동물을 더 그려 넣었습니다. 물론, 더 그려 넣어도 전혀 기쁘지 않았겠지요.

이걸로 외상은 전부 갚은 걸로 해줘요♡

그림은 괜찮으니, 외상이나 갚아!

<쥐니에 할아버지의 이륜마차의 자료 사진>
오랑주리미술관, 파리, 프랑스

쥐니에 할아버지에게 서비스의 의미로, 사진보다 머리카락을 많이 그려 넣었습니다.

앙리 루소 〈인형을 들고있는 아이〉
1892년 유화 캔버스 67×52㎝ 오랑주리미술관, 파리, 프랑스

색을 쓰는 센스만은 정말 좋다!

그리기 어려워하던 발을 풀로 가려 안심했는지, 무릎을 이상한 형태로 구부리게 그려서 마치 투명 의자에 앉은 것처럼 보입니다. 아이를 전혀 귀엽지 않게 그리는 것도 루소의 특징입니다. 그런데도 남의 집 아이를 마음대로 그려서, 그 그림을 선물했습니다.

자기 멋대로 은혜를 느끼고 감사

　루소의 고마움은 사람뿐만 아니라 다른 대상에게
도 향했습니다. 언제나 심사 없이 출품할 수 있게 해
준 앵데팡당 전시회를 자발적으로 홍보했습니다.
1907년에 열린 만국 평화회의에서는 각국 정상들을
상상으로 그린 대작을 헌정하기도 했습니다.

각국 정상들에게도 마음대로 감사를 표함

헤이그 평화 회의에 참석한 각국 정상
들이 프랑스에 모인 설정 자체가 루소
의 망상입니다. 유낙히 작은 인물은 일
본 대표일지도 모릅니다. 아프리카 정
상의 묘사도 차별적이며, 오늘날에는
용납되지 않았을 것입니다.

앙리 루소 〈평화 사절로서 공화국에 인사하
기 위해서 온 외국 열강들의 대표자들〉
1907년 유화 캔버스
130×161㎝ 피카소미술관, 파리, 프랑스

천재도 놀란 사차원 화가

유튜브
동영상 해설

사실성에는 자신 있다!

피카소와 같은 천재에게는 루소의 유일무이한 사차원 느낌이 오히려 동경의 대상이었습니다. 1908년, 피카소는 '바토 라부아르(세탁선)'이라고 불린 값싼 숙소에 젊은 예술가 동료를 모아서 '루소를 찬양하는 모임'을 개최했습니다. 절반 정도 조롱의 의미도 섞여 있었지만, 루소는 크게 감격했습니다. 찬사의 시를 지어 준 천재 시인 아폴리네르와 그 연인인 화가 로랑생에게 답례의 초상화를 보냈습니다.

하지만, 전신을 꼼꼼히 측정해서 그린 그 초상화는 전혀 닮지 않은 모습이었습니다. 루소가 다시 그리겠다고 해서 안심하고 기다렸더니 꽃만 다르게 그린 거의 같은 그림이 돌아왔습니다.

천재 피카소도 흉내 낼 수 없는 사차원만이 그릴 수 있는 그림!

피카소는 꽤 일찍 루소의 대단함을 깨달은 사람 중 한명입니다. 그는 P.381의 〈평화 사절로서 공화국에 인사하기 위해서 온 외국 열강들의 대표자들〉과 이 그림을 포함하여 루소의 그림을 총 4점 소장하고 있었습니다.

앙리 루소 〈자화상〉
1903년 유화 캔버스 23×19cm
피카소미술관, 파리, 프랑스

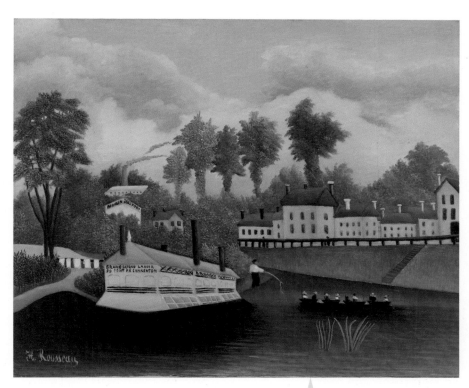

앙리 루소 〈샤렝통 다리의 세탁선〉
1895년 유화 캔버스 46×55.6㎝ 반즈컬렉션, 필라델피아, 미국

낡아서 걷기만 해도 바닥이 흔들린다는 의미에서 '세탁
선(Laundrette)'이라 불리던 예술가들이 모이는 저렴한 숙
소였습니다. 루소는 실제 '세탁선'도 그렸습니다.

진짜 '세탁선'은 센강에
정박된 세탁 작업용 배였습니다

> 피카소에게
> 새로운 경지를
> 열어준 존재
>
> ---
>
> • 폴 세잔
> • 앙리 루소
> • 아프리카 조각
>
> ---
>
> 테크닉이나 기교를
> 초월한 세계!

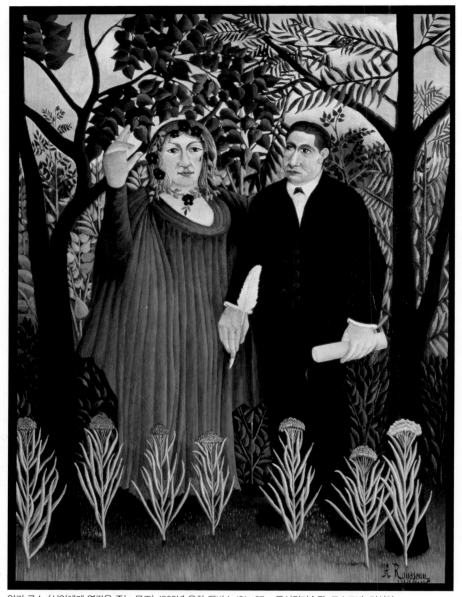

앙리 루소 〈시인에게 영감을 주는 뮤즈〉 1909년 유화 캔버스 131×97㎝ 푸시킨미술관, 모스크바, 러시아

아기 사슴이라고 불릴 정도로 가냘팠던 로랑생을 거구의 남자 아폴리네르보다 더 당당한 체구로 묘사했습니다. "몸 사이즈를 재어보고도 이렇게 그린거야?"라고 어이없어하는 두 사람에게 루소는 다시 그리겠다고 제안했습니다. 그가 반성하고 제대로 그려줄 줄 알았으나...

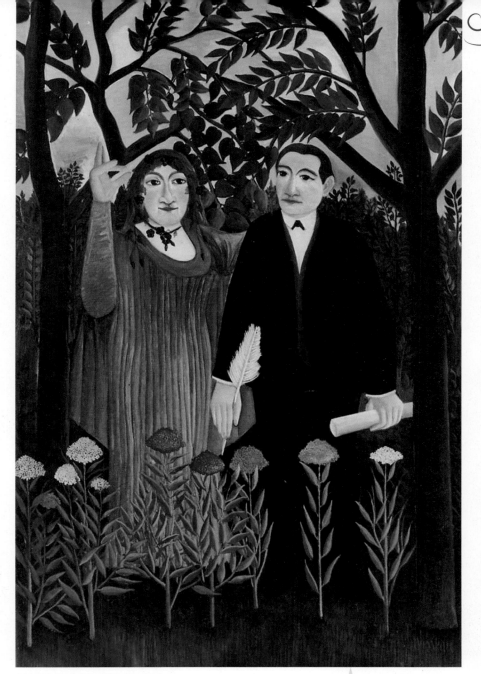

앙리 루소 〈시인에게 영감을 주는 뮤즈〉
1909년 유화 캔버스 바젤미술관, 바젤, 스위스

루소는 "두 사람은 똑같이 그렸는데, 시인의 꽃인 카네이션을 그리려고
했는데 잘못해서 시베리아꽃무를 그려버렸어."라며 멋쩍게 웃었습니다.

다시 그려줬으면 했던
포인트는 그게 아니야!

Pablo Picasso

피카소

1881-1973

고뇌하는 천재가 도달한
'의미를 알 수 없는 그림'

아비뇽의 여인들

'좋은 실력의 껍질'을 깨뜨려라!

피카소는 타고난 그림 실력을 지닌 신동이었지만, 20세기의 예술은 단순히 잘 그리는 것만으로는 부족했습니다. 그는 파리로 나와 '청색 시대'와 '장밋빛 시대'라는 독자적인 표현을 발전시켰지만, 좀처럼 한계를 돌파하지 못하고 있었습니다. 그런 그에게 충격을 준 것이, 타고난 그림 실력이 부족했던 세잔이었습니다.

자연을 기하학적인 입체로 보고 다양한 시점에서 묘사하는 세잔의 방식을 발전시켜, 동료 브라크와 함께 도달한 큐비즘으로 피카소는 마침내 큰 성공을 거두었습니다. 그의 대명사가 된 '의미를 알 수 없는 그림'은 이렇게 탄생했습니다.

피카소

1881년 스페인 말라가에서 태어났습니다. 왕립 미술 아카데미를 중퇴하고 바르셀로나에서 활동한 후, 20세에 파리로 왔습니다. 몽마르트의 저렴한 숙소인 '세탁선'을 거점으로 다양한 분야의 젊은 예술가들과 교류하며 독자적인 화풍을 모색했습니다.

피카소가 자란 시대의 바르셀로나는 건축가 가우디 등 신세대 예술가들이 활약하던 시기였습니다. 아르누보로부터 영향을 받은 카탈루냐 지방의 독특한 건축 양식인 모데르니스모가 유행했습니다.

1910년 안토니오 가우디 설계
〈카사밀라〉 Tomas Ledi 촬영

그림은 능숙함이 아니라고 세잔이 가르쳐주었다

피카소는 이 작품에서 영감받아서 〈아비뇽의 여인들〉을 그렸다고 합니다. 그는 세잔처럼 여인의 누드 군상을 그리고 싶어했습니다.

폴 세잔 〈목욕하는 사람들〉
1900-1906년 유화 캔버스 210.5×250.8cm
필라델피아미술관, 필라델피아, 미국

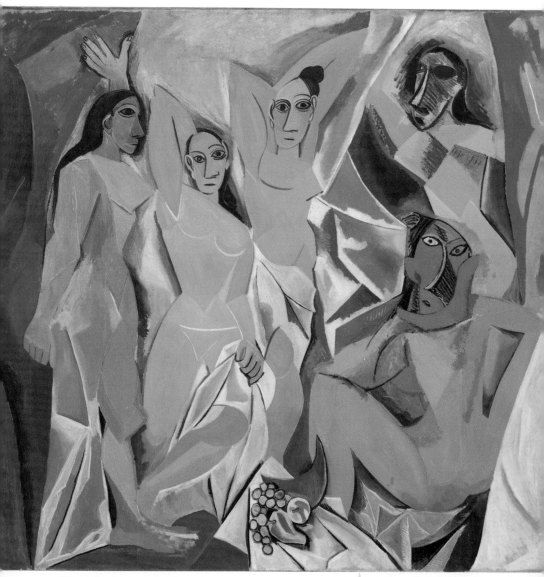

파블로 피카소 〈아비뇽의 여인들〉
1907년 유화 캔버스 243.9×233.7㎝ 뉴욕근대미술관, 뉴욕, 미국
ⓒ2024 - Succession Pablo Picasso - SACK (Korea)

얼굴 옆면과 정면의 합성도
세잔에게서 힌트를 얻은 것

피카소가 큐비즘으로 나아가기 전 단계의 작품으로, 아직 입체감이 강하지 않습니다. 그림 아래쪽의 과일과 단단해 보이는 테이블보는 세잔에 대한 오마주입니다. 오른쪽 위 여성의 얼굴은 피카소의 또 다른 영감의 원천이 된 아프리카 조각을 모티브로 했습니다.

평화를 기원하는 그림을 그리면서
여자들을 싸우게 한 나쁜 남자!

게르니카

유튜브
동영상 해설

빠르게 마르는 물감을 사용하여 약 3.5×7.8m 크기의 초대작을 한 달 만에 완성했습니다. 프랑코 정권 시절에는 뉴욕 현대미술관에 보관되었다가, 1981년에야 비로소 스페인으로 돌아왔습니다.

피카소의 작품에 등장하는 소는 투우의 나라 스페인 특유의 이미지로 폭력성을 상징합니다.

소는 인간의 잔인성과 어두운 면의 상징

말은 억압받는 민중의 상징

손에 든 등불은 올바른 진리의 상징인 빛을 의미

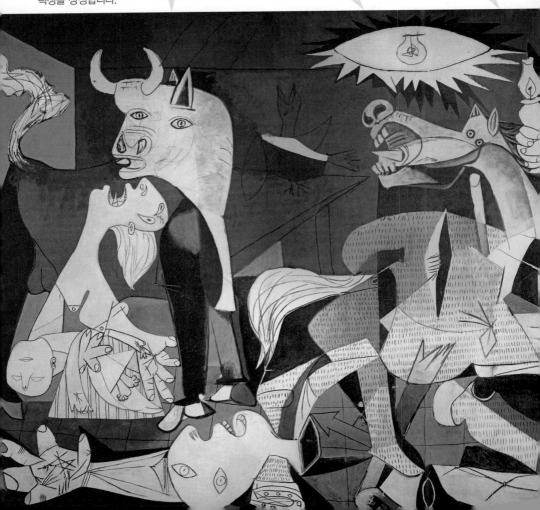

반전(反戰) 주제의 그림 앞에서 우는 여자들

1937년, 독일 공군이 스페인의 옛 도읍 게르니카를 무차별 폭격했습니다. 때마침 파리 만국박람회의 스페인관 벽화를 의뢰받은 피카소는 이 비극을 세상에 알리기로 결심합니다. 그러나 그 제작 현장에서는 여자들의 싸움이 벌어졌습니다. 이미 아내와 자녀가 있음에도 29살 연하의 마리 테레즈와도 아이를 만든 피카소는, 제작 과정의 촬영을 새로운 애인 도라 마르에게 의뢰했습니다. 아틀리에에서 마주친 두 여성에게 싸움을 붙인 피카소는 대성통곡하는 도라를 〈우는 여자〉라는 작품으로 그리는 잔인한 면모를 드러냈습니다.

파블로 피카소 〈게르니카〉 1937년 유화 캔버스 349.3×776.6㎝ 국립 소피아왕비 예술센터, 마드리드, 스페인
ⓒ2024 - Succession Pablo Picasso - SACK (Korea)

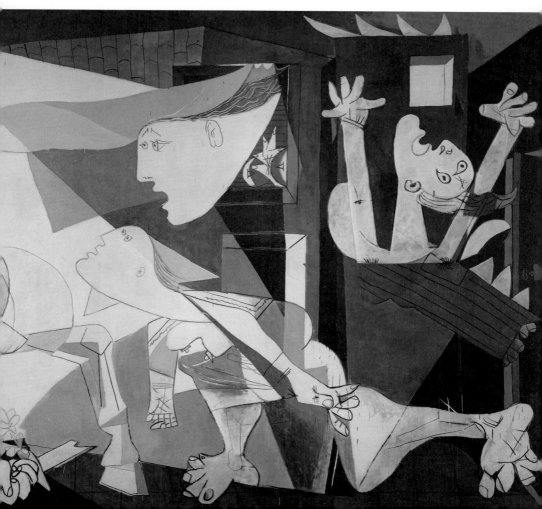

저자

야마다 고로 山田五郎

1958년, 도쿄도 출생. 조치대학교 문학부 재학 중 오스트리아 잘츠부르크 대학교에서 유학하며 서양 미술사를 공부했다. 졸업 후, 고단샤에 입사하여 『Hot-Dog PRESS』 편집장, 종합 편찬국 담당 부장 등을 거쳐 프리랜서로 활동 중이다. 현재는 서양 미술, 도시 개발, 시계 등 폭넓은 분야에서 강연과 집필 활동을 이어가고 있다. 저서로는 『지식 제로에서 시작하는 서양 회화 입문』, 『지식 제로에서 시작하는 서양 회화사 입문』, 『지식 제로에서 시작하는 서양 회화 – 곤란한 거장들의 대결』, 『지식 제로에서 시작하는 근대 회화 입문』(모두 겐토샤), 『변태 미술관』(다이아몬드샤), 『이상한 서양 회화』(고단샤), 『어둠의 서양 회화사』(전 10권, 소겐샤) 등이 있다. TV 프로그램 『출몰! 아드마틱 천국』(TV 도쿄), 『여유로운 미술·박물관』(BS 닛테레) 등에 정기적으로 출연 중이며, 라디오 프로그램 『야마다 고로와 나카가와 쇼코의 "리믹스 Z"』(JFN) 등에 고정 출연 중이다.

41명의 거장과 명화 속 숨은 이야기

은밀하고 난처한 미술 전시회

1 판 1 쇄 발행일 2024 년 9 월 15 일

지은이 야마다 고로
옮긴이 권효정
펴낸이 김현준
펴낸곳 도서출판 유나

경기도 용인시 수지구 만현로 20, 성산빌딩 2 층 203 호
전화 0505-922-1234 팩스 0505-933-1234
kim@yunabooks.com www.facebook.com/yunabooks
www.yunabooks.com www.instagram.com/yunabooks

ISBN 979-11-88364-42-8 (03600)

YAMADA GORO OTONA NO KYOYO KOZA SEKAIICHI YABAI
SEIYO KAIGA NO MIKATA NYUMON
by YAMADA GORO
Copyright © 2022 by YAMADA GORO
Original Japanese edition published by Takarajimasha, Inc.
Korean translation rights arranged with Takarajimasha, Inc.
through D&P Co.,Ltd., Gyeonggi-do.
Korean translation rights © 2024 by YUNA

* 잘못된 책은 구입처에서 바꾸어 드립니다. * 책값은 뒤표지에 있습니다.